女子體態
描繪攻略

掌握動漫角色骨頭與肉感
描繪出性感的女孩

林晃（Go office）

序言

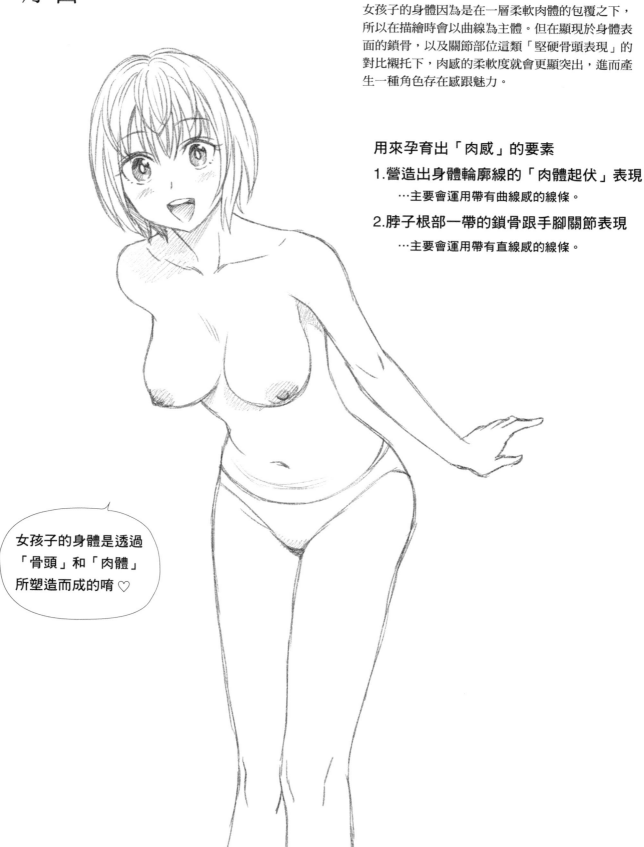

女孩子的身體因為是在一層柔軟肉體的包覆之下，所以在描繪時會以曲線為主體。但在顯現於身體表面的鎖骨，以及關節部位這類「堅硬骨頭表現」的對比襯托下，肉感的柔軟度就會更顯突出，進而產生一種角色存在感跟魅力。

用來孕育出「肉感」的要素

1. 營造出身體輪廓線的「肉體起伏」表現
 …主要會運用帶有曲線感的線條。

2. 脖子根部一帶的鎖骨跟手腳關節表現
 …主要會運用帶有直線感的線條。

女孩子的身體是透過「骨頭」和「肉體」所塑造而成的唷 ♡

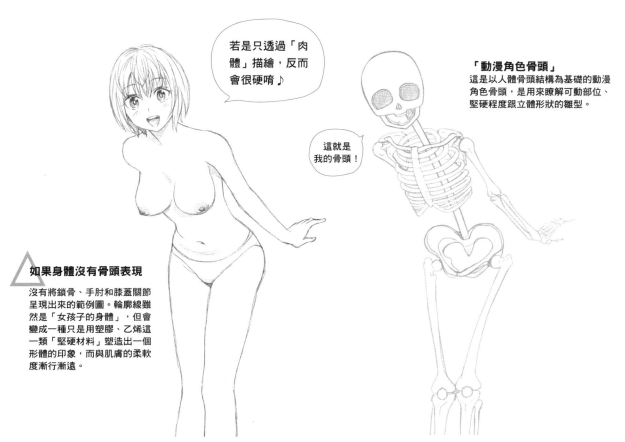

若是只透過「肉體」描繪，反而會很硬唷♪

「動漫角色骨頭」
這是以人體骨頭結構為基礎的動漫角色骨頭，是用來瞭解可動部位、堅硬程度跟立體形狀的雛型。

這就是我的骨頭！

⚠️ **如果身體沒有骨頭表現**
沒有將鎖骨、手肘和膝蓋關節呈現出來的範例圖。輪廓線雖然是「女孩子的身體」，但會變成一種只是用塑膠、乙烯這一類「堅硬材料」塑造出一個形體的印象，而與肌膚的柔軟度漸行漸遠。

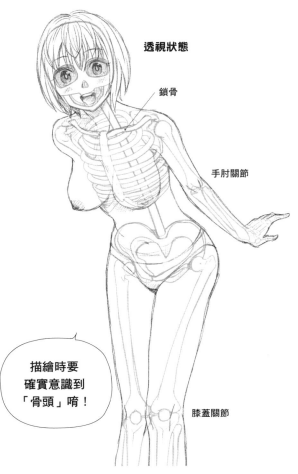

透視狀態

鎖骨

手肘關節

膝蓋關節

描繪時要確實意識到「骨頭」唷！

作畫步驟中的「骨頭」與「肉體」

構圖。大略地描繪出想要描繪的構想圖（姿勢）。以姿勢為主體的圖，要在一開始就將「整體的構想圖」（外形輪廓圖）描繪出來。有時也會在這個階段，先粗略描繪脊椎骨、肩膀跟關節這些位置。

草圖。是在構圖上面，大略描繪出髮型跟姿勢構想的圖，作畫技法上有時也會使用「豐實肉體」這個字。

※除了從構圖畫到草圖之外，有時候也會一開始就從草圖描繪起，或是一面將表情描繪上，一面進行作畫。此步驟，會因為作畫經驗跟描繪事物的難易度，而有所改變。

目錄

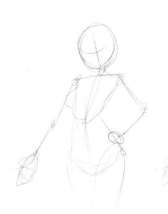
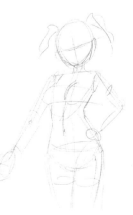
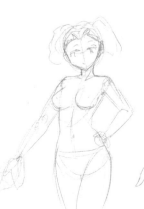
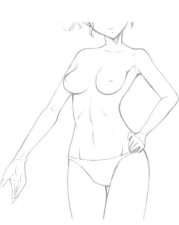

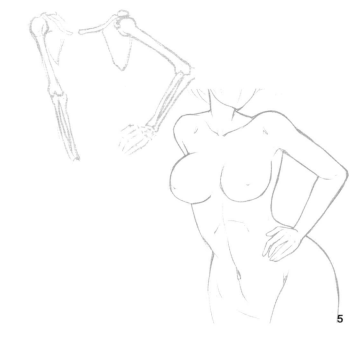

本書目的

女子動漫角色，通常都不會是一幅「真實的人體」。從臉部跟髮型開始，到體態跟腿長等，相信都可說是有經過「誇張美化與省略進行呈現」的產物吧！

本書是以人體骨骼為基礎，運用一些用來學習動漫角色作畫，而設計出來的「動漫角色骨頭」，解說作畫上的重點。

第 1 章 解說做為動漫角色其身體「骨架」的骨骼，以及包覆著這具骨骼的肌肉。

第 2 章 解說主體，則是描繪女子動漫角色身體時，那些息息相關的骨頭（鎖骨跟手腳關節）之作畫。

第 3 章 解說內容，是以乳房跟屁股這些「肉體」形體的捕捉方式跟表現為主題。

第 4 章 會環繞著動作姿勢跟動漫角色的區別描繪，針對要如何實際意識著骨頭跟肉體作畫，解說其重點。

第 5 章 將會解說在動漫角色作畫方面，實質上可以說是最為特殊的臉部作畫。

動漫角色的作畫，所描繪的並不是那種「從一開始就已經完成的事物」。

雖然腦中要帶著構想進行作畫，但還是要抓出該構想的構圖，並一面決定各個部位的配置，一面嘗試錯誤一步步邁向完成作品。或許，反而這個「摸索」過程，才可說是動漫角色的作畫。

學習骨骼、關節跟各部位的比例協調感這些事物，就等於是在獲得進行「摸索」時的線索，但這些知識其實都會直接連結到收尾處理時的品質提升。雖然不明就裡隨意描繪的那股氣勢，有時會成為一股創造未知事物的推力，但有時作品本身也會隨之出現一些迷惘跟不安。而在理解後才描繪出來，那種不帶迷惘的線條，就算是一時的陰錯陽差所造成的，仍會帶給作品本身一股自信和力量。

期盼本書可以轉化為各位的作品，其血肉精華的一部分。

Go office　林　晃

※本書中所介紹的骨骼（動漫角色骨頭）跟肌肉，雖然其基礎為解剖學方面的骨骼圖等資訊，但仍然是一種設計用來協助學習者去理解於動漫角色作畫方面有用之關節與立體感的圖案。可能會與真實骨骼有相異之處，敬請知悉。

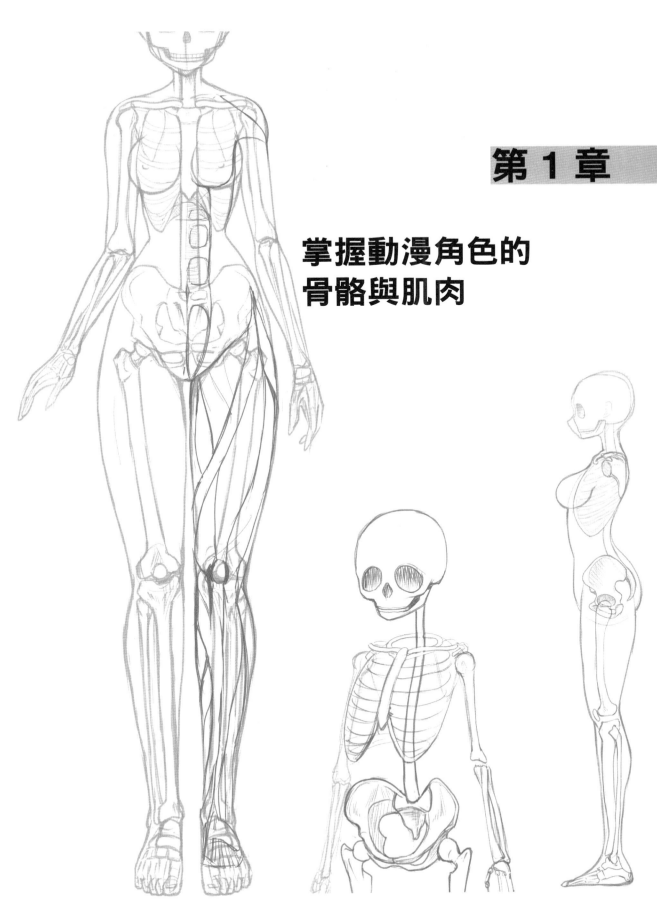

第 1 章

掌握動漫角色的
骨骼與肌肉

從動漫角色的作畫觀看骨頭與肉體

作畫中，要從以極簡單的線條描繪出完成圖像（心裡想描繪的事物）開始進行。雖然這是一種被稱之為「構圖」或「草圖」的簡易畫作，但一名很習慣作畫的人，在其構圖跟草圖當中，是有蘊含著骨骼跟肉體意識的。

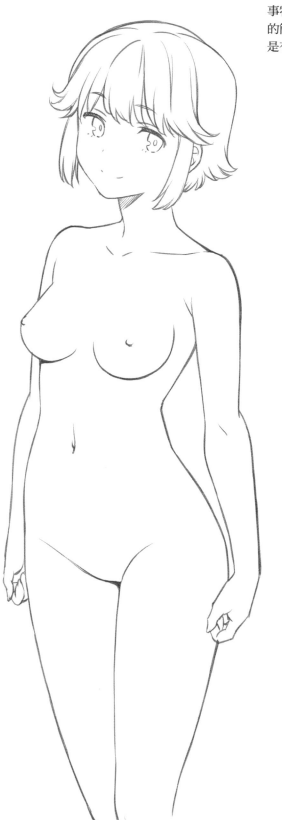

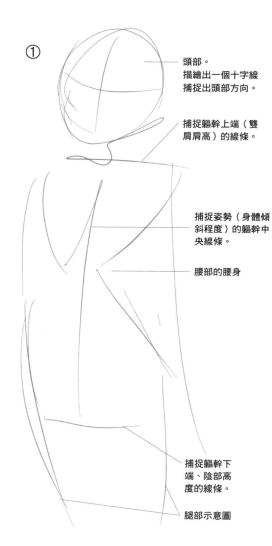

① 頭部。
描繪出一個十字線捕捉出頭部方向。

捕捉軀幹上端（雙肩肩高）的線條。

捕捉姿勢（身體傾斜程度）的軀幹中央線條。

腰部的腰身

捕捉軀幹下端、陰部高度的線條。

腿部示意圖

起稿‧‧‧構圖狀態
這是一種將外形輪廓當作構圖進行起稿的手法。
要大略描繪出完成後的姿勢、手臂跟腿部構想以及臉部的方向。

輔助線、構圖線的意義與作畫重點

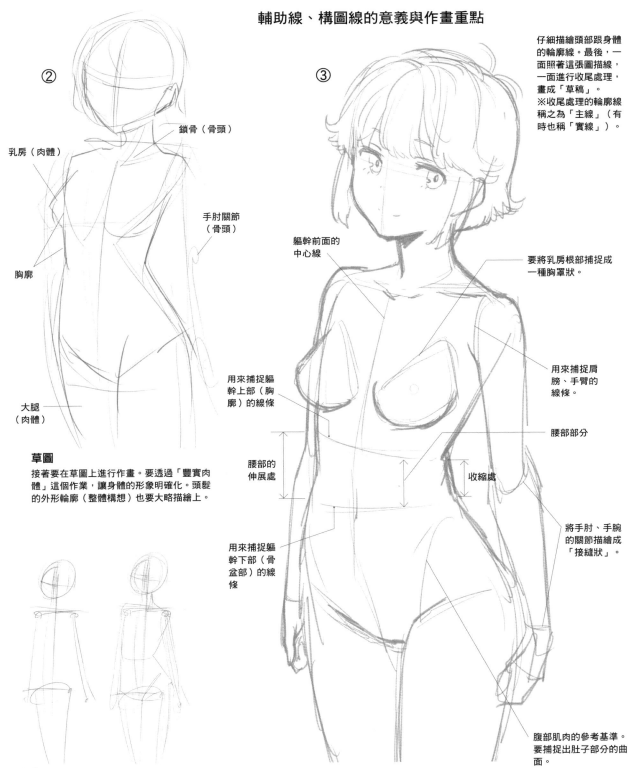

仔細描繪頭部跟身體的輪廓線。最後，一面照著這張圖描線，一面進行收尾處理，畫成「草稿」。
※收尾處理的輪廓線稱之為「主線」（有時也稱「實線」）。

②

鎖骨（骨頭）

乳房（肉體）

手肘關節（骨頭）

胸廓

大腿（肉體）

③

軀幹前面的中心線

要將乳房根部捕捉成一種胸罩狀。

用來捕捉肩膀、手臂的線條。

用來捕捉軀幹上部（胸廓）的線條

腰部部分

腰部的伸展處

收縮處

用來捕捉軀幹下部（骨盆部）的線條

將手肘、手腕的關節描繪成「接縫狀」。

腹部肌肉的參考基準。要捕捉出肚子部分的曲面。

草圖

接著要在草圖上進行作畫。要透過「豐實肉體」這個作業，讓身體的形象明確化。頭髮的外形輪廓（整體構想）也要大略描繪上。

☆參考☆

以骨骼為主體描繪出構圖進行作畫的情況。會抓出頭部、中心線、肩膀跟陰部位置，手腳也是棒狀的。「豐實肉體」的進行方式雖然是一樣的，但是會很乏味，所以若是沒有多少習慣而進行作畫，執行起來可能會有難度。是一種適合用在要一面觀看照片資料，一面描繪時的手法。

- **輔助線**…用來捕捉部位位置跟尺寸的參考基準線條。
- **構圖線**…主要是用來捕捉部位形體的線條。
- **主　線**…正式的線條。相對於構圖線跟輔助線，是一種帶著「決定」跟「確定」這方面含意所畫出的線條，大多是「很粗的線條」跟「明確的線條」。

全身的骨頭與肌肉

看看跟作畫息息相關的骨頭跟肌肉，那些代表性部位的形體與名稱吧！

正面

- 跟身體表面的表現息息相關的骨頭⋯鎖骨、膝蓋、腳腕
- 肉體的重點⋯乳房、肚子

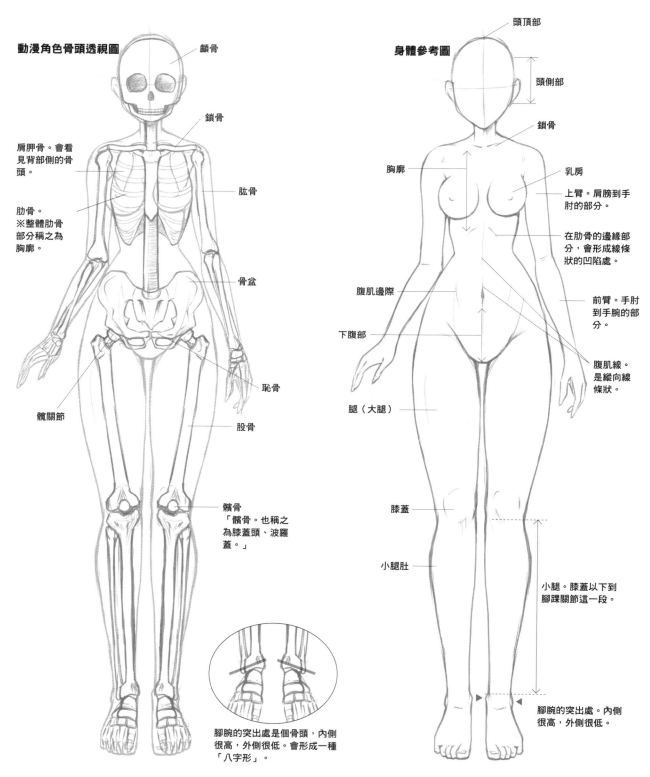

動漫角色骨頭透視圖

顱骨

鎖骨

肩胛骨。會看見背部側的骨頭。

肱骨

肋骨。
※整體肋骨部分稱之為胸廓。

骨盆

恥骨

髖關節

股骨

髕骨
「髕骨。也稱之為膝蓋頭、波羅蓋。」

腳腕的突出處是個骨頭，內側很高，外側很低。會形成一種「八字形」。

身體參考圖

頭頂部

頭側部

鎖骨

胸廓

乳房

上臂。肩膀到手肘的部分。

在肋骨的邊緣部分，會形成線條狀的凹陷處。

腹肌邊際

下腹部

前臂。手肘到手腕的部分。

腹肌線。是縱向線條狀。

腿（大腿）

膝蓋

小腿肚

小腿。膝蓋以下到腳踝關節這一段。

腳腕的突出處。內側很高，外側很低。

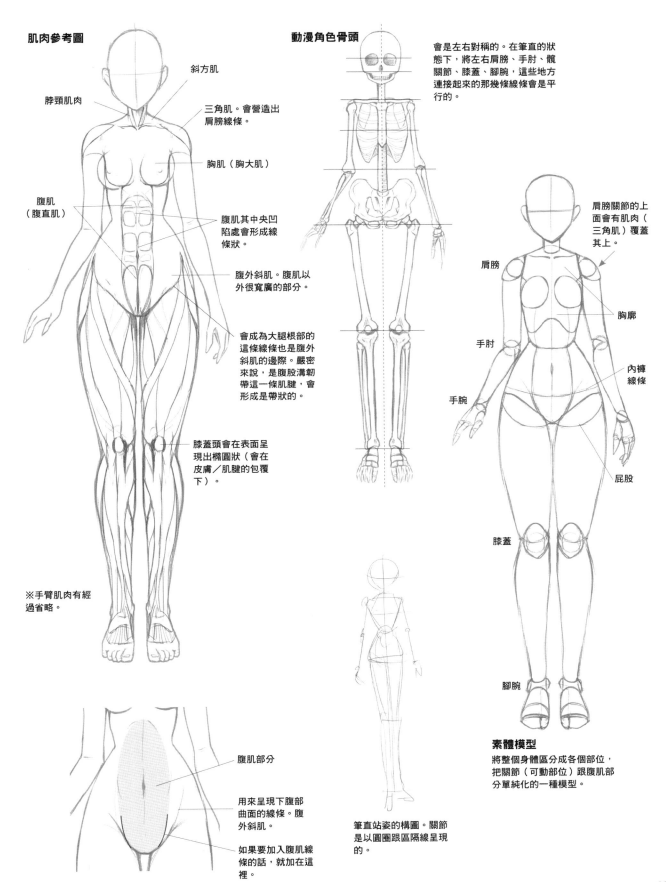

肌肉參考圖

斜方肌

脖頸肌肉

三角肌。會營造出肩膀線條。

胸肌（胸大肌）

腹肌（腹直肌）

腹肌其中央凹陷處會形成線條狀。

腹外斜肌。腹肌以外很寬廣的部分。

會成為大腿根部的這條線條也是腹外斜肌的邊際。嚴密來說，是腹股溝韌帶這一條肌腱，會形成是帶狀的。

膝蓋頭會在表面呈現出橢圓狀（會在皮膚／肌腱的包覆下）。

※手臂肌肉有經過省略。

腹肌部分

用來呈現下腹部曲面的線條。腹外斜肌。

如果要加入腹肌線條的話，就加在這裡。

動漫角色骨頭

會是左右對稱的。在筆直的狀態下，將左右肩膀、手肘、髖關節、膝蓋、腳腕，這些地方連接起來的那幾條線條會是平行的。

筆直站姿的構圖。關節是以圓圈跟區隔線呈現的。

肩膀關節的上面會有肌肉（三角肌）覆蓋其上。

肩膀

胸廓

手肘

內褲線條

手腕

屁股

膝蓋

腳腕

素體模型

將整個身體區分成各個部位，把關節（可動部位）跟腹肌部分單純化的一種模型。

側面

・跟身體表面的表現息息相關的骨頭…鎖骨、肩胛骨、手肘、膝蓋
・肉體的重點…乳房、肚子、屁股

動漫角色骨頭透視圖　　　**身體參考圖**　　　**動漫角色骨頭**

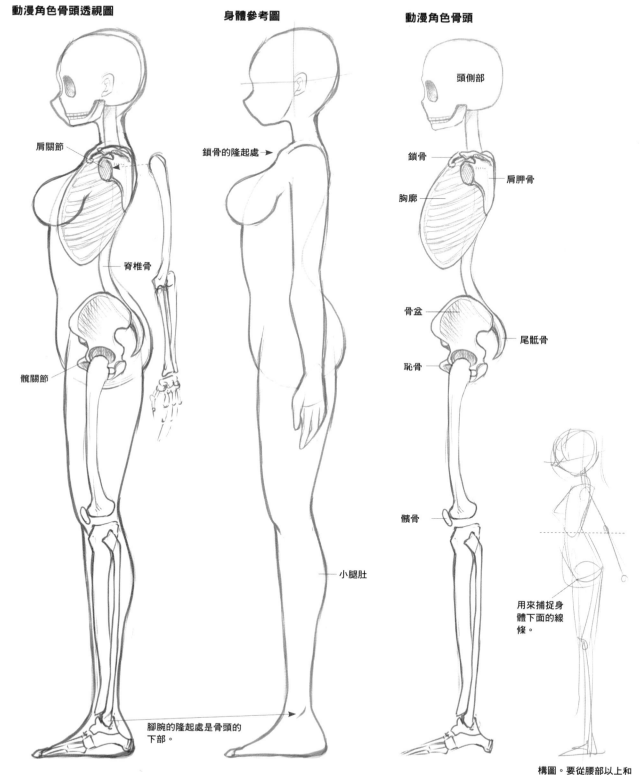

肩關節

脊椎骨

髖關節

鎖骨的隆起處 →

小腿肚

腳腕的隆起處是骨頭的
下部。

頭側部

鎖骨

胸廓

肩胛骨

骨盆

尾骶骨

恥骨

髕骨

用來捕捉身
體下面的線
條。

構圖。要從腰部以上和
以下，將軀幹捕捉成區
塊狀。

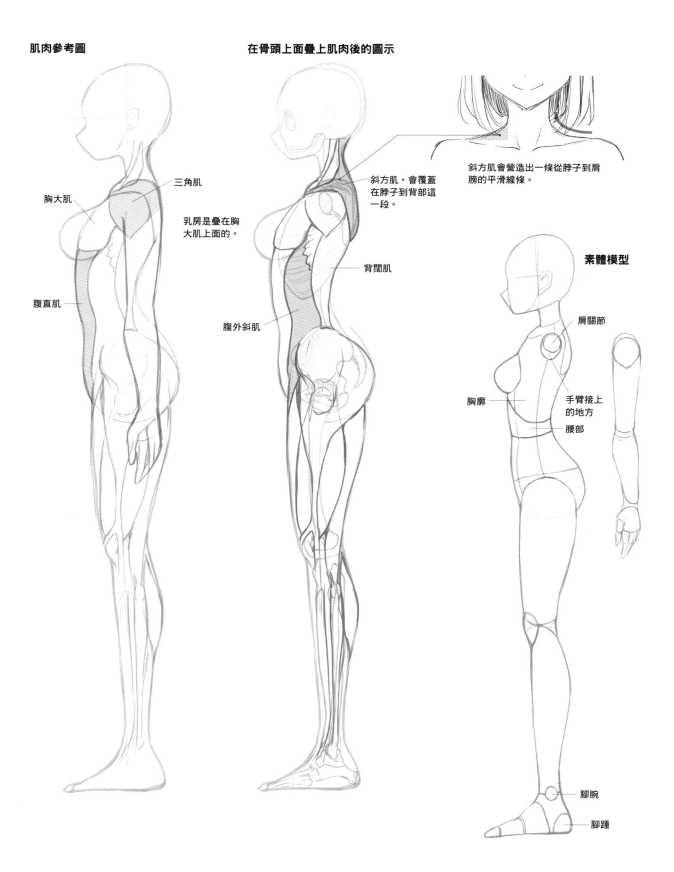

肌肉參考圖

在骨頭上面疊上肌肉後的圖示

胸大肌

三角肌

乳房是疊在胸大肌上面的。

腹直肌

斜方肌。會覆蓋在脖子到背部這一段。

背闊肌

腹外斜肌

斜方肌會營造出一條從脖子到肩膀的平滑線條。

素體模型

肩關節

胸廓

手臂接上的地方

腰部

腳腕

腳踵

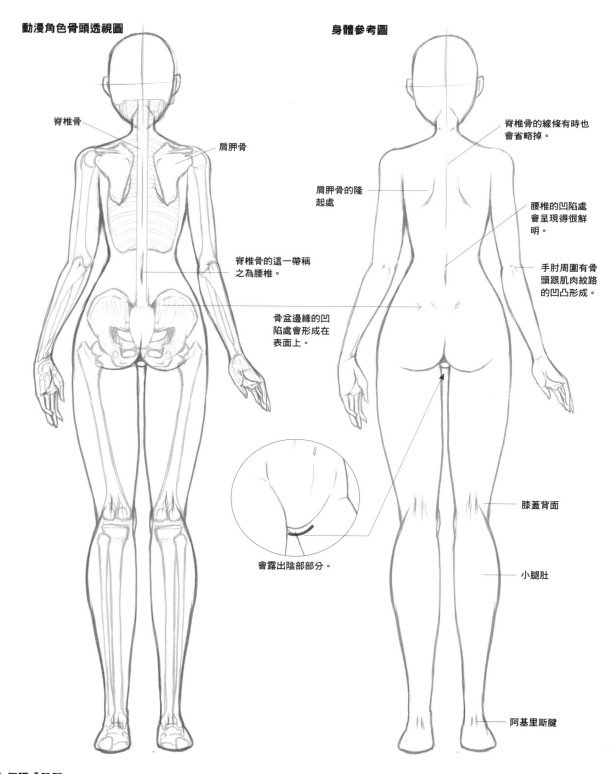

背面

・跟身體表面的表現息息相關的骨頭…肩胛骨、手肘、骨盆
・肉體的重點…屁股、小腿肚

動漫角色骨頭透視圖

脊椎骨

肩胛骨

脊椎骨的這一帶稱之為腰椎。

骨盆邊緣的凹陷處會形成在表面上。

會露出陰部部分。

身體參考圖

脊椎骨的線條有時也會省略掉。

肩胛骨的隆起處

腰椎的凹陷處會呈現得很鮮明。

手肘周圍有骨頭跟肌肉紋路的凹凸形成。

膝蓋背面

小腿肚

阿基里斯腱

☆何謂「肌腱」
是一種連繫肌肉與骨頭，有如纖維般的束狀物。有帶狀的，也有筒狀的，常聽到的肌腱有手背的肌肉紋路跟阿基里斯腱這些部分。
除了骨頭跟肌肉之外，有一些部位在外觀上也會出現這個肌腱形狀。

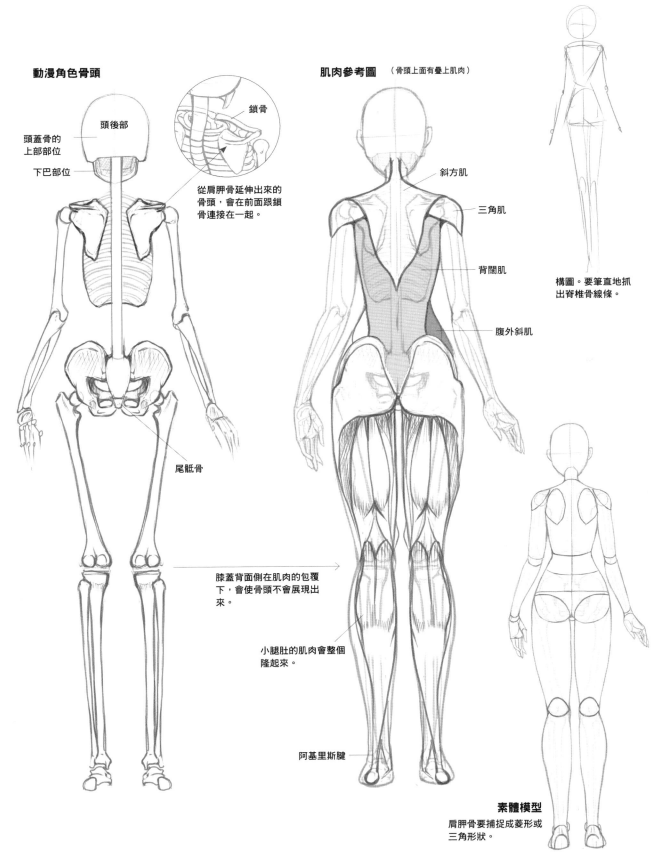

動漫角色骨頭

頭後部

頭蓋骨的
上部位

下巴部位

鎖骨

從肩胛骨延伸出來的
骨頭，會在前面跟鎖
骨連接在一起。

尾骶骨

膝蓋背面側在肌肉的包覆
下，會使骨頭不會展現出
來。

肌肉參考圖 （骨頭上面有疊上肌肉）

斜方肌

三角肌

背闊肌

腹外斜肌

構圖。要筆直地抓
出脊椎骨線條。

小腿肚的肌肉會整個
隆起來。

阿基里斯腱

素體模型
肩胛骨要捕捉成菱形或
三角形狀。

具有立體感的半側面

正面半側面

・跟身體表面的表現息息相關的骨頭…鎖骨、胸廓、手肘、膝蓋、腳腕
・肉體的重點…肩膀、乳房、腹部、腰部腰身、大腿

身體參考圖　　　　　　　動漫角色骨頭　　　　　　　　動漫角色骨頭透視圖

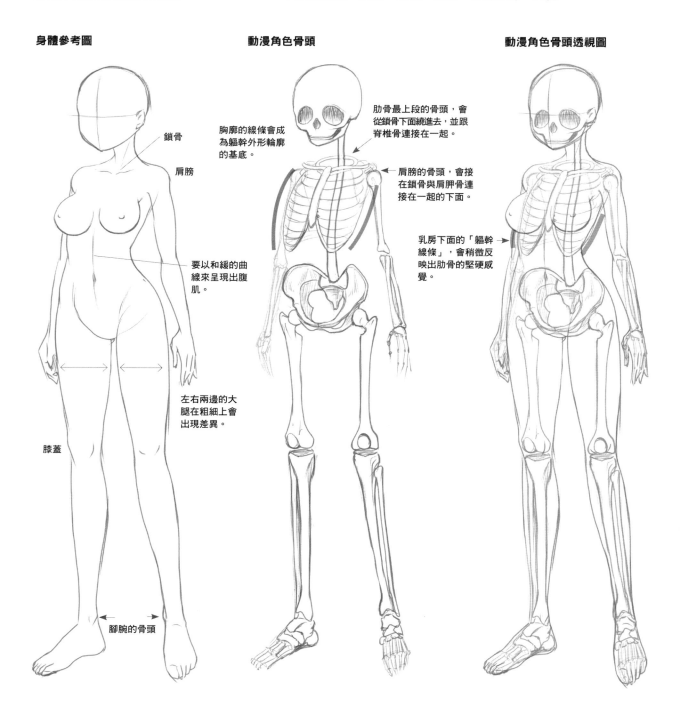

鎖骨

肩膀

胸廓的線條會成為軀幹外形輪廓的基底。

肋骨最上段的骨頭，會從鎖骨下面繞進去，並跟脊椎骨連接在一起。

肩膀的骨頭，會接在鎖骨與肩胛骨連接在一起的下面。

乳房下面的「軀幹線條」，會稍微反映出肋骨的堅硬感覺。

要以和緩的曲線來呈現出腹肌。

左右兩邊的大腿在粗細上會出現差異。

膝蓋

腳腕的骨頭

作畫步驟

如果是將姿勢的外形輪廓描繪成草圖進行作畫

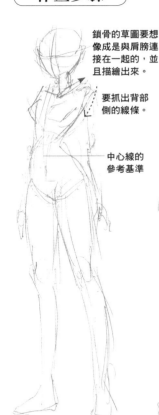

鎖骨的草圖要想像成是與肩膀連接在一起的，並且描繪出來。

要抓出背部側的線條。

中心線的參考基準

草圖。要將整體姿勢描繪成外形輪廓狀。

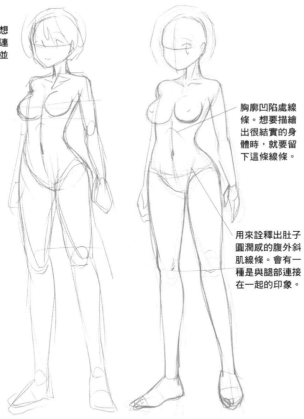

要一面捕捉出關節的位置，一面抓出整體的形體。

胸廓凹陷處線條。想要描繪出很結實的身體時，就要留下這條線條。

用來詮釋出肚子圓潤感的腹外斜肌線條。會有一種是與腿部連接在一起的印象。

將輪廓線修整出來。

如果要描繪出內褲

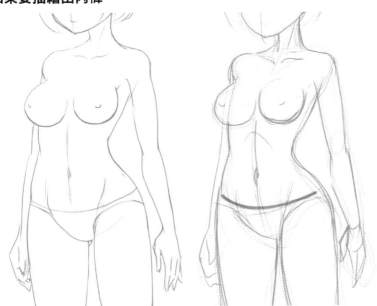

內褲的線條只要以朝下的曲線描繪出來，肚子、軀幹就會出現一股圓潤感。

素體模型

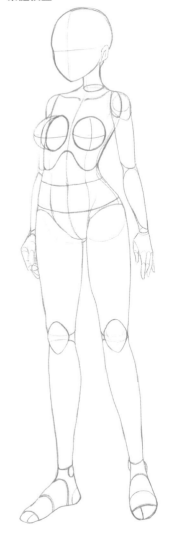

重點

脖子和肩膀周圍

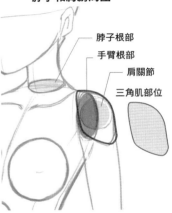

脖子根部
手臂根部
肩關節
三角肌部位

肩膀的圓潤感，是由三角肌營造出來的。

背面半側面

身體參考圖

動漫角色骨頭

動漫角色骨頭 透視圖

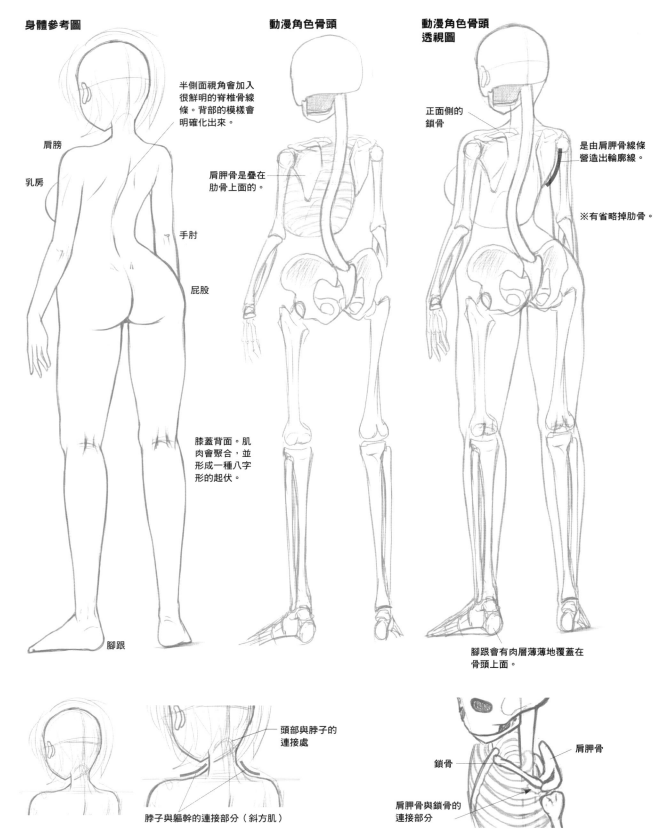

半側面視角會加入很鮮明的脊椎骨線條。背部的模樣會明確化出來。

肩膀

乳房

手肘

屁股

肩胛骨是疊在肋骨上面的。

膝蓋背面。肌肉會聚合，並形成一種八字形的起伏。

腳跟

正面側的鎖骨

是由肩胛骨線條營造出輪廓線。

※有省略掉肋骨。

腳跟會有肉層薄薄地覆蓋在骨頭上面。

頭部與脖子的連接處

脖子與軀幹的連接部分（斜方肌）

鎖骨

肩胛骨

肩胛骨與鎖骨的連接部分

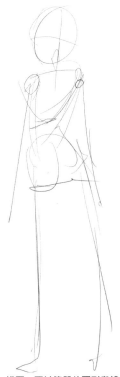

構圖。要以簡單的圖形與線條，將姿勢的構想圖描繪成具有符號感。

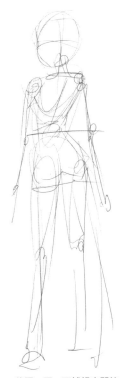

草圖。要一面捕捉出關節位置，一面抓出各部位形體。

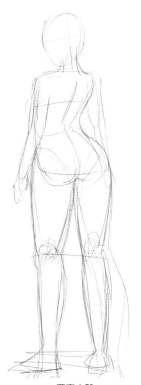

豐實肉體。

素體模型

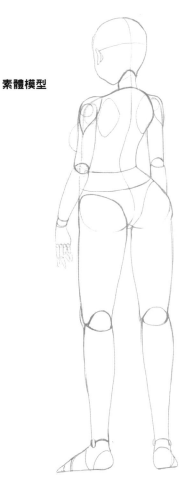

●試著苗條化

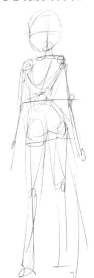

草圖是一樣的。

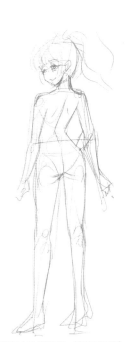

在豐實肉身的階段，要先縮減肩膀寬度，並將手腳粗細度畫得較細些，再進行草圖的描繪。頭部則是變更成了回過頭來的模樣。

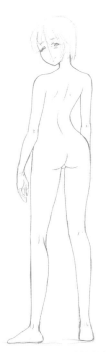

以明確的線條將輪廓線描繪出來，完成作畫。

重點
肩膀的接法

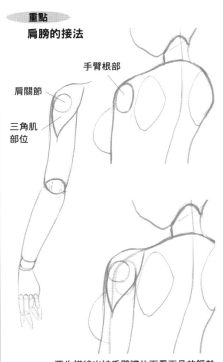

手臂根部

肩關節

三角肌部位

要先描繪出被手臂擋住而看不見的軀幹與乳房，再描繪出手臂。

各部位的長度參考基準與「頭身比例」

這裡來看看關於身體各部位長度的參考基準，以及「頭身比例」的思維想法吧！

各部位的長度

雖然會因為角色的個體差異（設計）跟不同畫家而有所不同，但在傳統上，還是有著一種被視為「人體基本比例」的思維想法的。

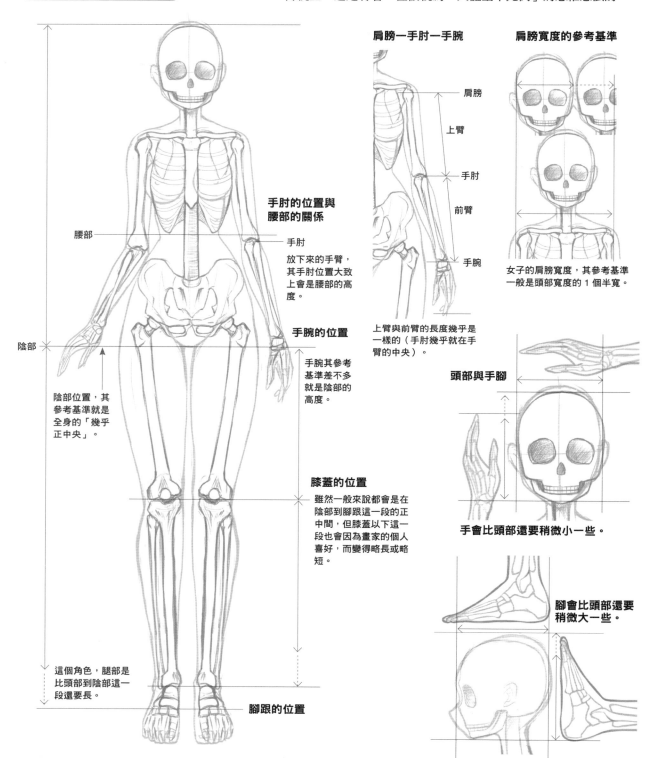

手肘的位置與腰部的關係

手肘

放下來的手臂，其手肘位置大致上會是腰部的高度。

腰部

手腕的位置

手腕其參考基準差不多就是陰部的高度。

陰部

陰部位置，其參考基準就是全身的「幾乎正中央」。

膝蓋的位置

雖然一般來說都會是在陰部到腳跟這一段的正中間，但膝蓋以下這一段也會因為畫家的個人喜好，而變得略長或略短。

這個角色，腿部是比頭部到陰部這一段還要長。

腳跟的位置

肩膀－手肘－手腕

肩膀

上臂

手肘

前臂

手腕

上臂與前臂的長度幾乎是一樣的（手肘幾乎就在手臂的中央）。

肩膀寬度的參考基準

女子的肩膀寬度，其參考基準一般是頭部寬度的 1 個半寬。

頭部與手腳

手會比頭部還要稍微小一些。

腳會比頭部還要稍微大一些。

20

關於頭身比例

就是以「頭部的縱向長度」捕捉角色的全身、手臂跟腿部這些部位的長度。以「頭部的大小」為基準，捕捉出長度的這個思維想法，就稱之為「頭身比例」。

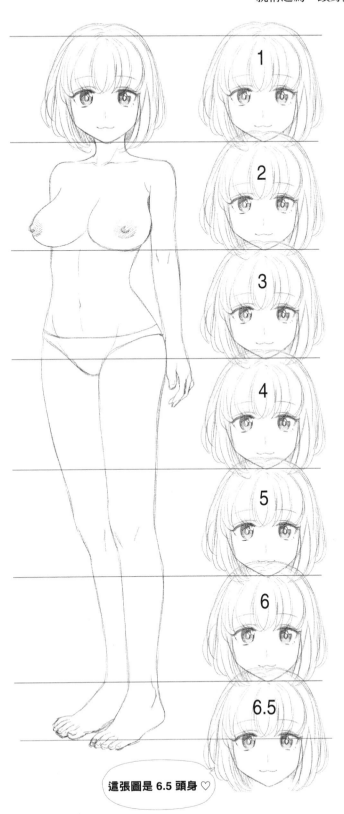

這張圖是 6.5 頭身 ♡

代表性的小不點角色

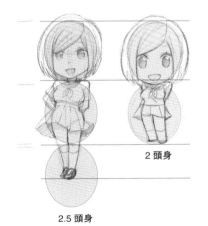

2 頭身

2.5 頭身

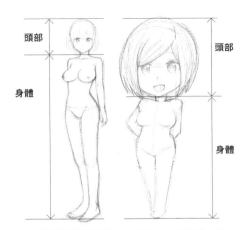

頭身比例很大的角色（7 頭身或 8 頭身），其頭部會很小；而頭身比例很小的角色（2 頭身或 3 頭身），其頭部就會很大。

想要畫成一個像是小孩子的角色時，就要將頭部畫得較大一些，並將頭身比例調低；而想要畫成一個像是成年人的角色時，就要將頭部畫得小一點，並將頭身比例調高。

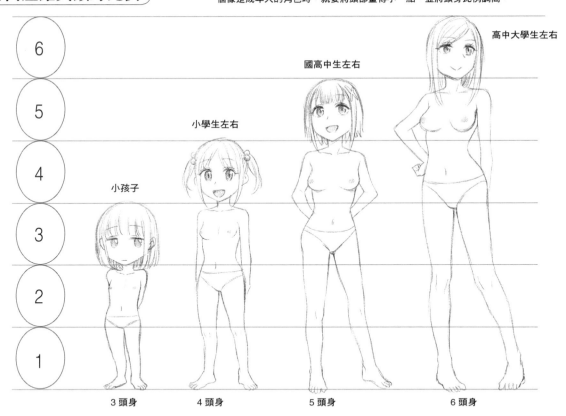

若是頭身比例很低（頭部、臉部很大），就會有一種像是小孩子的印象；而若是將頭身比例調高（頭部跟臉部很小），就會變成一種感覺像是成年人的角色。同時頭部大小的印象，也會因為頭髮髮量而有所改變。在這裡，是將角色的頭部畫成都差不多一樣大小，然後按照身體尺寸進行區別描繪。

● 作畫步驟的重點

要大略描繪出圓圈，然後捕捉出頭部、軀幹、腿部的「長度」進行作畫。

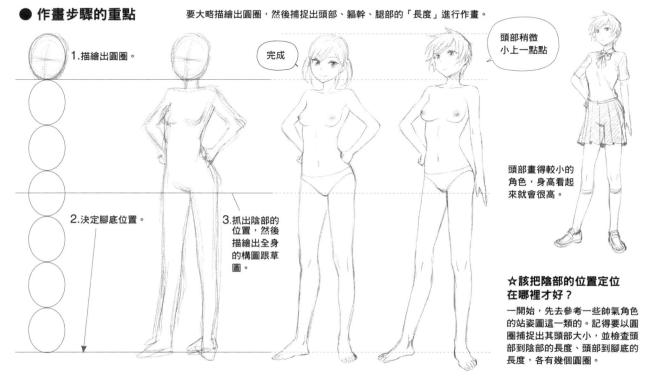

頭部稍微小上一點點

完成

1.描繪出圓圈。

2.決定腳底位置。

3.抓出陰部的位置，然後描繪出全身的構圖跟草圖。

頭部畫得較小的角色，身高看起來就會很高。

☆該把陰部的位置定位在哪裡才好？

一開始，先去參考一些帥氣角色的站姿圖這一類的。記得要以圓圈捕捉出其頭部大小，並檢查頭部到陰部的長度、頭部到腳底的長度，各有幾個圓圈。

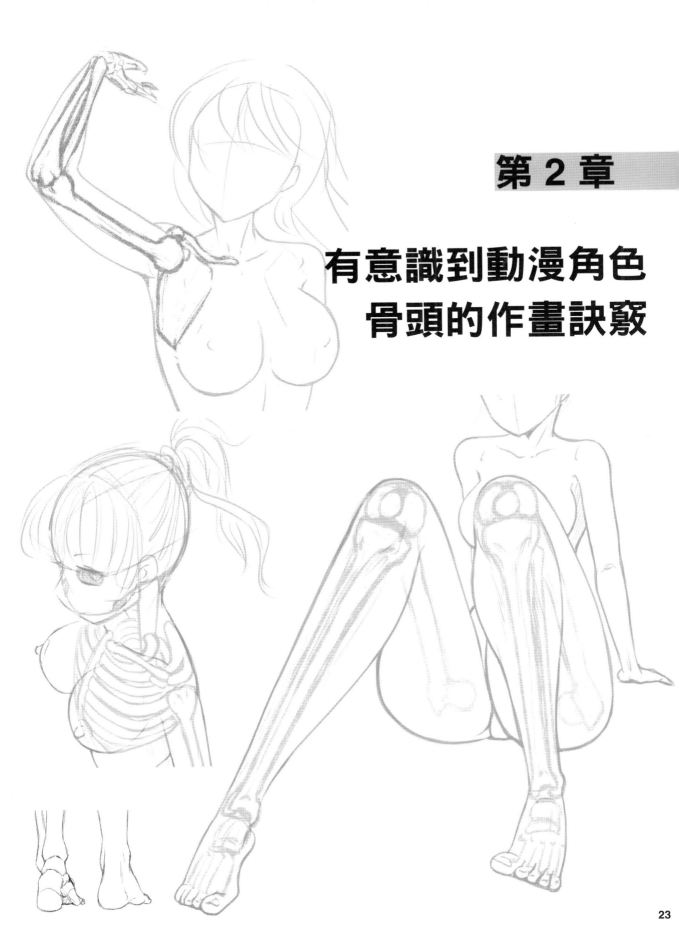

第 2 章

有意識到動漫角色骨頭的作畫訣竅

骨頭與關節　將出現在身體表面的骨頭線條捕捉出來的作畫

全身作畫的骨頭表現

● 正面側（一般視角）

與骨頭浮現在身體表面上的「堅硬線條」之間的對比，會使得柔軟的肌膚、肉感更為顯眼。骨頭在作畫上，顧名思義就是「骨骼」。軀幹記得要意識到鎖骨與肩胛骨的骨頭表現，而手腳則記得要意識到手肘跟膝蓋這些關節部位的骨頭表現。

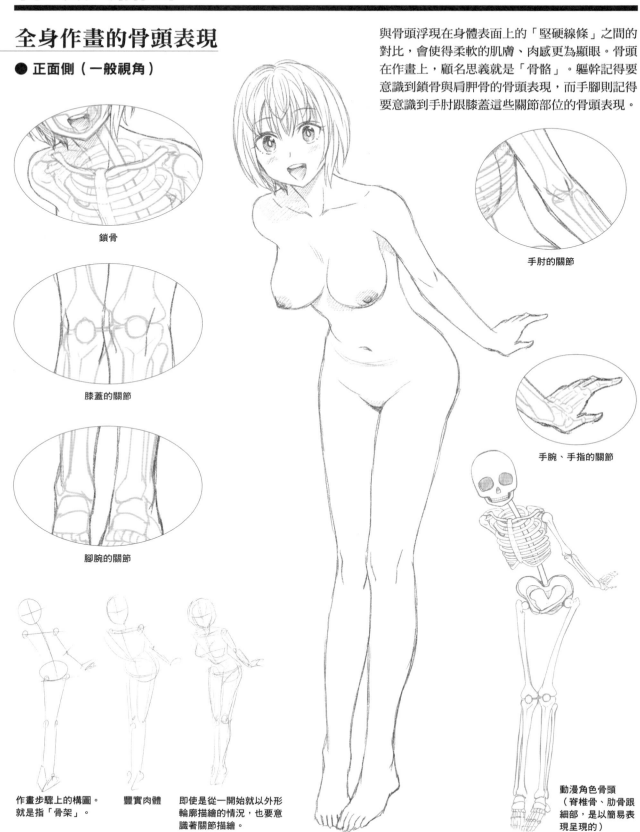

鎖骨

膝蓋的關節

腳腕的關節

手肘的關節

手腕、手指的關節

作畫步驟上的構圖。就是指「骨架」。

豐實肉體

即使是從一開始就以外形輪廓描繪的情況，也要意識著關節描繪。

動漫角色骨頭（脊椎骨、肋骨跟細部，是以簡易表現呈現的）

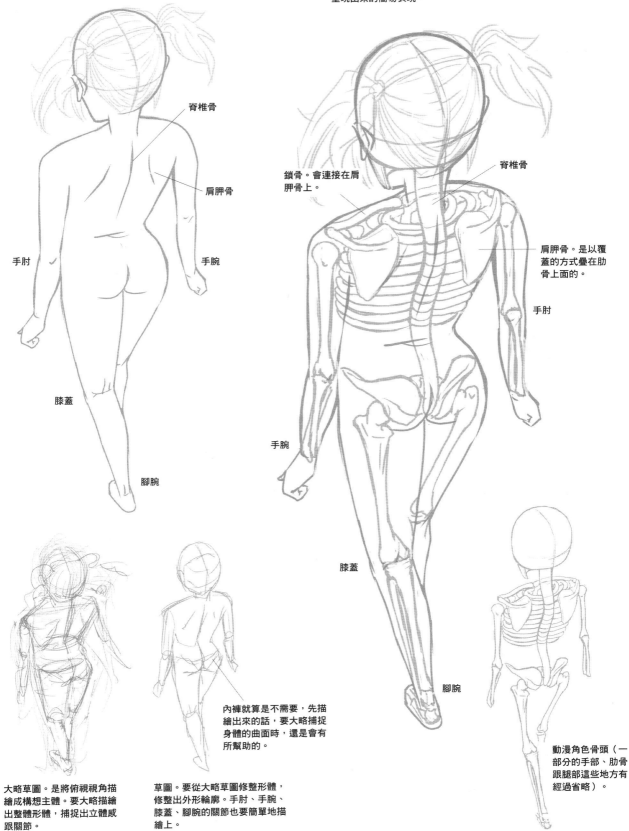

● 背面側（略為俯視視角）

背部這一側的骨頭表現，重點在於脊椎骨、肩胛骨、手肘。而手腕、膝蓋背面、跟手腳這些地方，其主體則是那些透過像接縫般的線條所呈現出來的簡易表現。

脊椎骨

肩胛骨

手肘

手腕

膝蓋

腳腕

鎖骨。會連接在肩胛骨上。

脊椎骨

肩胛骨。是以覆蓋的方式疊在肋骨上面的。

手肘

手腕

膝蓋

腳腕

大略草圖。是將俯視視角描繪成構想主體。要大略描繪出整體形體，捕捉出立體感跟關節。

草圖。要從大略草圖修整形體，修整出外形輪廓。手肘、手腕、膝蓋、腳腕的關節也要簡單地描繪上。

內褲就算是不需要，先描繪出來的話，要大略捕捉身體的曲面時，還是會有所幫助的。

動漫角色骨頭（一部分的手部、肋骨跟腿部這些地方有經過省略）。

環繞在上半身作畫上的骨頭表現重點　鎖骨、下巴、肩膀、手肘、手部

這裡就透過那些以脖子周圍、肩膀、手腕作為主題的姿勢作畫，看一下有意識到關節及骨骼的作畫吧！

● 胸上景（脖子周圍、鎖骨）

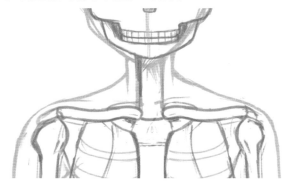

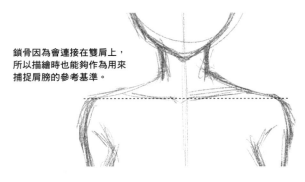

鎖骨因為會連接在雙肩上，所以描繪時也能夠作為用來捕捉肩膀的參考基準。

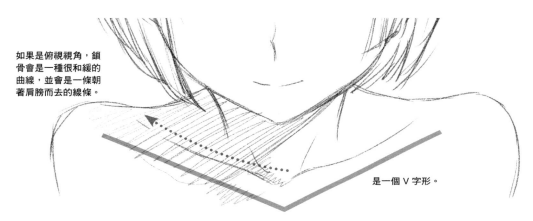

如果是俯視視角，鎖骨會是一種很和緩的曲線，並會是一條朝著肩膀而去的線條。

是一個 V 字形。

這是將稍微抬起肩膀的姿勢，捕捉成有點俯視視角的作畫。

● 下巴

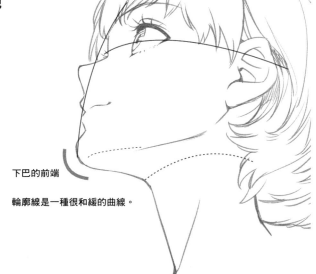

下巴的前端

輪廓線是一種很和緩的曲線。

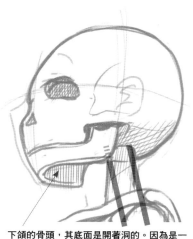

下頜的骨頭，其底面是開著洞的。因為是一個空洞，所以若是有肉覆蓋在上面，意外地會很 Q 彈。

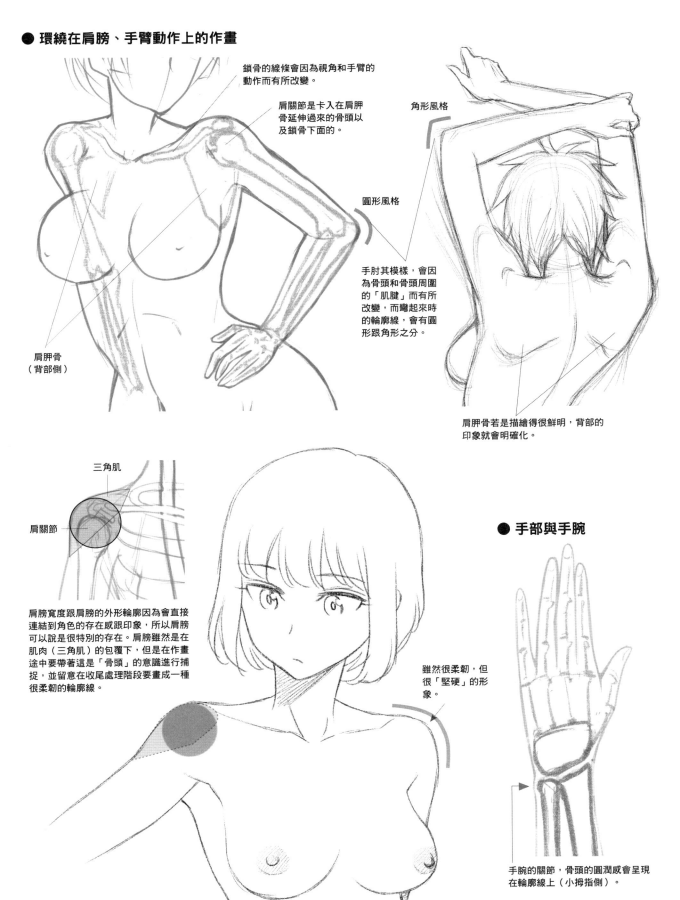

● 環繞在肩膀、手臂動作上的作畫

鎖骨的線條會因為視角和手臂的動作而有所改變。

肩關節是卡入在肩胛骨延伸過來的骨頭以及鎖骨下面的。

角形風格

圓形風格

手肘其模樣，會因為骨頭和骨頭周圍的「肌腱」而有所改變，而彎起來時的輪廓線，會有圓形跟角形之分。

肩胛骨
（背部側）

肩胛骨若是描繪得很鮮明，背部的印象就會明確化。

三角肌

肩關節

肩膀寬度跟肩膀的外形輪廓因為會直接連結到角色的存在感跟印象，所以肩膀可以說是很特別的存在。肩膀雖然是在肌肉（三角肌）的包覆下，但是在作畫途中要帶著這是「骨頭」的意識進行捕捉，並留意在收尾處理階段要畫成一種很柔韌的輪廓線。

● 手部與手腕

雖然很柔韌，但很「堅硬」的形象。

手腕的關節，骨頭的圓潤感會呈現在輪廓線上（小拇指側）。

27

脖子周圍的作畫

這裡來看看頭部、脖子、軀幹的連接與作畫吧！

脖子與軀幹的連接

頭部與脖子是透過頭蓋骨和脊椎骨連接在一起的，而脖子到軀幹則是透過脊椎骨和肋骨（胸廓）連接在一起的。

● 半側面

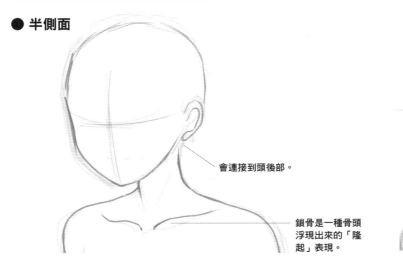

會連接到頭後部。

鎖骨是一種骨頭浮現出來的「隆起」表現。

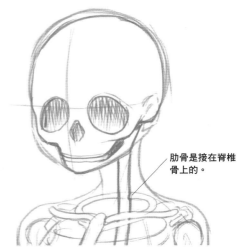

肋骨是接在脊椎骨上的。

● 側面

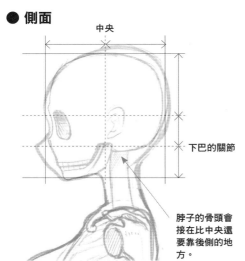

中央

下巴的關節

脖子的骨頭會接在比中央還要靠後側的地方。

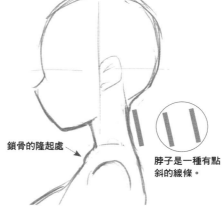

鎖骨的隆起處

脖子是一種有點斜的線條。

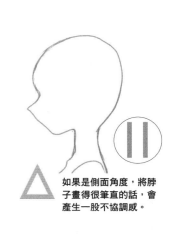

如果是側面角度，將脖子畫得很筆直的話，會產生一股不協調感。

● 背面

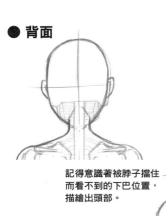

記得意識著被脖子擋住而看不到的下巴位置，描繪出頭部。

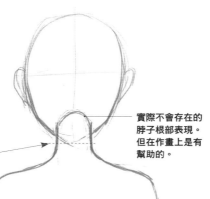

實際不會存在的脖子根部表現。但在作畫上是有幫助的。

● 背面半側面

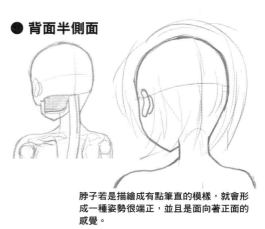

脖子若是描繪成有點筆直的模樣，就會形成一種姿勢很端正，並且是面向著正面的感覺。

如果是從正上方觀看

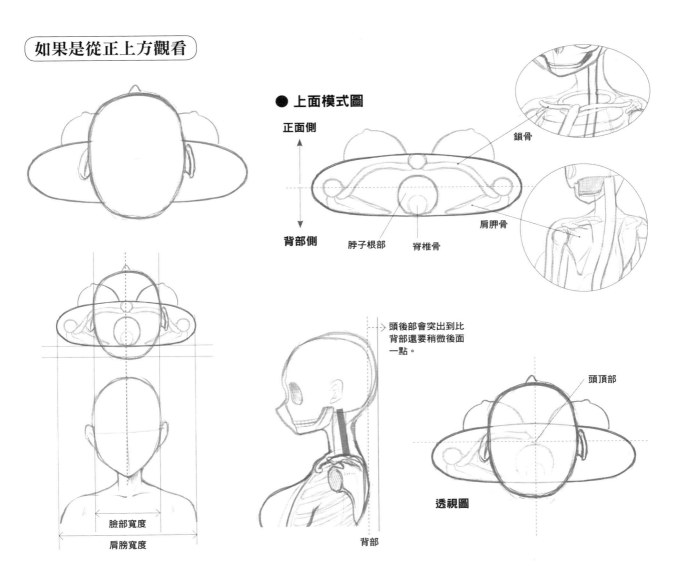

● 上面模式圖

正面側

背部側

鎖骨

肩胛骨

脖子根部　脊椎骨

頭後部會突出到比
背部還要稍微後面
一點。

頭頂部

透視圖

臉部寬度

肩膀寬度

背部

以作畫捕捉頭部、脖子、軀幹的連接

● 仰視視角

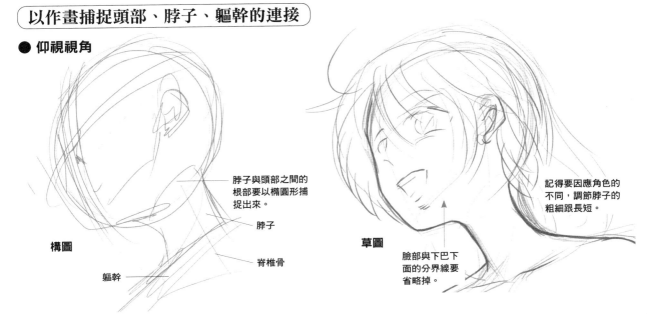

脖子與頭部之間的
根部要以橢圓形捕
捉出來。

脖子

脊椎骨

構圖

軀幹

草圖

記得要因應角色的
不同，調節脖子的
粗細跟長短。

臉部與下巴下
面的分界線要
省略掉。

29

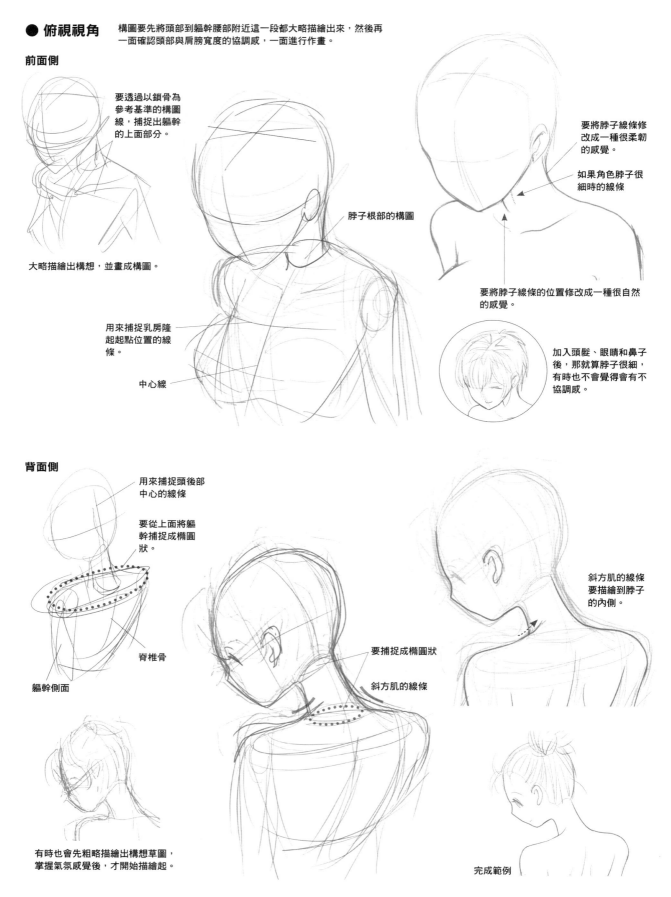

● **俯視視角** 構圖要先將頭部到軀幹腰部附近這一段都大略描繪出來，然後再一面確認頭部與肩膀寬度的協調感，一面進行作畫。

前面側

要透過以鎖骨為參考基準的構圖線，捕捉出軀幹的上面部分。

大略描繪出構想，並畫成構圖。

用來捕捉乳房隆起起點位置的線條。

中心線

脖子根部的構圖

要將脖子線條修改成一種很柔韌的感覺。

如果角色脖子很細時的線條

要將脖子線條的位置修改成一種很自然的感覺。

加入頭髮、眼睛和鼻子後，那就算脖子很細，有時也不會覺得會有不協調感。

背面側

用來捕捉頭後部中心的線條

要從上面將軀幹捕捉成橢圓狀。

脊椎骨

軀幹側面

要捕捉成橢圓狀

斜方肌的線條

斜方肌的線條要描繪到脖子的內側。

有時也會先粗略描繪出構想草圖，掌握氣氛感覺後，才開始描繪起。

完成範例

30

用來營造出脖子根部形體的斜方肌

營造出脖子根部到肩膀周圍這一段平緩曲線的就是斜方肌。

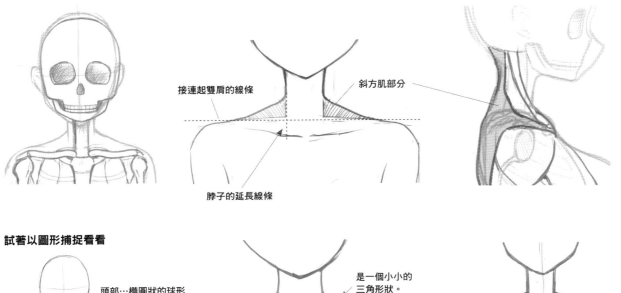

接連起雙肩的線條

斜方肌部分

脖子的延長線條

試著以圖形捕捉看看

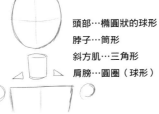

頭部…橢圓狀的球形
脖子…筒形
斜方肌…三角形
肩膀…圓圈（球形）

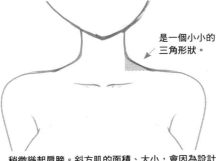

稍微聳起肩膀。斜方肌的面積、大小，會因為設計跟設定而有許多不同的結果。

是一個小小的三角形狀。

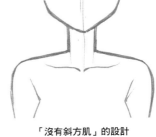

「沒有斜方肌」的設計

● 會作為一般視角描繪的 2 種類型

以「一般視角」描繪出來的角色，會略為有點俯視視角以及略為仰視視角這 2 種類型。即使是相同姿勢、相同角色，鎖骨和斜方肌的呈現方式（畫法）還是會有所改變。

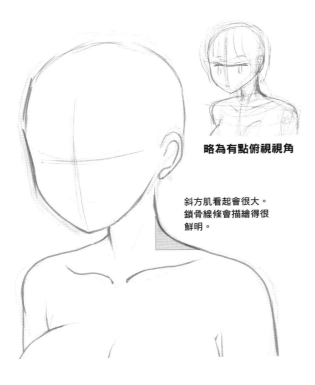

略為有點俯視視角

斜方肌看起會很大。鎖骨線條會描繪得很鮮明。

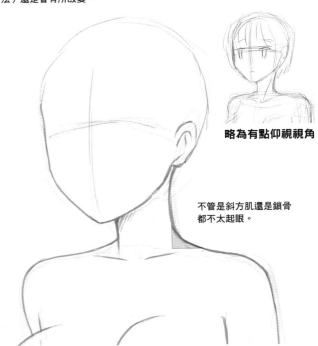

略為有點仰視視角

不管是斜方肌還是鎖骨都不太起眼。

側頸肌肉與鎖骨

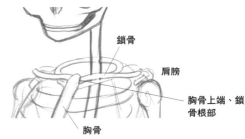

這裡就來看看會形成在脖子上的線條、鎖骨表現跟伴隨動作的鎖骨模樣吧！

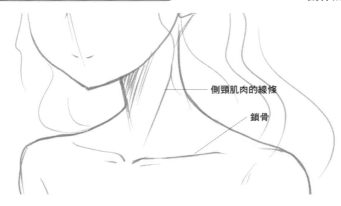

側頸肌肉的線條

鎖骨

鎖骨

肩膀

胸骨上端、鎖骨根部

胸骨

鎖骨因為粗細跟彎曲方式各有不同，所以浮現出來的線條也會因為不同的視角跟角色而千變萬化。記得要意識到「是從胸骨上端連接到肩膀上的」，再描繪上。

● 脖子的肌肉

脖子上的紋路（側頸肌肉的線條），真面目其實是肌肉。

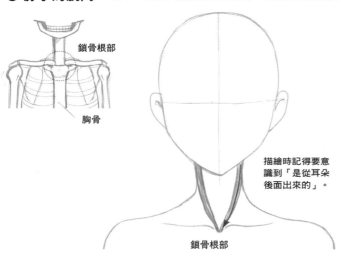

鎖骨根部

胸骨

描繪時記得要意識到「是從耳朵後面出來的」。

鎖骨根部

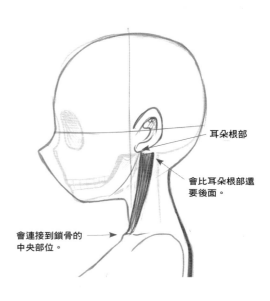

耳朵根部

會比耳朵根部還要後面。

會連接到鎖骨的中央部位。

● 關於側頸肌肉

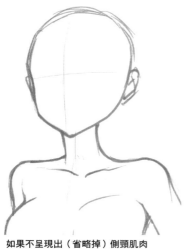

如果不呈現出（省略掉）側頸肌肉

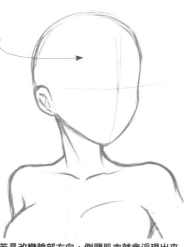

若是改變臉部方向，側頸肌肉就會浮現出來（有時也會省略掉）。

● 鎖骨表現

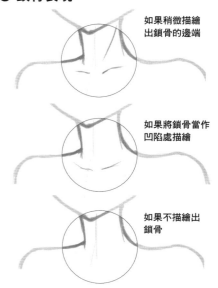

如果稍微描繪出鎖骨的邊端

如果將鎖骨當作凹陷處描繪

如果不描繪出鎖骨

伴隨肩膀動作的鎖骨表現

● 正面

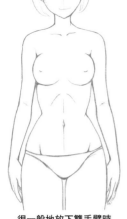

很一般地放下雙手臂時

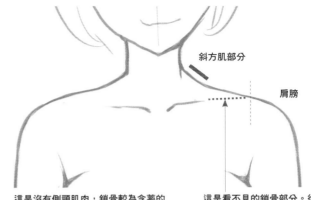

斜方肌部分

肩膀

這是沒有側頸肌肉，鎖骨較為含蓄的表現。

這是看不見的鎖骨部分。從正面雖然會捕捉成帶有直線感，但實際上是有彎曲的。

如果抬起雙手臂

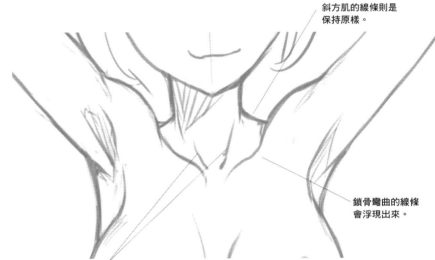

斜方肌的線條則是保持原樣。

鎖骨彎曲的線條會浮現出來。

側頸肌肉的線條會因為頭部的動作（低頭或面向側面等）而顯現出來。

※並不是鎖骨會彎曲，而是鎖骨那原本就是這種形狀的形體，很明確地顯現在表面上。

● 半側面

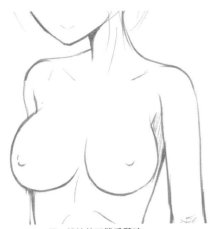

很一般地放下雙手臂時

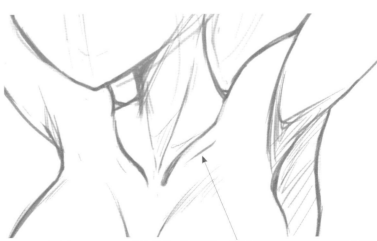

如果抬起雙手臂

添加描繪一些細線條，會令鎖骨那浮現後的粗壯感跟立體感顯現出來。而這會形成一種骨頭很粗的感覺，以及有一種很健壯的印象。

33

頭部與肩頸周圍的骨骼

這裡就來看看頭部、脖子周圍以及連接到肩膀的結構吧!

一般視角、稍微有點朝上

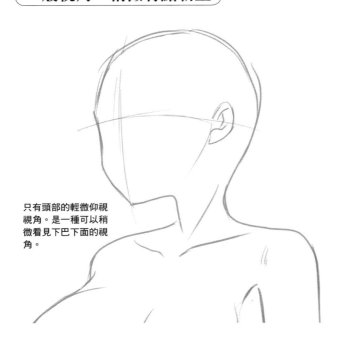

只有頭部的輕微仰視視角。是一種可以稍微看見下巴下面的視角。

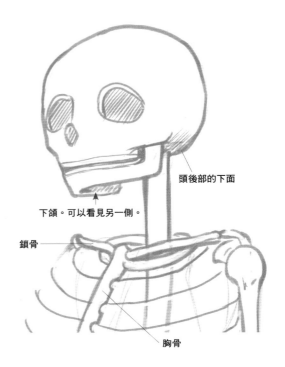

頭後部的下面

下頜。可以看見另一側。

鎖骨

胸骨

● 參考・腰上景

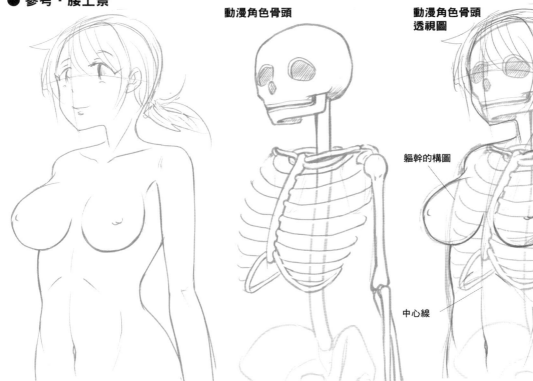

動漫角色骨頭

動漫角色骨頭透視圖

軀幹的構圖

中心線

※脖子以下是以一般視角描繪的。

仰視視角

● 幾乎側面角度

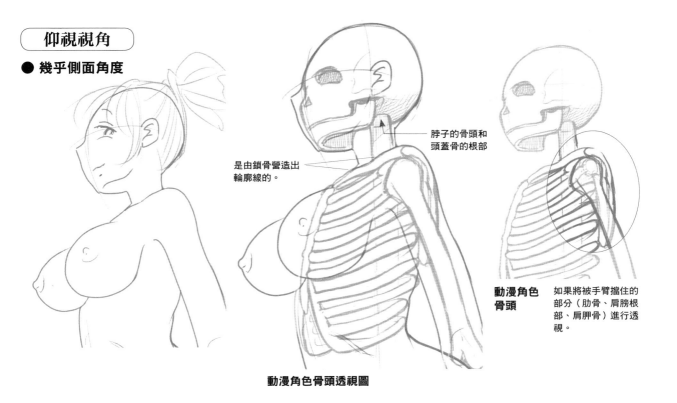

脖子的骨頭和
頭蓋骨的根部

是由鎖骨營造出
輪廓線的。

**動漫角色
骨頭**

如果將被手臂擋住的
部分（肋骨、肩膀根
部、肩胛骨）進行透
視。

動漫角色骨頭透視圖

● 正面角度仰視視角

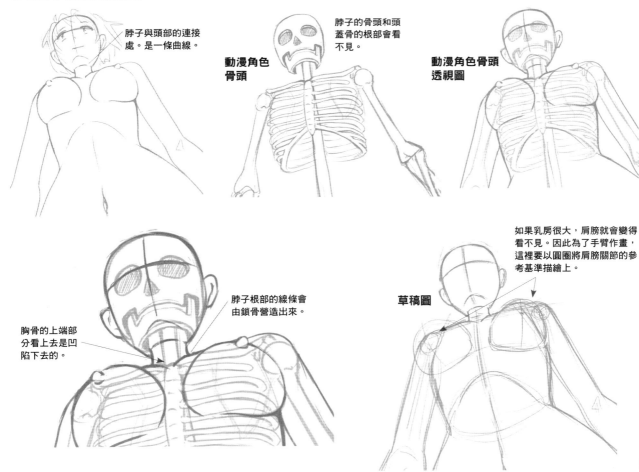

脖子與頭部的連接
處。是一條曲線。

脖子的骨頭和頭
蓋骨的根部會看
不見。

**動漫角色
骨頭**

**動漫角色骨頭
透視圖**

胸骨的上端部
分看上去是凹
陷下去的。

脖子根部的線條會
由鎖骨營造出來。

如果乳房很大，肩膀就會變得
看不見。因此為了手臂作畫，
這裡要以圓圈將肩膀關節的參
考基準描繪上。

草稿圖

● 如果是正面角度且乳房不是很大

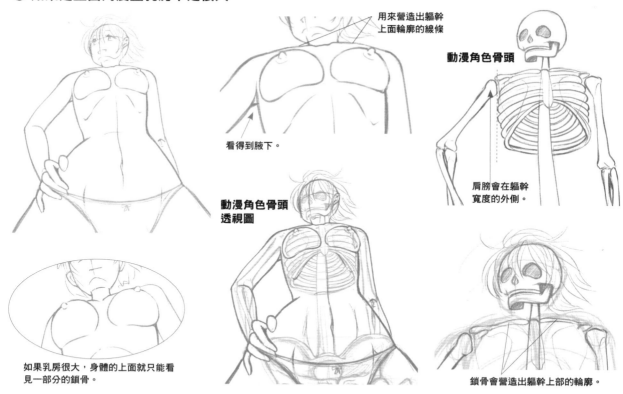

用來營造出軀幹
上面輪廓的線條

動漫角色骨頭

看得到腋下。

肩膀會在軀幹
寬度的外側。

**動漫角色骨頭
透視圖**

如果乳房很大，身體的上面就只能看
見一部分的鎖骨。

鎖骨會營造出軀幹上部的輪廓。

● 斜下方角度仰視視角

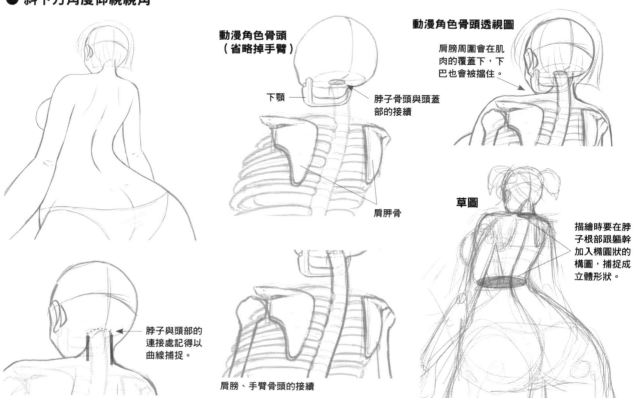

**動漫角色骨頭
（省略掉手臂）**

動漫角色骨頭透視圖

肩膀周圍會在肌
肉的覆蓋下，下
巴也會被擋住。

下顎

脖子骨頭與頭蓋
部的接續

肩胛骨

草圖

描繪時要在脖
子根部跟軀幹
加入橢圓狀的
構圖，捕捉成
立體形狀。

脖子與頭部的
連接處記得以
曲線捕捉。

肩膀、手臂骨頭的接續

● 接近側臉的視角

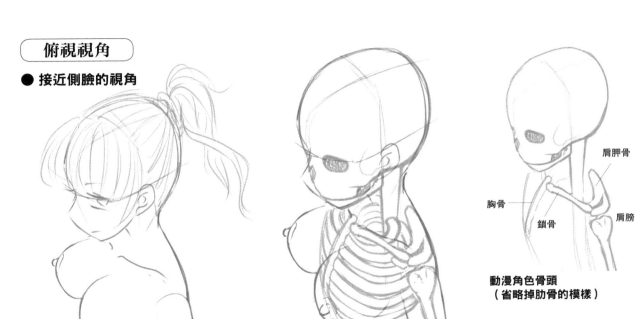

肩胛骨

胸骨

鎖骨

肩膀

動漫角色骨頭
（省略掉肋骨的模樣）

動漫角色骨頭
透視圖

● 半側面角度

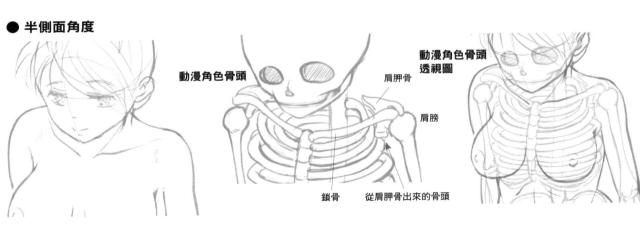

動漫角色骨頭

肩胛骨

肩膀

動漫角色骨頭
透視圖

鎖骨　　從肩胛骨出來的骨頭

● 從斜後方角度

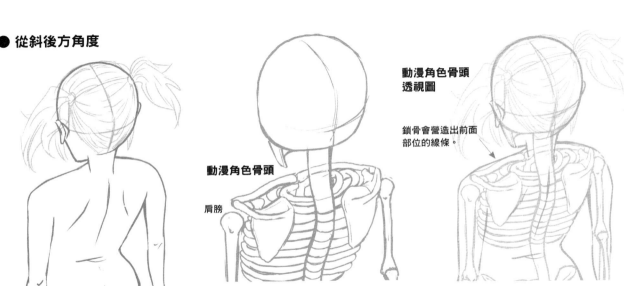

動漫角色骨頭

肩膀

動漫角色骨頭
透視圖

鎖骨會營造出前面
部位的線條。

脖子的表現

頭部的傾斜程度，以及脖子周圍一直到肩膀的表現，會給予一名角色一股動作感，也能夠令表情豐富起來。

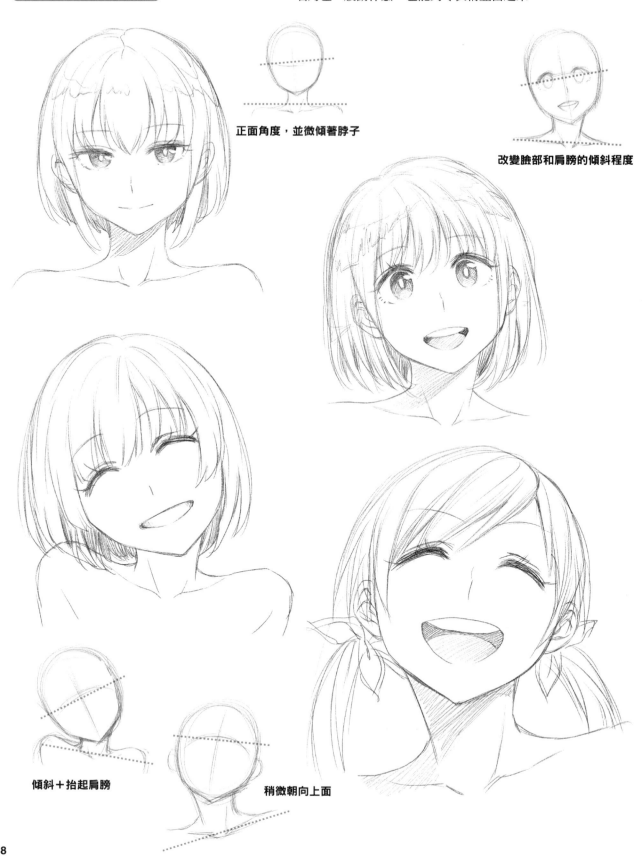

正面角度，並微傾著脖子

改變臉部和肩膀的傾斜程度

傾斜＋抬起肩膀

稍微朝向上面

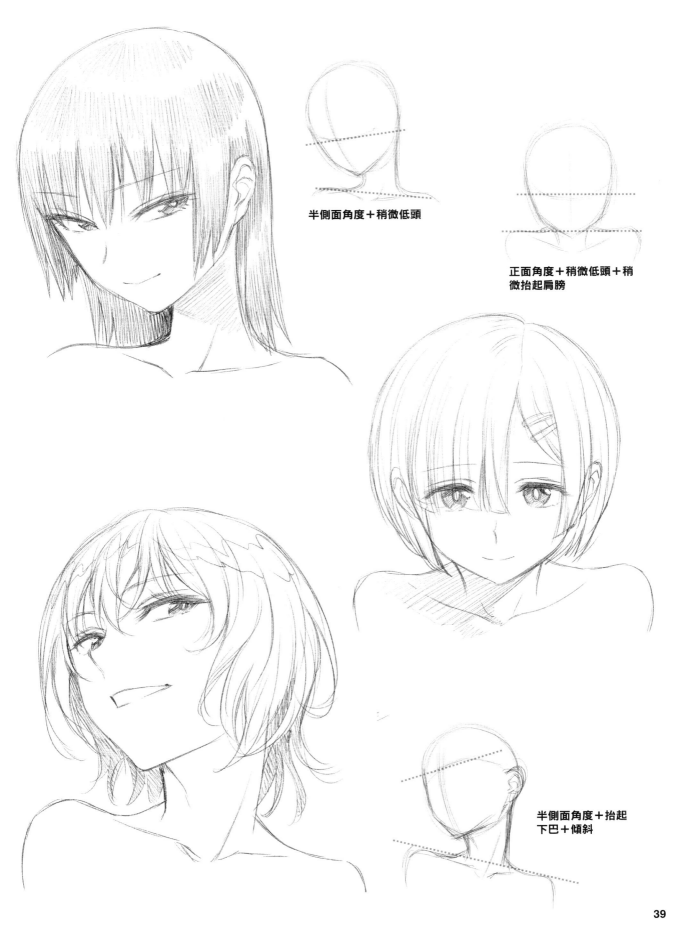

半側面角度＋稍微低頭

正面角度＋稍微低頭＋稍
微抬起肩膀

半側面角度＋抬起
下巴＋傾斜

描繪下顎的下面

就是仰視視角的作畫。這裡就來看看用來捕捉頭部與脖子連接處的作畫吧！

● 側臉

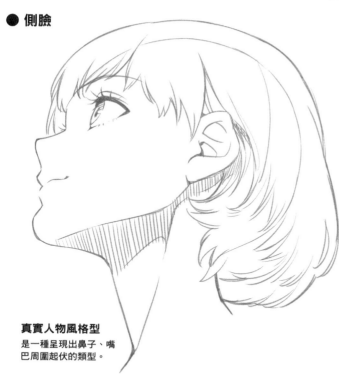

真實人物風格型
是一種呈現出鼻子、嘴巴周圍起伏的類型。

構圖。要捕捉出下顎的下面。

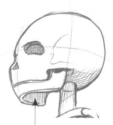

骨頭方面，下顎的下面是一個空洞。

如果是動漫畫風輪廓線（起伏很少），則要透過眼睛的位置，呈現出頭部的傾斜程度跟角度。

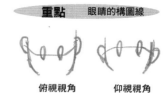

重點 眼睛的構圖線

俯視視角　　仰視視角

眼睛的構圖線，要以曲線的方向捕捉出俯視視角與仰視視角。

● 半側面角度

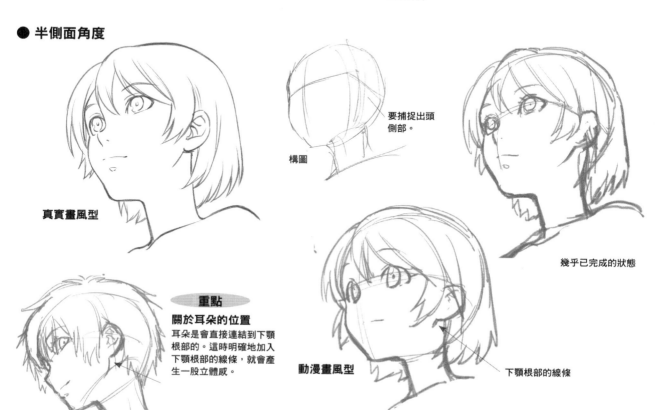

真實畫風型

構圖

要捕捉出頭側部。

幾乎已完成的狀態

重點

關於耳朵的位置
耳朵是會直接連結到下顎根部的。這時明確地加入下顎根部的線條，就會產生一股立體感。

動漫畫風型

下顎根部的線條

40

● **半側面角度**（躺著仰視）

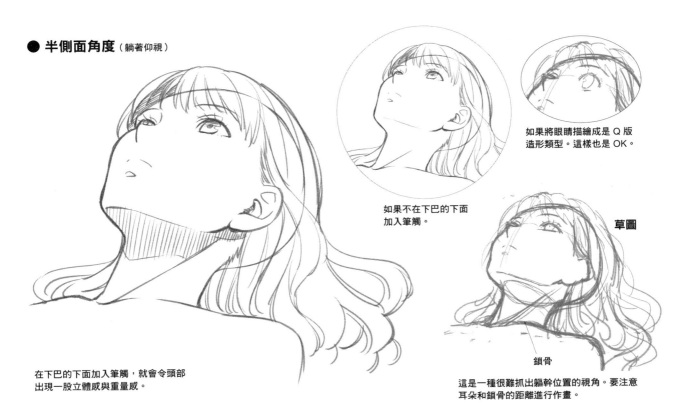

如果不在下巴的下面
加入筆觸。

如果將眼睛描繪成是 Q 版
造形類型。這樣也是 OK。

草圖

鎖骨

在下巴的下面加入筆觸，就會令頭部
出現一股立體感與重量感。

這是一種很難抓出軀幹位置的視角。要注意
耳朵和鎖骨的距離進行作畫。

● **如果從正下方觀看**

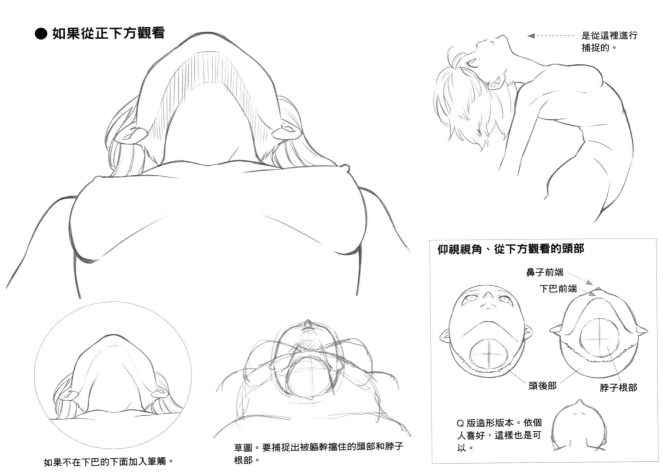

是從這裡進行
捕捉的。

如果不在下巴的下面加入筆觸。

草圖。要捕捉出被軀幹擋住的頭部和脖子
根部。

仰視視角、從下方觀看的頭部

鼻子前端

下巴前端

頭後部

脖子根部

Q 版造形版本。依個
人喜好，這樣也是可
以。

41

手臂與手部的作畫

手臂線條的特徵

手臂線條會因為手掌的方向而有所改變。

● 手臂的長度

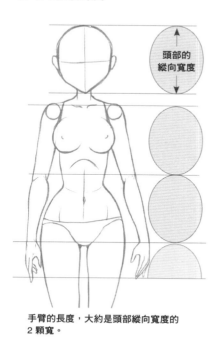

手臂的長度，大約是頭部縱向寬度的 2 顆寬。

● 手臂線條的變化

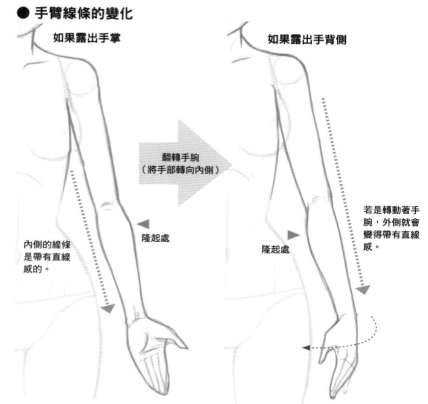

如果露出手掌

如果露出手背側

翻轉手腕（將手部轉向內側）

內側的線條是帶有直線感的。

隆起處

隆起處

若是轉動著手腕，外側就會變得帶有直線感。

● 骨頭與肌肉的變化

手腕一翻轉，無論骨頭還是肌肉都會有所轉動。

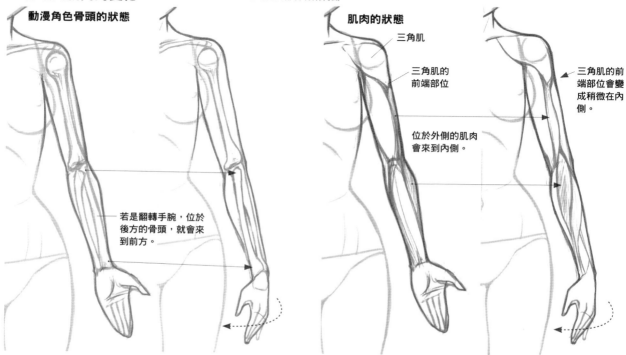

動漫角色骨頭的狀態

若是翻轉手腕，位於後方的骨頭，就會來到前方。

肌肉的狀態

三角肌

三角肌的前端部位

位於外側的肌肉會來到內側。

三角肌的前端部位會變成稍微在內側。

手臂的形成方式

手臂根部1　如果將手臂橫舉起來

如果是正前方角度

※從乳房連接到腋窩周圍的線條，在本書是稱之為「腋窩邊際線」。

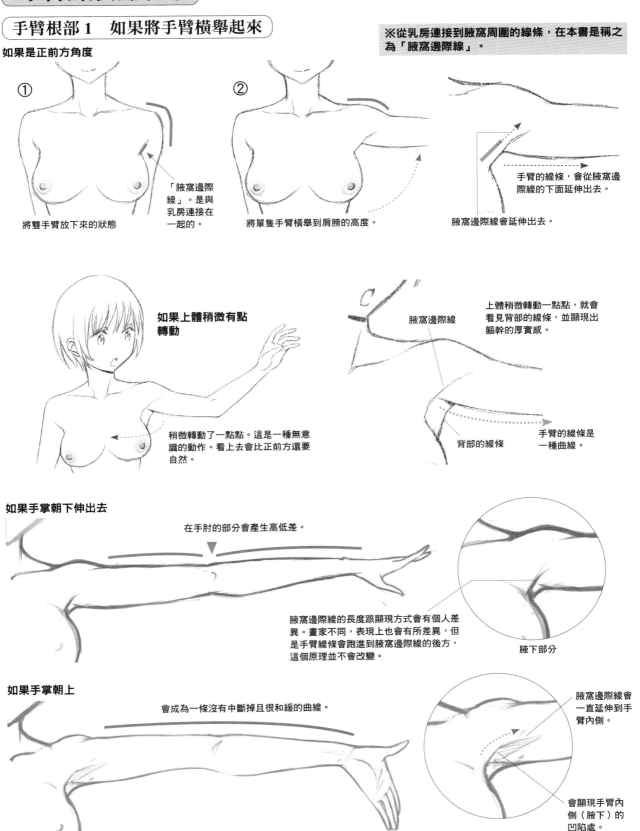

①

將雙手臂放下來的狀態

「腋窩邊際線」。是與乳房連接在一起的。

②

將單隻手臂橫舉到肩膀的高度。

手臂的線條，會從腋窩邊際線的下面延伸出去。

腋窩邊際線會延伸出去。

如果上體稍微有點轉動

稍微轉動了一點點。這是一種無意識的動作。看上去會比正前方還要自然。

腋窩邊際線

上體稍微轉動一點點，就會看見背部的線條，並顯現出軀幹的厚實感。

背部的線條

手臂的線條是一種曲線。

如果手掌朝下伸出去

在手肘的部分會產生高低差。

腋窩邊際線的長度跟顯現方式會有個人差異。畫家不同，表現上也會有所差異，但是手臂線條會跑進到腋窩邊際線的後方，這個原理並不會改變。

腋下部分

如果手掌朝上

會成為一條沒有中斷掉且很和緩的曲線。

腋窩邊際線會一直延伸到手臂內側。

會顯現手臂內側（腋下）的凹陷處。

43

手臂根部 2　如果抬起手臂

● 抬起手臂

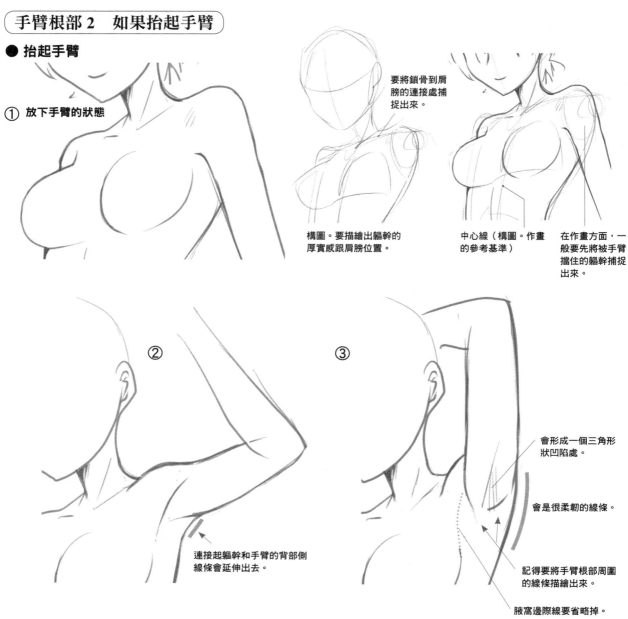

① 放下手臂的狀態

要將鎖骨到肩膀的連接處捕捉出來。

構圖。要描繪出軀幹的厚實感跟肩膀位置。

中心線（構圖。作畫的參考基準）

在作畫方面，一般要先將被手臂擋住的軀幹捕捉出來。

②

連接起軀幹和手臂的背部側線條會延伸出去。

③

會形成一個三角形狀凹陷處。

會是很柔韌的線條。

記得要將手臂根部周圍的線條描繪出來。

腋窩邊際線要省略掉。

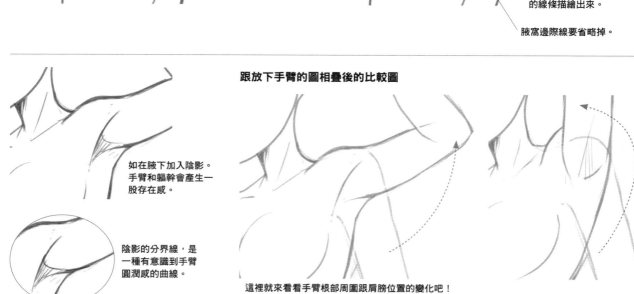

如在腋下加入陰影。手臂和軀幹會產生一股存在感。

陰影的分界線，是一種有意識到手臂圓潤感的曲線。

跟放下手臂的圖相疊後的比較圖

這裡就來看看手臂根部周圍跟肩膀位置的變化吧！

● 看看肩膀周圍和腋下（手臂根部）的作畫

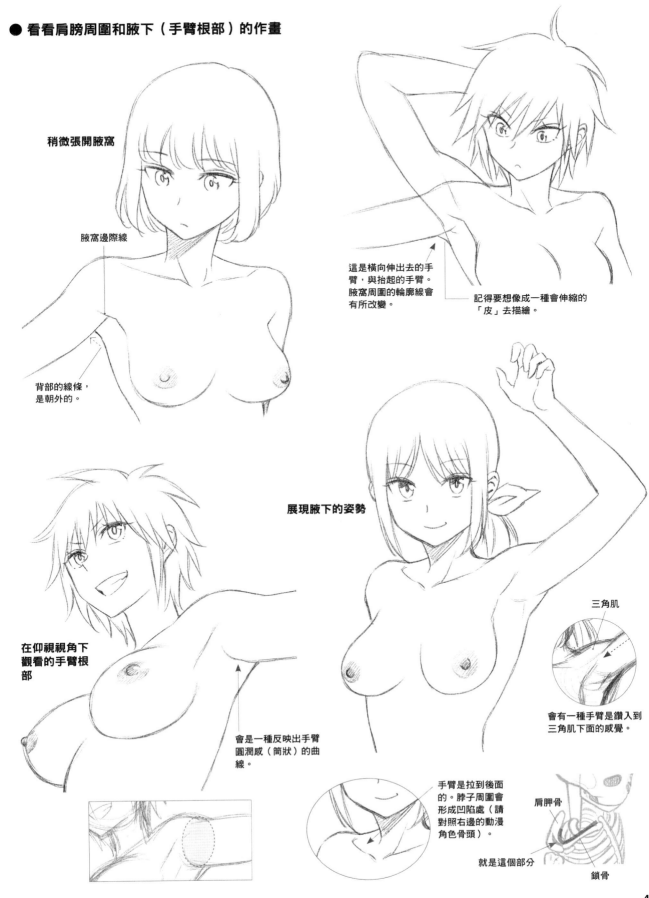

稍微張開腋窩

腋窩邊際線

背部的線條，
是朝外的。

這是橫向伸出去的手臂，與抬起的手臂。腋窩周圍的輪廓線會有所改變。

記得要想像成一種會伸縮的「皮」去描繪。

展現腋下的姿勢

在仰視視角下觀看的手臂根部

會是一種反映出手臂圓潤感（筒狀）的曲線。

三角肌

會有一種手臂是鑽入到三角肌下面的感覺。

手臂是拉到後面的。脖子周圍會形成凹陷處（請對照右邊的動漫角色骨頭）。

肩胛骨

就是這個部分

鎖骨

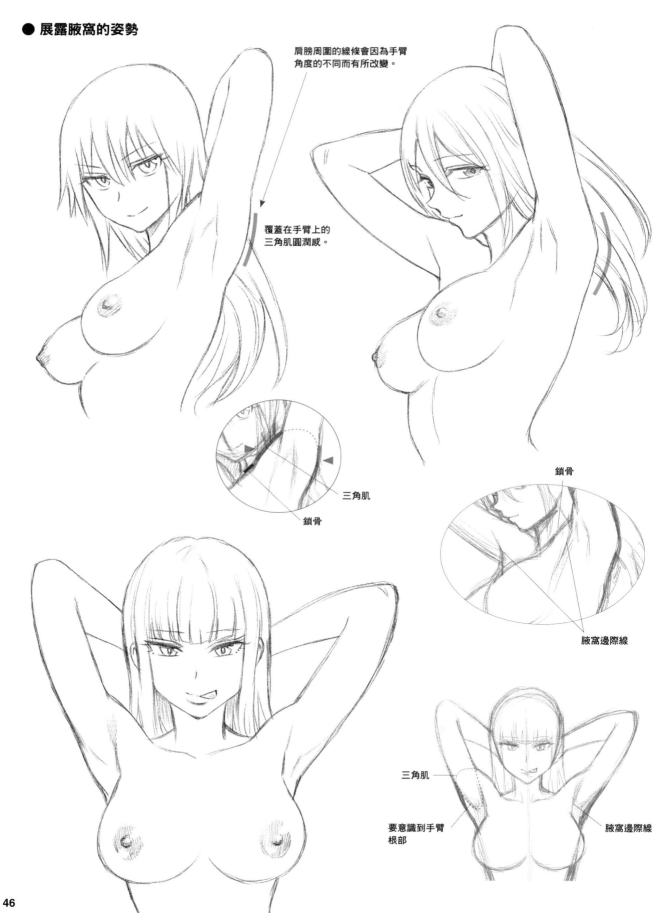

肩膀周圍的線條會因為手臂
角度的不同而有所改變。

覆蓋在手臂上的
三角肌圓潤感。

三角肌

鎖骨

鎖骨

腋窩邊際線

三角肌

要意識到手臂
根部

腋窩邊際線

● 捕捉腋窩部分

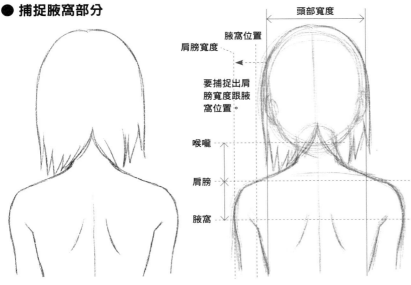

頭部寬度

腋窩位置
肩膀寬度
要捕捉出肩膀寬度跟腋窩位置。

喉嚨
肩膀
腋窩

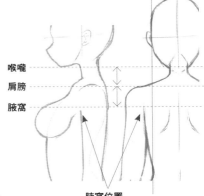

喉嚨
肩膀
腋窩

腋窩位置

描繪背部側的手臂時，手臂根部這部分（腋窩）的位置，要將頭部構圖（頭部的大小跟下巴的位置）捕捉成參考基準。

※肩膀寬度，以及相關的喉嚨、肩膀、腋窩的距離比例也會有個人差異。就用自己偏好的比例描繪吧！

放下手臂時的腋窩表現有 2 種類型

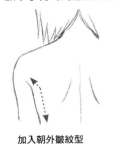

加入朝外皺紋型

直線型

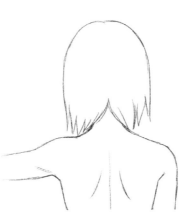

若是橫抬起手臂，肩膀周圍的外形輪廓就會有所改變。

● 抬起單一隻手臂時的肩膀周圍

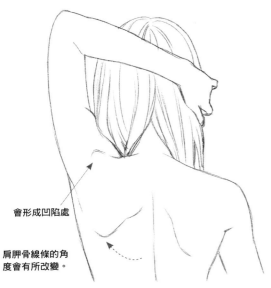

會形成凹陷處

肩胛骨線條的角度會有所改變。

肩胛骨的角度會隨著手肘抬高而有所改變。

很一般地放下手時的肩胛骨線條。

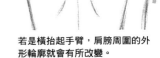

三角肌

斜方肌。背部側會很廣大一片。

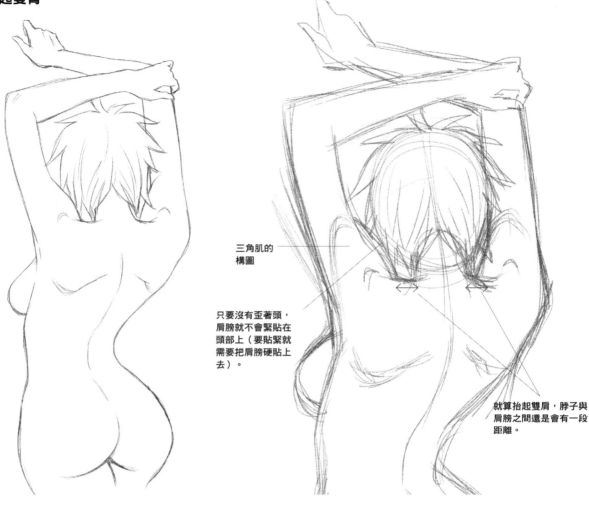

三角肌的
構圖

只要沒有歪著頭，
肩膀就不會緊貼在
頭部上（要貼緊就
需要把肩膀硬貼上
去）。

就算抬起雙肩，脖子與
肩膀之間還是會有一段
距離。

● 很自然地在背後十指交握時的肩膀周圍

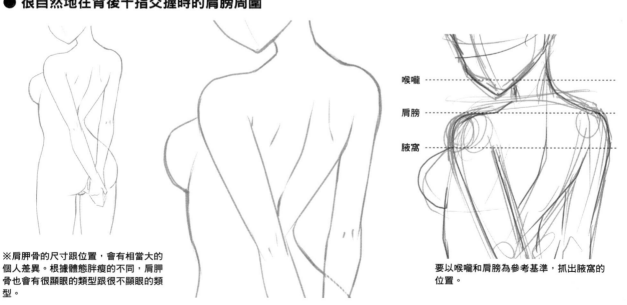

喉嚨

肩膀

腋窩

※肩胛骨的尺寸跟位置，會有相當大的
個人差異。根據體態胖瘦的不同，肩胛
骨也會有很顯眼的類型跟很不顯眼的類
型。

要以喉嚨和肩膀為參考基準，抓出腋窩的
位置。

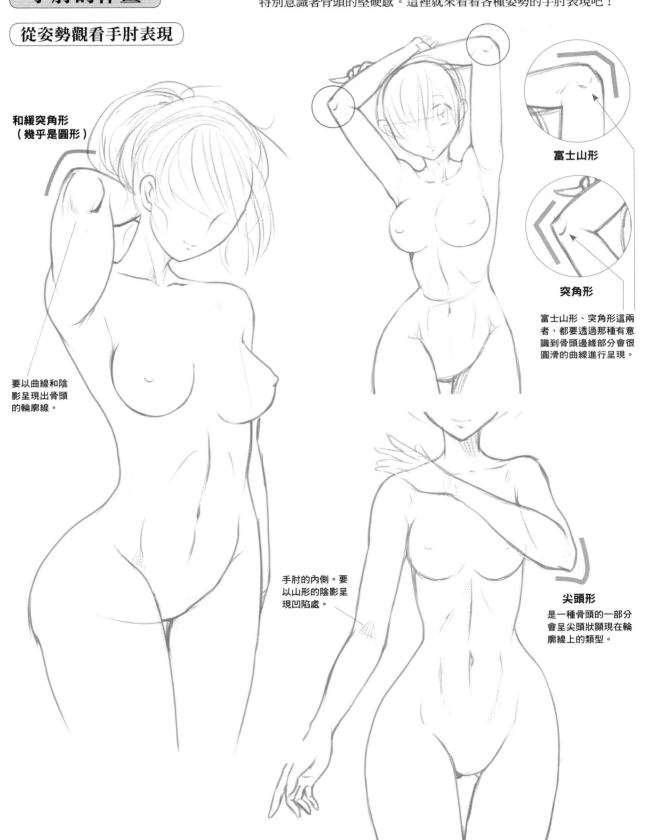

手肘的作畫

手臂的關節部、手肘是以骨頭和肌腱建構而成的。在彎起手臂時，要特別意識著骨頭的堅硬感。這裡就來看看各種姿勢的手肘表現吧！

從姿勢觀看手肘表現

和緩突角形
（幾乎是圓形）

要以曲線和陰影呈現出骨頭的輪廓線。

富士山形

突角形

富士山形、突角形這兩者，都要透過那種有意識到骨頭邊緣部分會很圓滑的曲線進行呈現。

手肘的內側。要以山形的陰影呈現凹陷處。

尖頭形

是一種骨頭的一部分會呈尖頭狀顯現在輪廓線上的類型。

手肘的關節和手肘的表現

● 挺出到後面的手肘

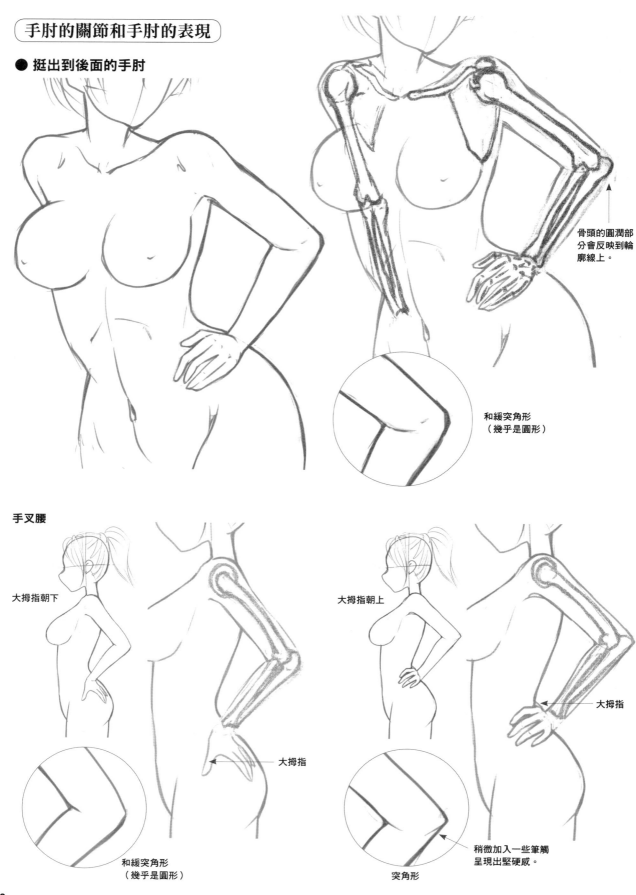

骨頭的圓潤部分會反映到輪廓線上。

和緩突角形
（幾乎是圓形）

手叉腰

大拇指朝下

大拇指

和緩突角形
（幾乎是圓形）

大拇指朝上

大拇指

大拇指

稍微加入一些筆觸
呈現出堅硬感。

突角形

● 手腕翻轉和手肘的模樣

手擺在臉部前面

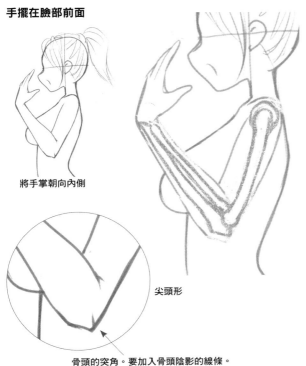

將手掌朝向內側

尖頭形

骨頭的突角。要加入骨頭陰影的線條。

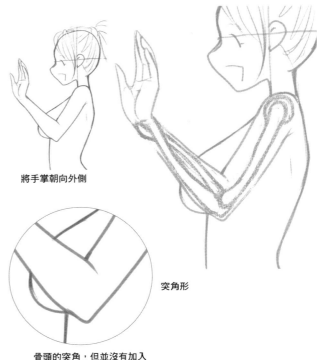

將手掌朝向外側

突角形

骨頭的突角，但並沒有加入
骨頭陰影的線條。

手放下

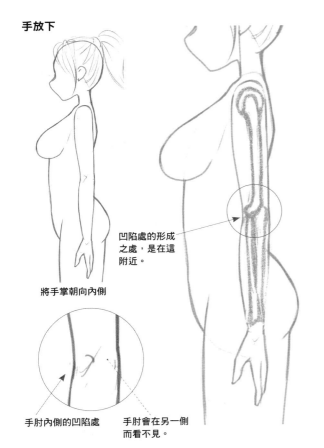

凹陷處的形成
之處，是在這
附近。

將手掌朝向內側

手肘內側的凹陷處

手肘會在另一側
而看不見。

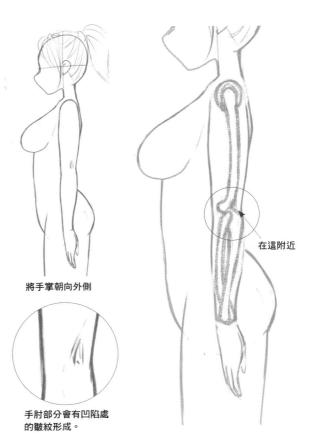

在這附近

將手掌朝向外側

手肘部分會有凹陷處
的皺紋形成。

● 從後面捕捉到的手肘

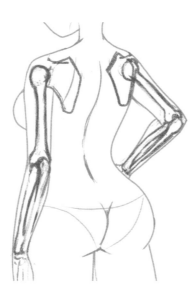

記得要意識到「會有骨頭隆起處」加入筆觸。

和緩突角形
（幾乎是圓形）

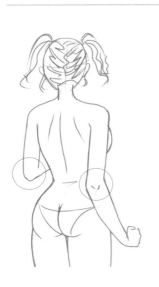

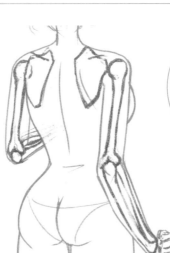

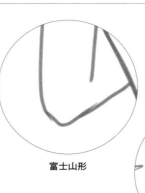

富士山形

要以帶有直線感的短線條，呈現出手肘部分。

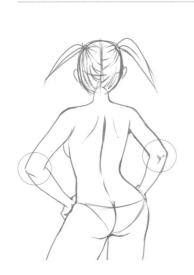

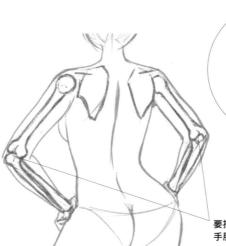

要捕捉出挺出來的手肘前端部分。

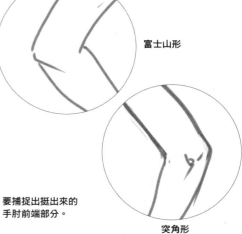

富士山形

突角形

● 抬起手臂時的手肘

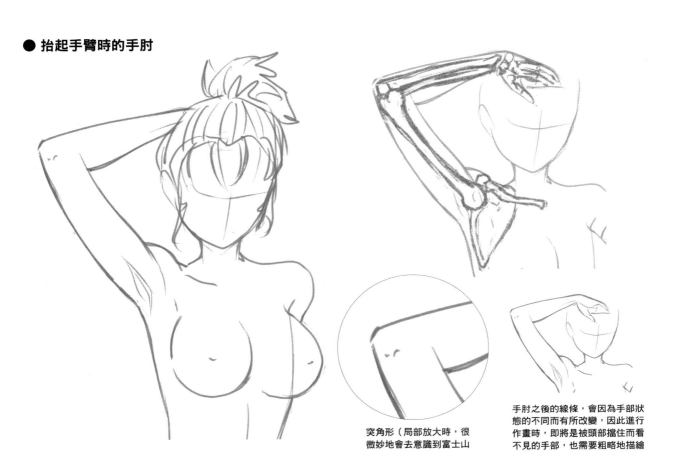

突角形（局部放大時，很
微妙地會去意識到富士山
形）。

手肘之後的線條，會因為手部狀
態的不同而有所改變，因此進行
作畫時，即將是被頭部擋住而看
不見的手部，也需要粗略地描繪
出來。

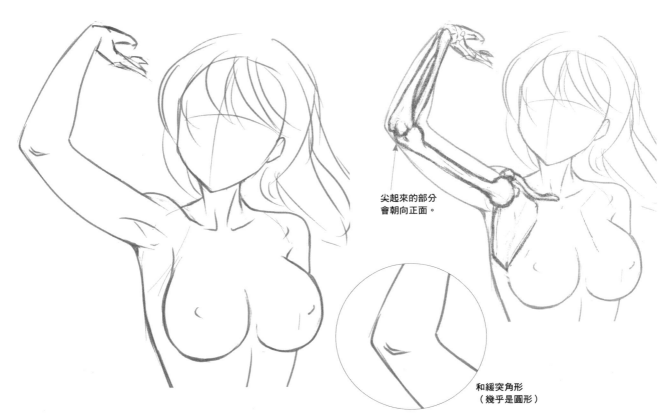

尖起來的部分
會朝向正面。

和緩突角形
（幾乎是圓形）

手部的作畫

捕捉出尺寸

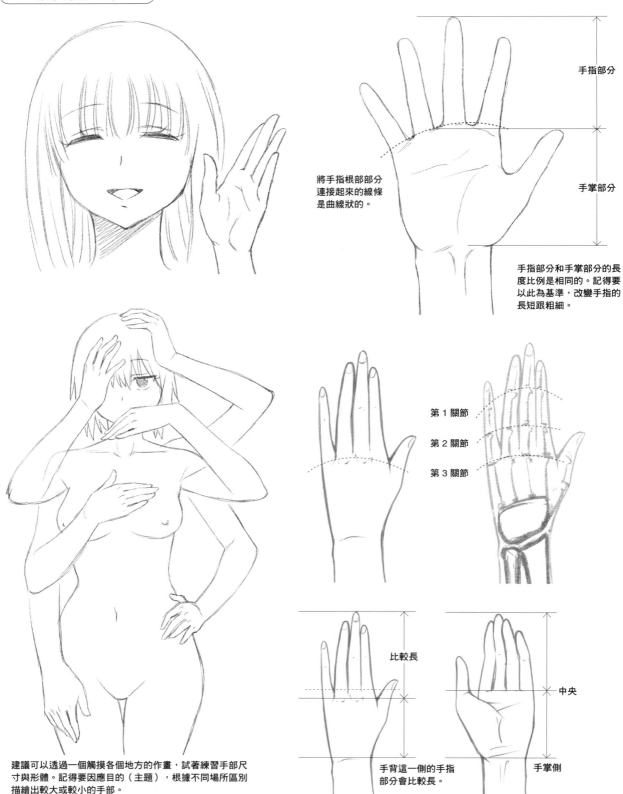

手指部分

手掌部分

將手指根部部分
連接起來的線條
是曲線狀的。

手指部分和手掌部分的長
度比例是相同的。記得要
以此為基準，改變手指的
長短跟粗細。

第 1 關節

第 2 關節

第 3 關節

比較長

中央

手背這一側的手指
部分會比較長。

手掌側

建議可以透過一個觸摸各個地方的作畫，試著練習手部尺
寸與形體。記得要因應目的（主題），根據不同場所區別
描繪出較大或較小的手部。

※手指的第 1～第 3 關節，有些時候也會從下面倒著稱呼（將靠近指尖的那一邊當作第 3 關節）。

手部姿勢的作畫

遞出雙手

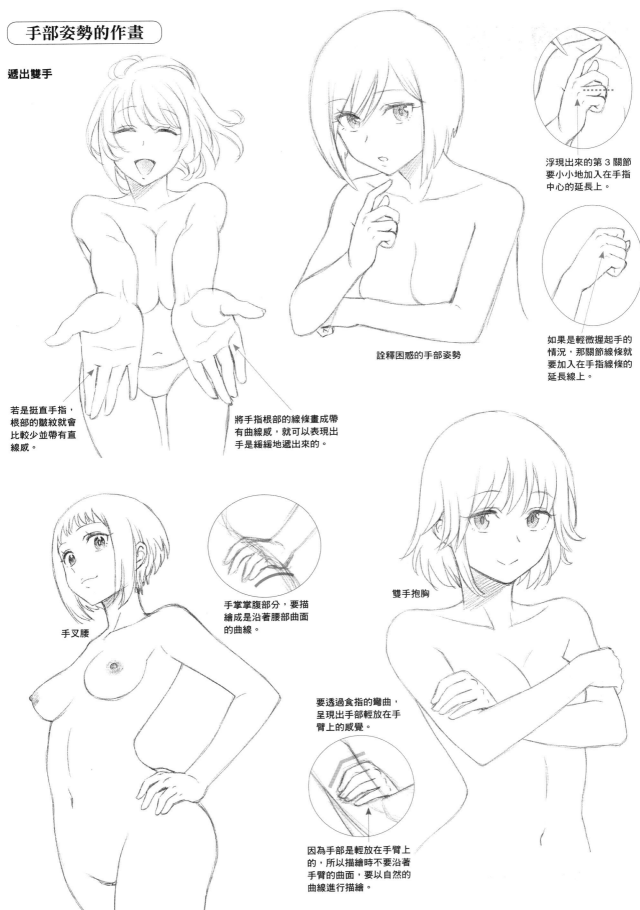

浮現出來的第3關節
要小小地加入在手指
中心的延長上。

如果是輕微握起手的
情況，那關節線條就
要加入在手指線條的
延長線上。

若是挺直手指，
根部的皺紋就會
比較少並帶有直
線感。

將手指根部的線條畫成帶
有曲線感，就可以表現出
手是緩緩地遞出來的。

詮釋困惑的手部姿勢

手掌掌腹部分，要描
繪成是沿著腰部曲面
的曲線。

雙手抱胸

手叉腰

要透過食指的彎曲，
呈現出手部輕放在手
臂上的感覺。

因為手部是輕放在手臂上
的，所以描繪時不要沿著
手臂的曲面，要以自然的
曲線進行描繪。

腿部的作畫

腿部線條的特徵

膝蓋和腳腕的「骨頭堅硬感」，以及大腿跟小腿肚的「肉體柔軟感」，會孕育出各式各樣不同的腿部模樣。這裡就透過站姿跟坐姿，學習腿部的作畫吧！

來看看在正面、側面、半側面下，會有所改變的腿部線條吧！

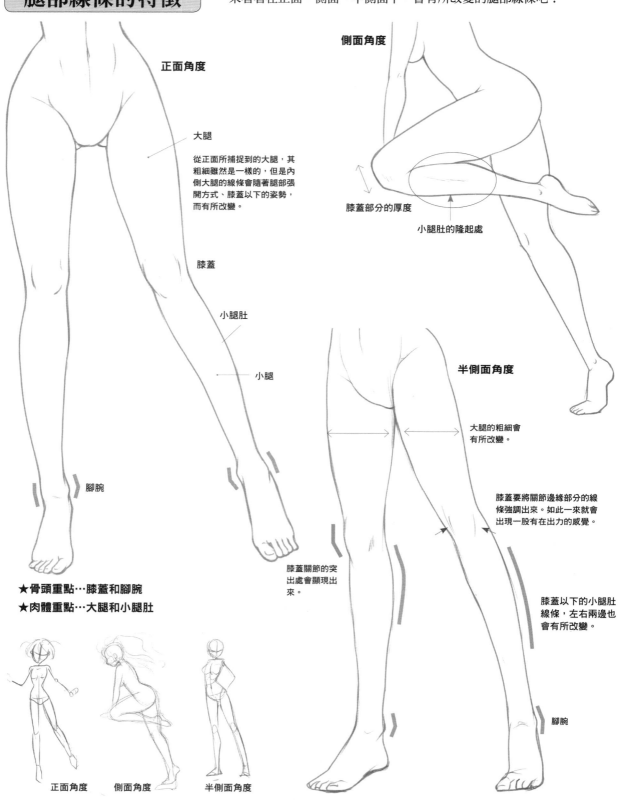

正面角度

大腿

從正面所捕捉到的大腿，其粗細雖然是一樣的，但是內側大腿的線條會隨著腿部張開方式、膝蓋以下的姿勢，而有所改變。

膝蓋

小腿肚

小腿

腳腕

★骨頭重點…膝蓋和腳腕
★肉體重點…大腿和小腿肚

正面角度　　側面角度　　半側面角度

側面角度

膝蓋部分的厚度

小腿肚的隆起處

半側面角度

大腿的粗細會有所改變。

膝蓋要將關節邊緣部分的線條強調出來。如此一來就會出現一股有在出力的感覺。

膝蓋關節的突出處會顯現出來。

膝蓋以下的小腿肚線條，左右兩邊也會有所改變。

腳腕

56

骨骼和肌肉

為了捕捉出膝蓋和腳腕的關節，骨頭是有其必要的。腿部的肌肉，會包覆住骨頭，構成一種筒狀的「立體形狀」。

▶ …與輪廓線跟表現息息相關的骨頭

動漫角色骨頭

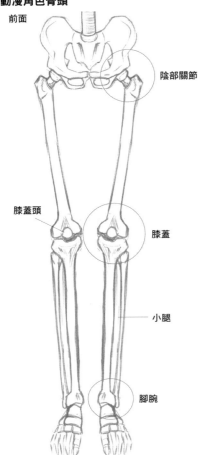

前面

陰部關節

膝蓋頭

膝蓋

小腿

腳腕

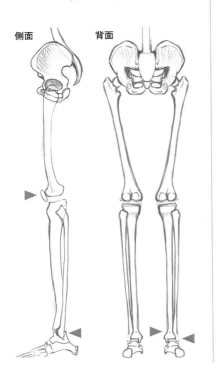

側面　背面

動漫角色骨頭透視圖

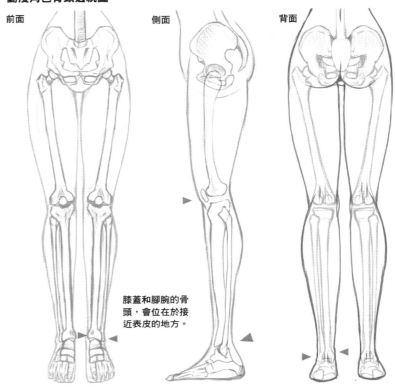

前面　側面　背面

膝蓋和腳腕的骨頭，會位在於接近表皮的地方。

簡易肌肉圖　灰色的部分，就是從側面觀看時，跟輪廓線息息相關的肌肉。

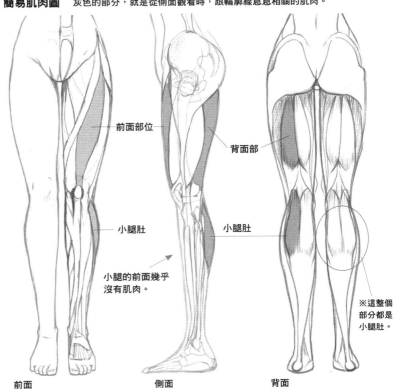

前面部位

小腿肚

小腿的前面幾乎沒有肌肉。

背面部

小腿肚

※這整個部分都是小腿肚。

前面　側面　背面

腿部骨頭與肉感的表現

這裡就以坐姿為主體，看看大腿、小腿肚（肉體）跟膝蓋（骨頭）這些部位的表現吧！

開腿姿勢

● 膝蓋開得大大地坐著

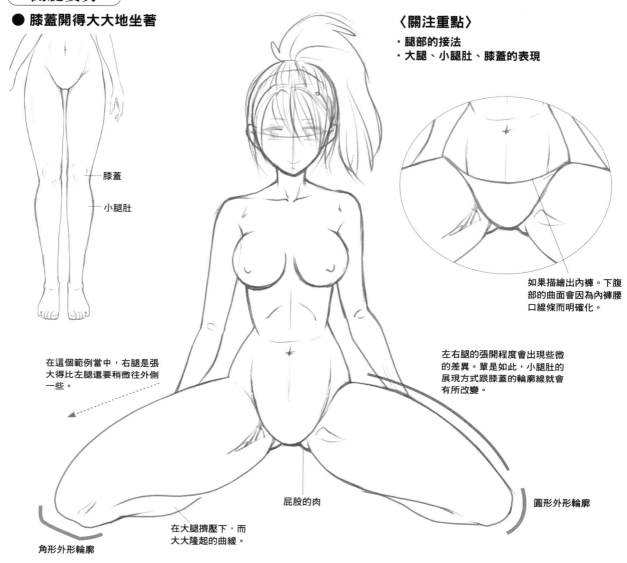

膝蓋

小腿肚

〈關注重點〉
・腿部的接法
・大腿、小腿肚、膝蓋的表現

如果描繪出內褲。下腹部的曲面會因為內褲腰口線條而明確化。

在這個範例當中，右腿是張大得比左腿還要稍微往外側一些。

左右腿的張開程度會出現些微的差異。單是如此，小腿肚的展現方式跟膝蓋的輪廓線就會有所改變。

屁股的肉

圓形外形輪廓

角形外形輪廓

在大腿擠壓下，而大大隆起的曲線。

作畫重點

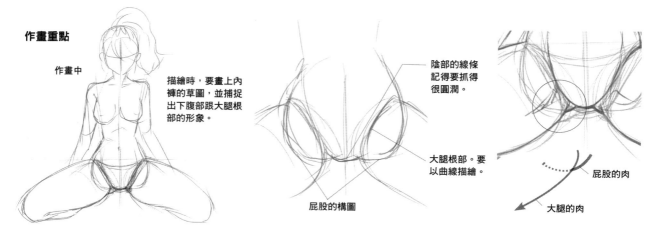

作畫中

描繪時，要畫上內褲的草圖，並捕捉出下腹部跟大腿根部的形象。

陰部的線條記得要抓得很圓潤。

大腿根部。要以曲線描繪。

屁股的肉

大腿的肉

屁股的構圖

● 如果將腰挺出到前方

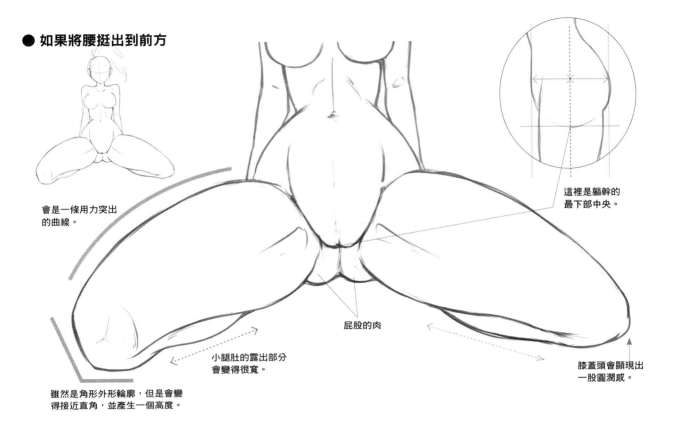

會是一條用力突出
的曲線。

這裡是軀幹的
最下部中央。

屁股的肉

膝蓋頭會顯現出
一股圓潤感。

小腿肚的露出部分
會變得很寬。

雖然是角形外形輪廓，但是會變
得接近直角，並產生一個高度。

大腿線條、膝蓋的變化
比較

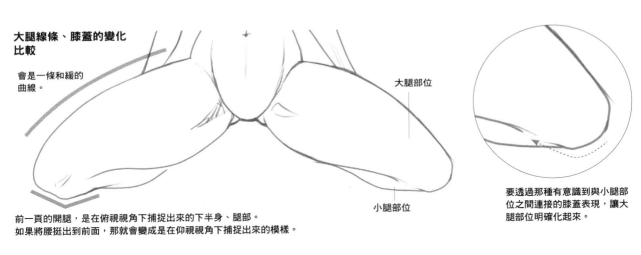

會是一條和緩的
曲線。

大腿部位

小腿部位

要透過那種有意識到與小腿部
位之間連接的膝蓋表現，讓大
腿部位明確化起來。

前一頁的開腿，是在俯視視角下捕捉出來的下半身、腿部。
如果將腰挺出到前面，那就會變成是在仰視視角下捕捉出來的模樣。

內褲（陰部周圍）的表現

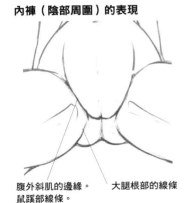

腹外斜肌的邊緣。
鼠蹊部線條。　　大腿根部的線條

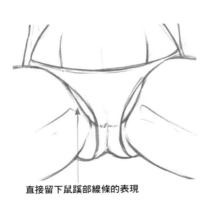

直接留下鼠蹊部線條的表現

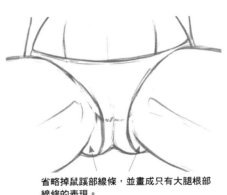

省略掉鼠蹊部線條，並畫成只有大腿根部
線條的表現。

● M 字開腿

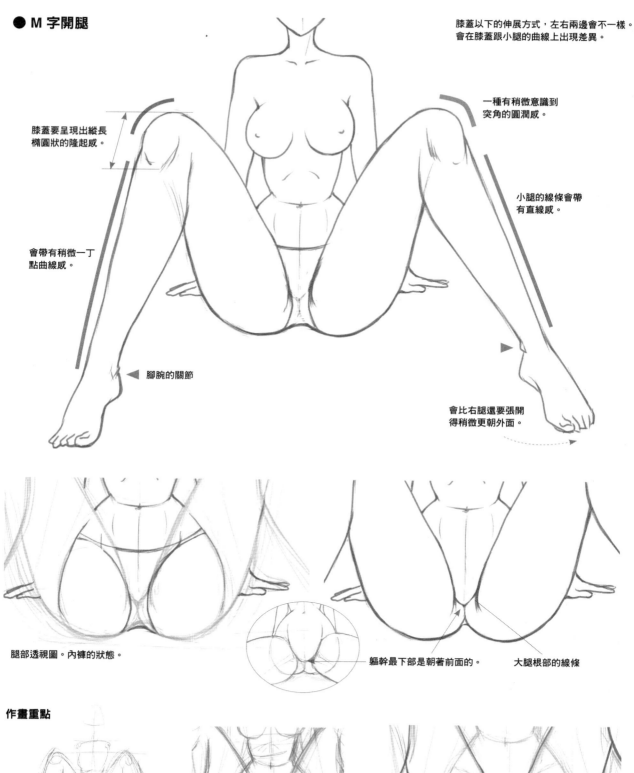

膝蓋以下的伸展方式，左右兩邊會不一樣。
會在膝蓋跟小腿的曲線上出現差異。

膝蓋要呈現出縱長
橢圓狀的隆起感。

一種有稍微意識到
突角的圓潤感。

小腿的線條會帶
有直線感。

會帶有稍微一丁
點曲線感。

腳腕的關節

會比右腿還要張開
得稍微更朝外面。

腿部透視圖。內褲的狀態。

軀幹最下部是朝著前面的。

大腿根部的線條

作畫重點

構圖。要一面抓出整體的外形輪廓，
一面捕捉出關節部。

作畫時要描繪出被腿部擋住的軀幹
形體。

大腿根部的
示意圖

屁股部分

60

● 如果閉起膝蓋

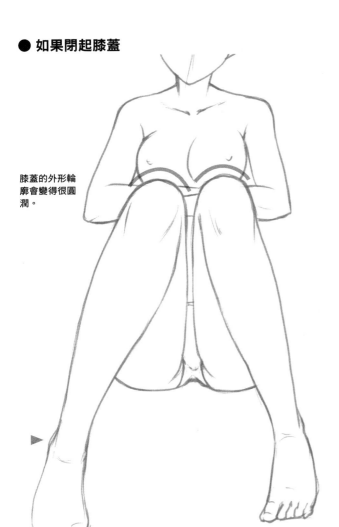

膝蓋的外形輪廓會變得很圓潤。

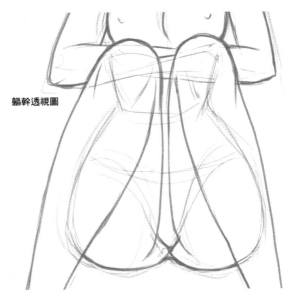

軀幹透視圖

與 M 字開腿之間的不同（變化）

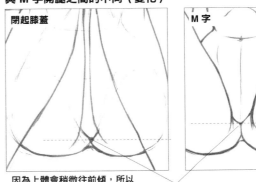

閉起膝蓋

M 字

因為上體會稍微往前傾，所以大腿根部線條與軀幹最下部會往下移。

軀幹最下部

作畫步驟

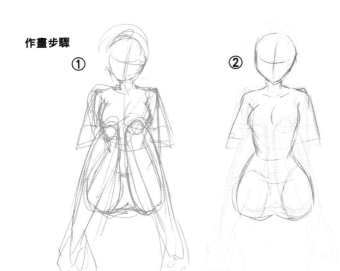

① 整體的構圖。描繪出姿勢的構想圖。

② 描繪出軀幹部分的形體。

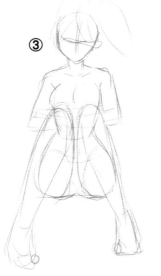

③ 粗略地描繪腿部。

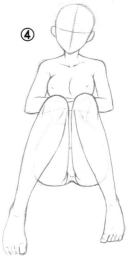

④ 修整完線條後，作畫就完成了。

蹲下、立起一隻腳、正坐

這裡就來關注一下大腿、小腿肚、膝蓋表現吧！

● 蹲下、半側面角度

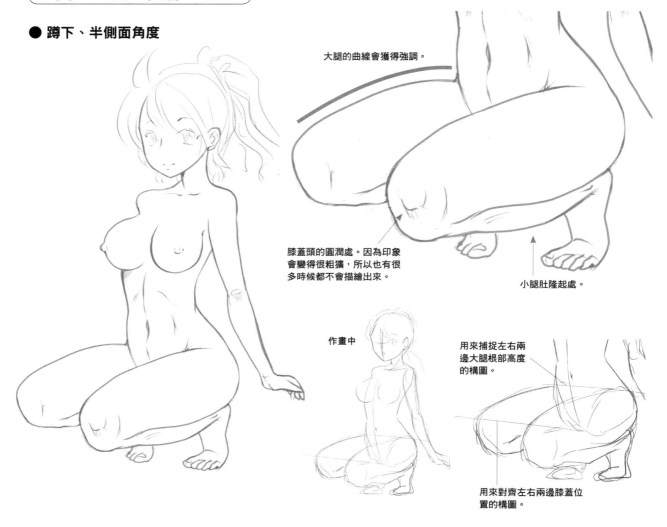

大腿的曲線會獲得強調。

膝蓋頭的圓潤處。因為印象會變得很粗獷，所以也有很多時候都不會描繪出來。

小腿肚隆起處。

作畫中

用來捕捉左右兩邊大腿根部高度的構圖。

用來對齊左右兩邊膝蓋位置的構圖。

● 蹲下、側面角度

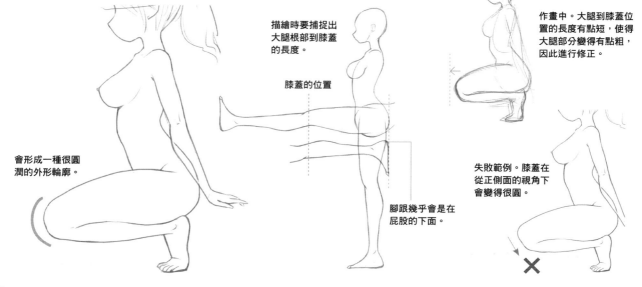

描繪時要捕捉出大腿根部到膝蓋的長度。

膝蓋的位置

作畫中。大腿到膝蓋位置的長度有點短，使得大腿部分變得有點粗，因此進行修正。

會形成一種很圓潤的外形輪廓。

腳跟幾乎會是在屁股的下面。

失敗範例。膝蓋在從正側面的視角下會變得很圓。

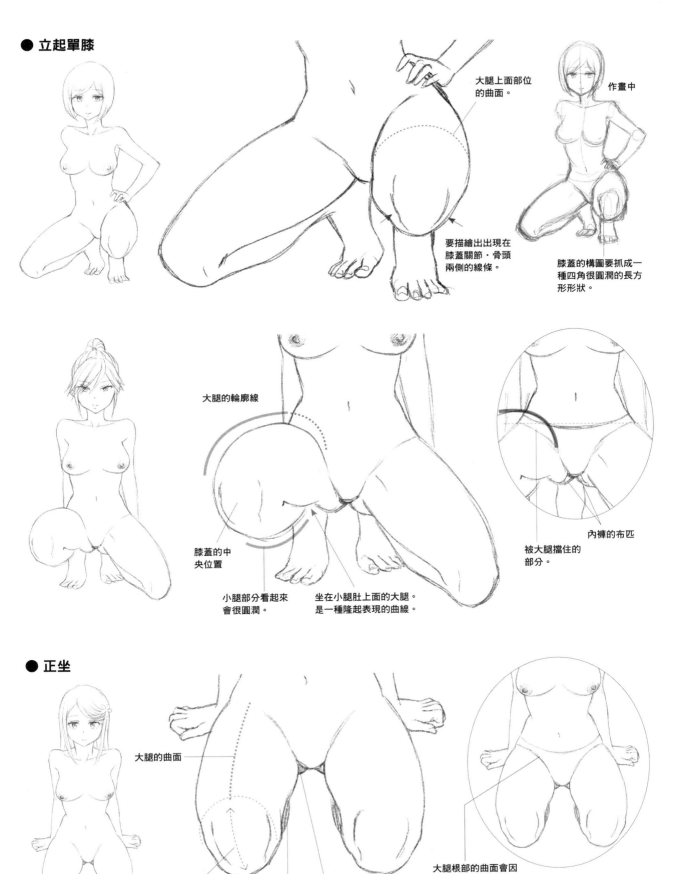

● 立起單膝

大腿上面部位
的曲面。

作畫中

要描繪出出現在
膝蓋關節‧骨頭
兩側的線條。

膝蓋的構圖要抓成一
種四角很圓潤的長方
形形狀。

大腿的輪廓線

內褲的布匹

膝蓋的中
央位置

被大腿擋住的
部分。

小腿部分看起來
會很圓潤。

坐在小腿肚上面的大腿。
是一種隆起表現的曲線。

● 正坐

大腿的曲面

膝蓋的厚度
部分

小腿肚

屁股的肉

大腿根部的曲面會因
為內褲下擺的線條而
明確化。

骨骼與腿部線條

形形色色的膝蓋表現

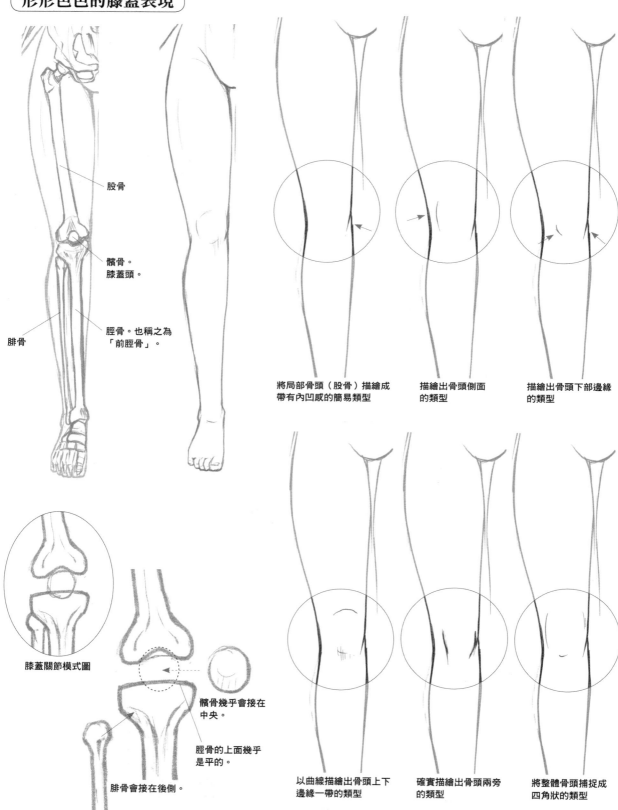

股骨

髕骨。
膝蓋頭。

腓骨

脛骨。也稱之為
「前脛骨」。

將局部骨頭（股骨）描繪成
帶有內凹感的簡易類型

描繪出骨頭側面
的類型

描繪出骨頭下部邊緣
的類型

膝蓋關節模式圖

髕骨幾乎會接在
中央。

脛骨的上面幾乎
是平的。

腓骨會接在後側。

以曲線描繪出骨頭上下
邊緣一帶的類型

確實描繪出骨頭兩旁
的類型

將整體骨頭捕捉成
四角狀的類型

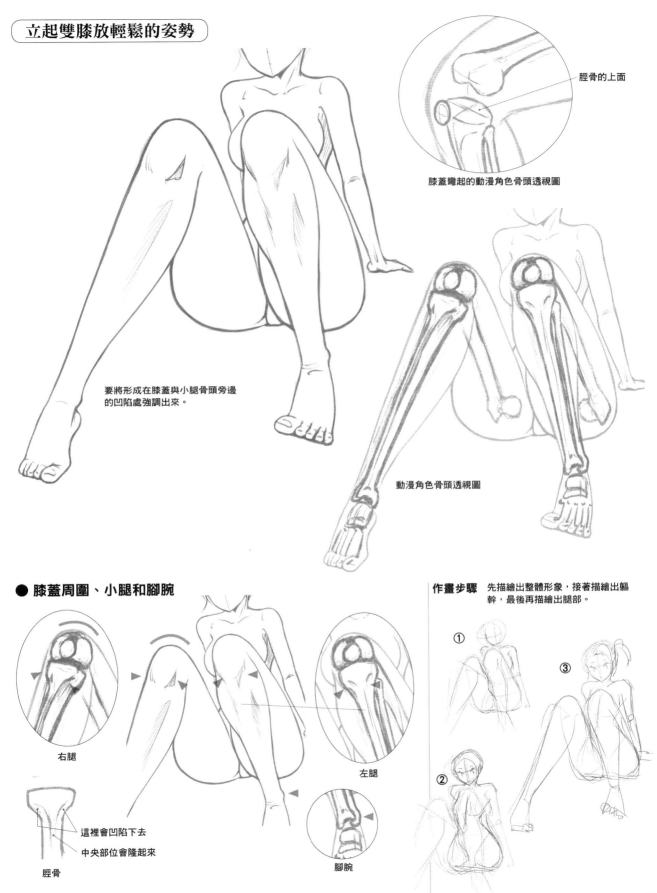

立起雙膝放輕鬆的姿勢

脛骨的上面

膝蓋彎起的動漫角色骨頭透視圖

要將形成在膝蓋與小腿骨頭旁邊
的凹陷處強調出來。

動漫角色骨頭透視圖

● 膝蓋周圍、小腿和腳腕

右腿

左腿

這裡會凹陷下去

中央部位會隆起來

脛骨

腳腕

作畫步驟 先描繪出整體形象,接著描繪出軀幹,最後再描繪出腿部。

①

②

③

立起單膝放輕鬆的姿勢

● 左側

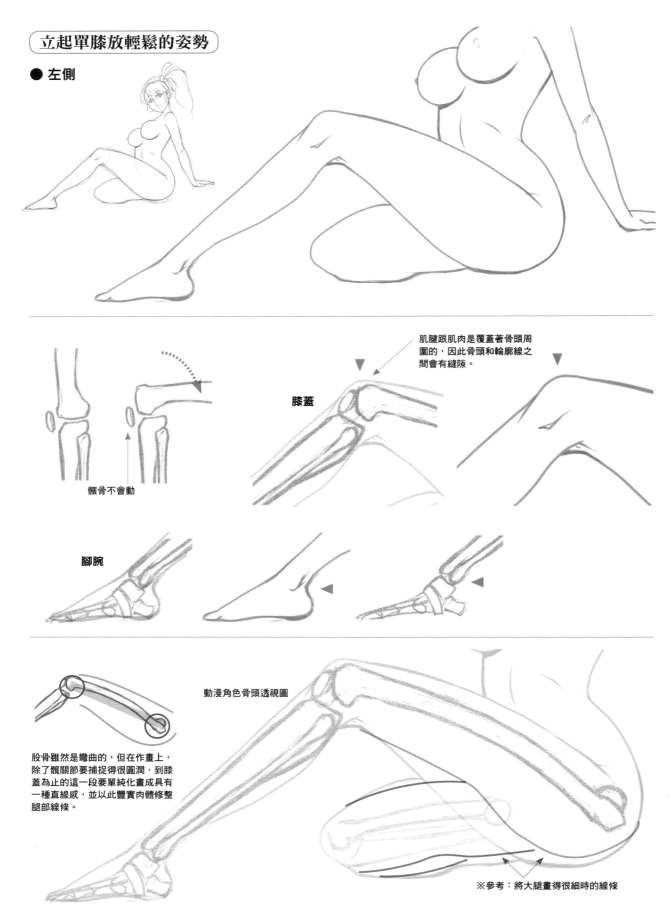

膝蓋

肌腱跟肌肉是覆蓋著骨頭周圍的，因此骨頭和輪廓線之間會有縫隙。

髕骨不會動

腳腕

動漫角色骨頭透視圖

股骨雖然是彎曲的，但在作畫上，除了髖關節要捕捉得很圓潤，到膝蓋為止的這一段要單純化畫成具有一種直線感，並以此豐實肉體修整腿部線條。

※參考：將大腿畫得很細時的線條

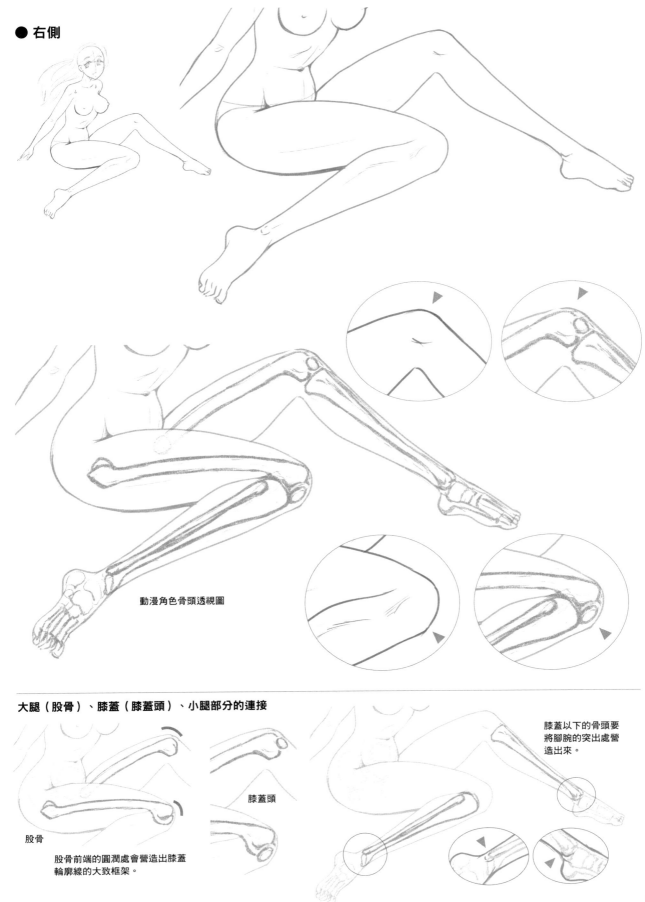

動漫角色骨頭透視圖

大腿（股骨）、膝蓋（膝蓋頭）、小腿部分的連接

膝蓋以下的骨頭要
將腳腕的突出處營
造出來。

膝蓋頭

股骨

股骨前端的圓潤處會營造出膝蓋
輪廓線的大致框架。

打開膝蓋正坐

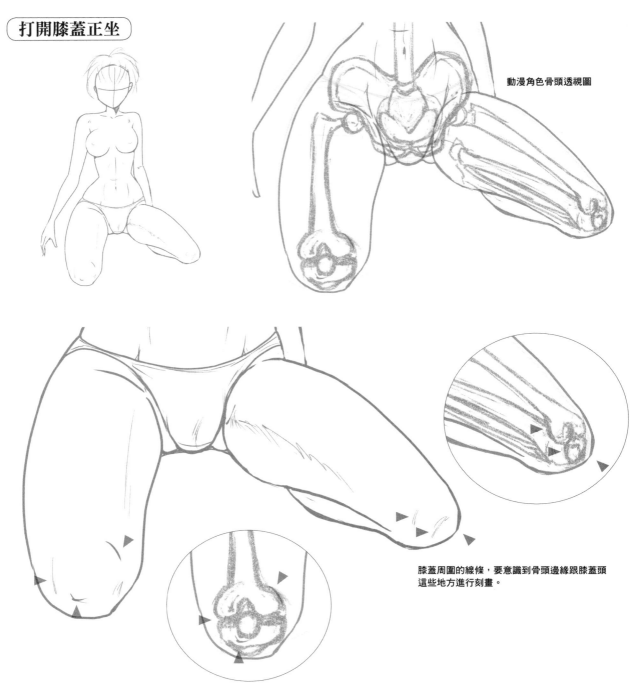

動漫角色骨頭透視圖

膝蓋周圍的線條，要意識到骨頭邊緣跟膝頭
這些地方進行刻畫。

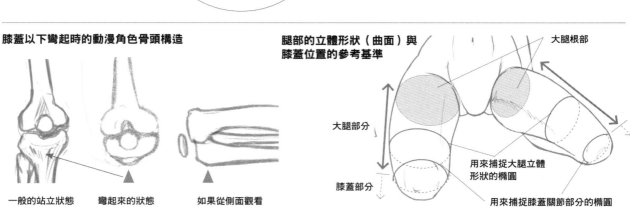

膝蓋以下彎起時的動漫角色骨頭構造

一般的站立狀態　　彎起來的狀態　　如果從側面觀看

**腿部的立體形狀（曲面）與
膝蓋位置的參考基準**

大腿根部

大腿部分

膝蓋部分

用來捕捉大腿立體
形狀的橢圓

用來捕捉膝蓋關節部分的橢圓

正坐

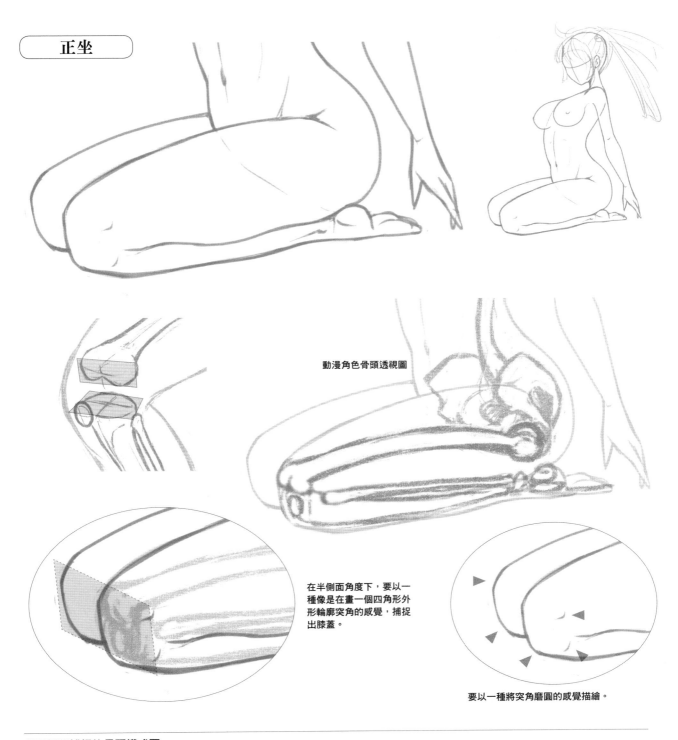

動漫角色骨頭透視圖

在半側面角度下,要以一種像是在畫一個四角形外形輪廓突角的感覺,捕捉出膝蓋。

要以一種將突角磨圓的感覺描繪。

從正側面捕捉的骨頭模式圖

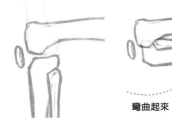

彎曲起來

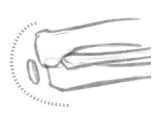

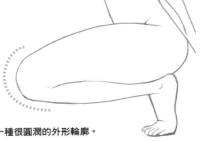

從正側面看的話,膝蓋會是一種很圓潤的外形輪廓。

腳腕與腳部的作畫

腳部記得要邊觀看全身的姿勢跟腿部線條的接連，邊進行描繪。

腳部記得要以一種側面是三角形積木的形象進行捕捉。

腳部的特徵

1.腳尖的外形輪廓會改變得不一樣

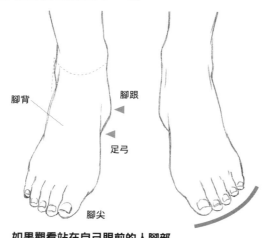

腳背

腳跟

足弓

腳尖

如果觀看站在自己眼前的人腳部

是一種以食指為頂點的山形。

腳趾根部會是曲線狀的。

足弓

腳跟

如果低頭看自己的腳

腳底

2.接地面和腳踝關節的位置在左右兩邊會變得不一樣

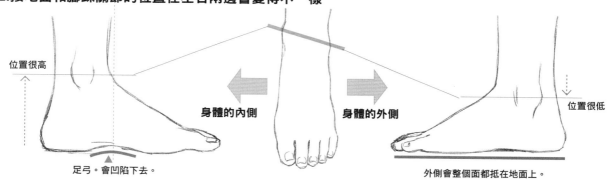

位置很高

足弓。會凹陷下去。

身體的內側

身體的外側

位置很低

外側會整個面都抵在地面上。

3.身高會因為墊腳尖而變得不一樣

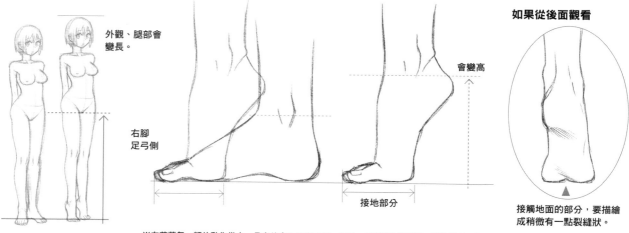

外觀、腿部會變長。

右腳足弓側

會變高

接地部分

如果從後面觀看

接觸地面的部分，要描繪成稍微有一點裂縫狀。

※在芭蕾舞一類的動作當中，是真的會用腳尖站立，但是一般所說的墊腳尖，指的都是用這個部分站立。

從全身姿勢的作畫學習腳部與腳腕

站姿

● 正面

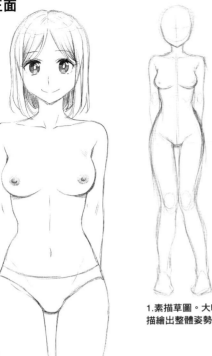

1.素描草圖。大略描繪出整體姿勢。

2.邊將臉部、頭髮跟細部描繪上，邊修整輪廓。

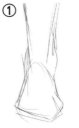

① 素描草圖。大略抓出腳腕的形體，描繪出腳部姿勢的構想圖。

將腳部捕捉成一個部分，並將根部部分描繪成鉤子狀。

參考：素體模型

② 將腳趾描繪成草圖。

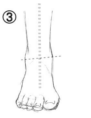

③ 有稍微將腳跟抬起。因為腿部也是畫成斜的，所以要意識到腳部會不同於一般筆直站著時的狀態，調整腳踝關節的角度跟位置，並且進行收尾處理。

腳腕之後的部分是很一般的正面角度。

● 半側面

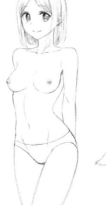
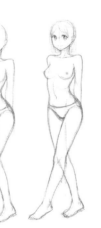

① 要配合全身的形象，描繪出整體腳部的外形輪廓。

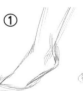

② 大略描繪腳趾。

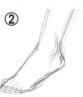
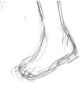

③ 將腳趾描繪上，並畫上腳踝關節的線條後，作畫就完成了。

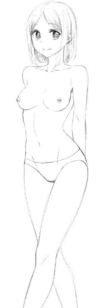

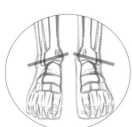

腳腕的骨頭因為內側比較高，所以要記得「雙腿併攏時會是八字形」。

以各式各樣視角描繪的腳部

招牌站姿（稍微有點仰視視角）

步行（側面視角）

腳跟要突出到比腳腕還要後面，這點很重要。

步行（背影）

若是將腳部描繪得略大點，就會出現一股穩定感。

招牌站姿（俯視視角）

要特別注意，要讓左右兩邊的腳都是一樣大小。

要在腳跟邊際加入陰影。

用來呈現腳底面的線條。

阿基里斯腱

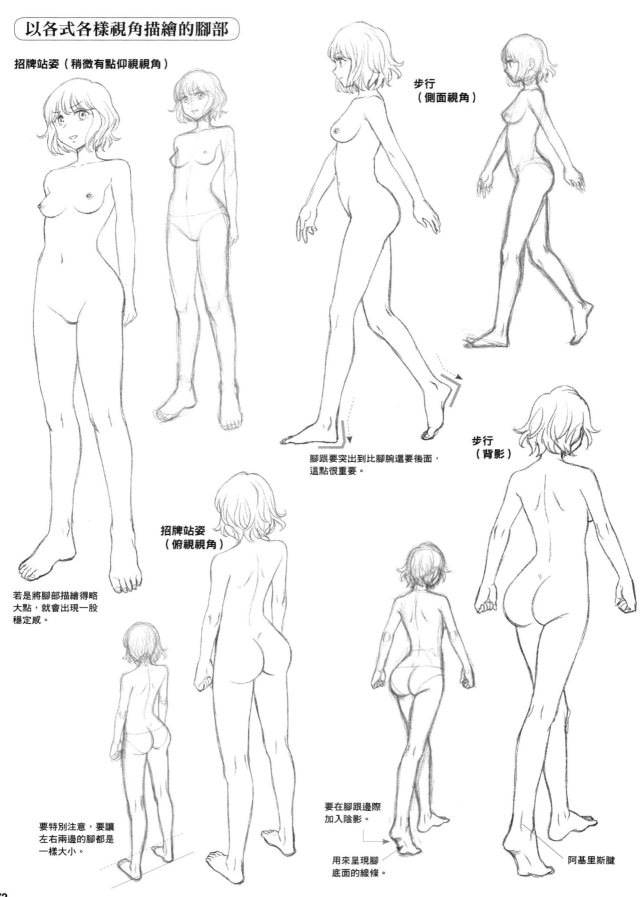

肉感是女子動漫角色
柔軟感的關鍵所在

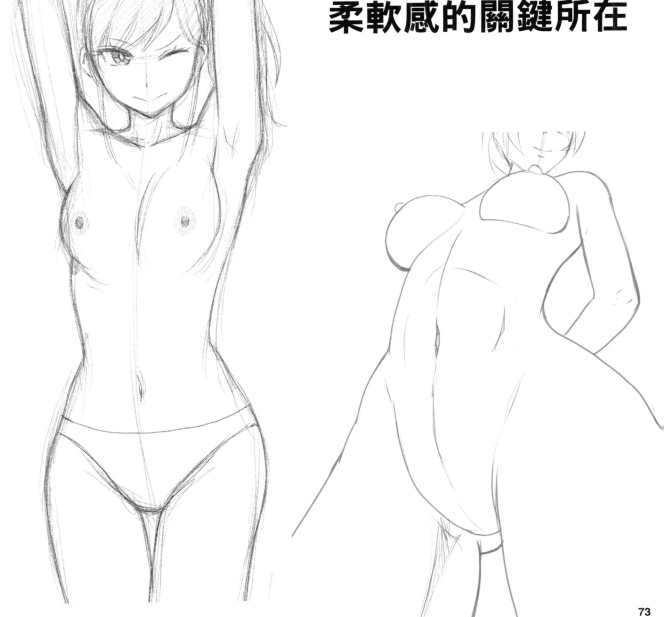

肉感與曲線　描繪時記得要捕捉出女孩子的身體特徵

肉感與圓潤感的表現

用來營造出女孩子那種柔韌身體特徵的要素有
1. 乳房與屁股
2. 肩膀的圓潤感與腰身
3. 肚子的起伏與陰部的圓潤感

記得要以曲線給予這些地方肉感。

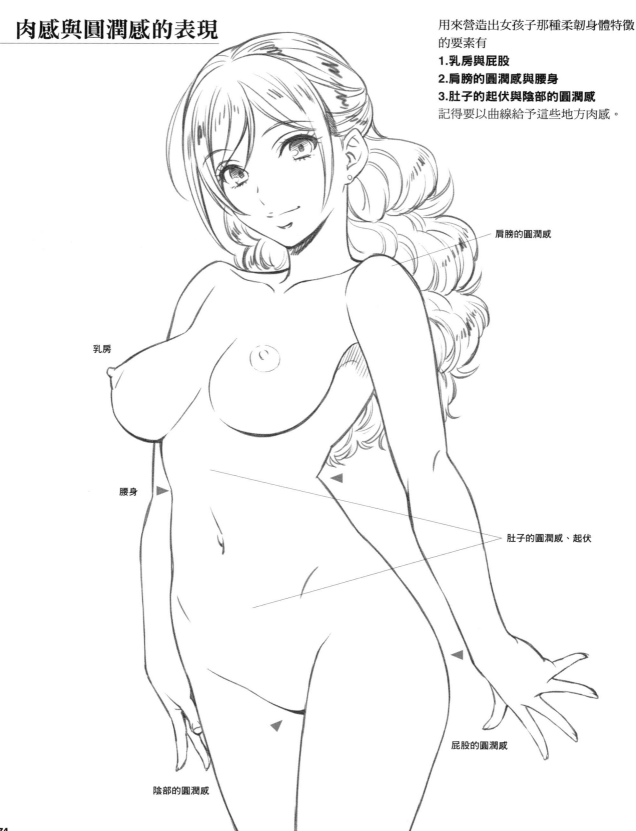

肩膀的圓潤感

乳房

腰身

肚子的圓潤感、起伏

屁股的圓潤感

陰部的圓潤感

● 身體的曲線

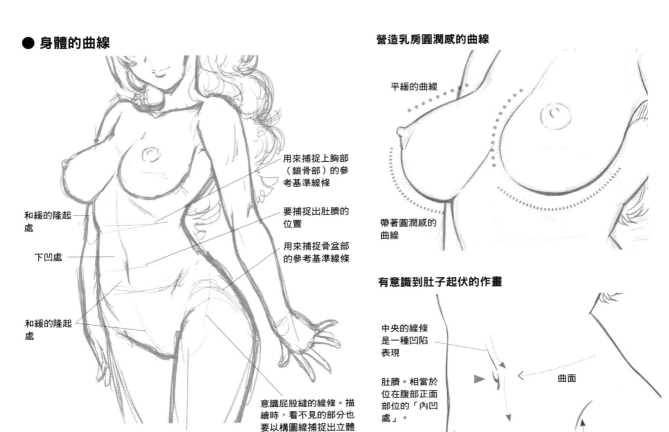

用來捕捉上胸部（鎖骨部）的參考基準線條

要捕捉出肚臍的位置

用來捕捉骨盆部的參考基準線條

和緩的隆起處

下凹處

和緩的隆起處

用來捕捉陰部到身體正下側的線條

意識屁股縫的線條。描繪時，看不見的部分也要以構圖線捕捉出立體感。

營造乳房圓潤感的曲線

平緩的曲線

帶著圓潤感的曲線

有意識到肚子起伏的作畫

中央的線條是一種凹陷表現

肚臍。相當於位在腹部正面部位的「內凹處」。

曲面

腹外斜肌的線條。要描繪進去，以便用來詮釋腹部的圓潤感。

用來營造出身體線條那種柔軟肉感的曲線與內凹處

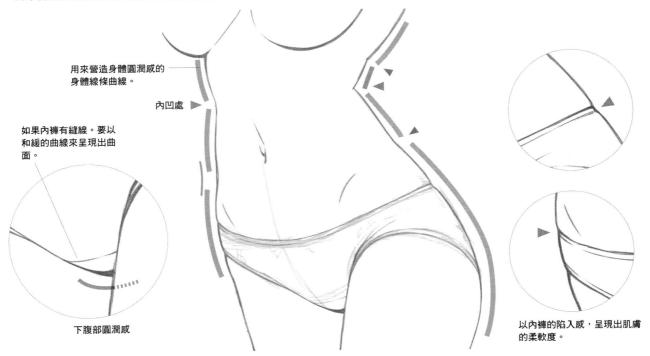

用來營造身體圓潤感的身體線條曲線。

內凹處

如果內褲有縫線。要以和緩的曲線來呈現出曲面。

下腹部圓潤感

以內褲的陷入感，呈現出肌膚的柔軟度。

胸部的作畫

代表性的胸部呈現

這裡來看看那些代表性尺寸跟形體要如何區別描繪，以及柔軟度的呈現吧！

乳房的魅力可以在各式各樣的呈現下，如透過形狀、大小跟動態這些表現獲得強調。

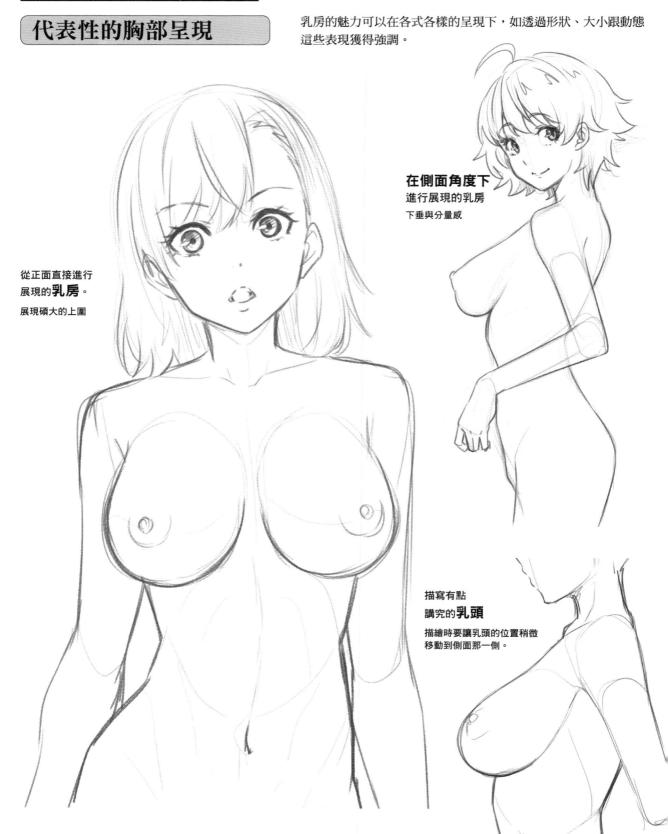

在側面角度下
進行展現的乳房
下垂與分量感

從正面直接進行
展現的**乳房**。
展現碩大的上圍

描寫有點
講究的乳頭
描繪時要讓乳頭的位置稍微
移動到側面那一側。

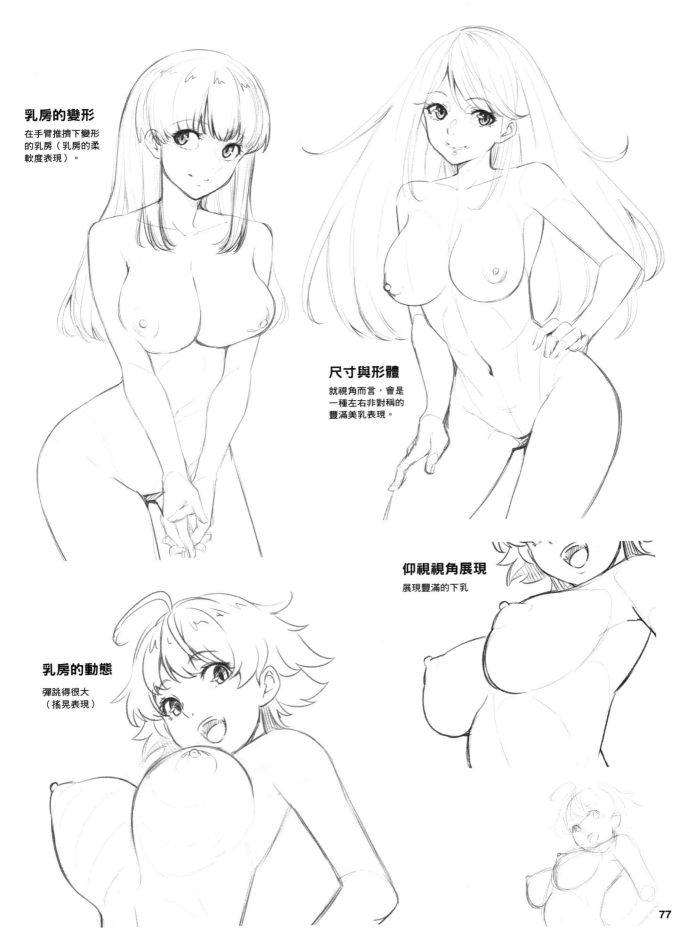

乳房的變形
在手臂推擠下變形
的乳房（乳房的柔
軟度表現）。

尺寸與形體
就視角而言，會是
一種左右非對稱的
豐滿美乳表現。

仰視視角展現
展現豐滿的下乳

乳房的動態
彈跳得很大
（搖晃表現）

胸部的特徵

作畫重點、位置、名稱

這裡來看看胸部（乳房）是如何接在身體上的，以及要如何區別描繪出位置、形狀跟尺寸吧！

作畫上的構圖、輔助線

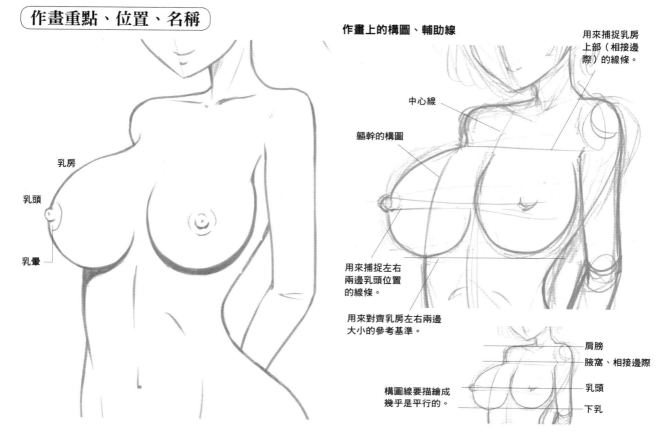

乳房

乳頭

乳暈

中心線

軀幹的構圖

用來捕捉乳房上部（相接邊際）的線條。

用來捕捉左右兩邊乳頭位置的線條。

用來對齊乳房左右兩邊大小的參考基準。

構圖線要描繪成幾乎是平行的。

肩膀

腋窩、相接邊際

乳頭

下乳

● 基本比例與用語

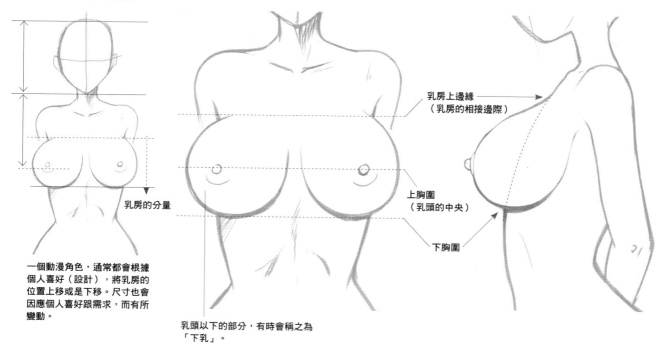

乳房的分量

一個動漫角色，通常都會根據個人喜好（設計），將乳房的位置上移或是下移。尺寸也會因應個人喜好跟需求，而有所變動。

乳頭以下的部分，有時會稱之為「下乳」。

乳房上邊緣（乳房的相接邊際）

上胸圍（乳頭的中央）

下胸圍

胸部（乳房）的形狀

外形輪廓大致分為 2 種類型。而其中上揚形會很難抓出乳頭位置，作畫難度很高。

側面

下垂形

上揚形

半側面

乳頭幾乎是朝向正面的。

乳頭要描繪成朝向斜上方。

正面

中央

中央

乳頭要描繪在乳房差不多中央的位置。

乳頭要描繪在乳房中央的略為上面。

胸部大小與位置的區別描繪

● 基本型與巨乳型

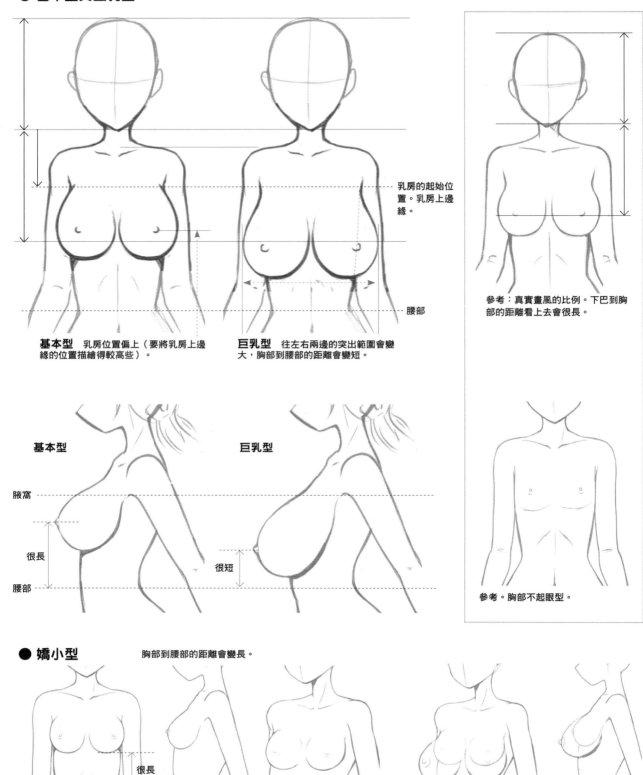

乳房的起始位置。乳房上邊緣。

腰部

基本型 乳房位置偏上（要將乳房上邊緣的位置描繪得較高些）。

巨乳型 往左右兩邊的突出範圍會變大，胸部到腰部的距離會變短。

參考：真實畫風的比例。下巴到胸部的距離看上去會很長。

基本型

巨乳型

腋窩

很長

腰部

很短

參考。胸部不起眼型。

● 嬌小型

胸部到腰部的距離會變長。

很長

如果和基本型相疊起來

● 乳房小中大、外形輪廓的不同之處

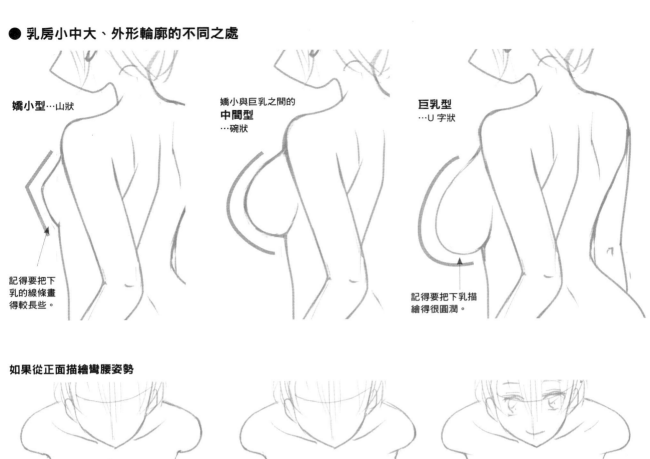

嬌小型…山狀

記得要把下乳的線條畫得較長些。

嬌小與巨乳之間的
中間型
…碗狀

巨乳型
…U 字狀

記得要把下乳描繪得很圓潤。

如果從正面描繪彎腰姿勢

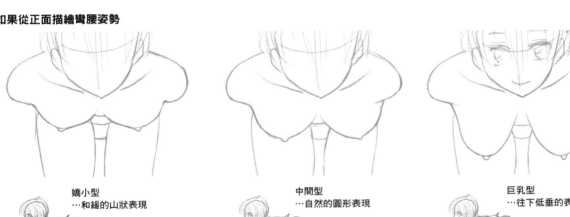

嬌小型
…和緩的山狀表現

中間型
…自然的圓形表現

巨乳型
…往下低垂的表現

探出臉來…展現身體傾斜成斜向的姿勢

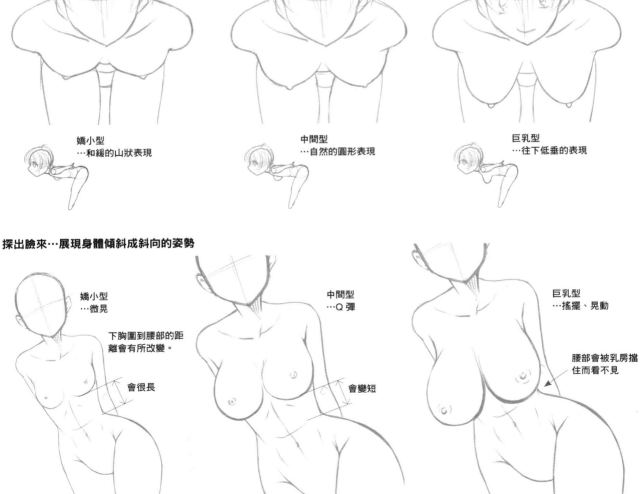

嬌小型
…微晃

下胸圍到腰部的距離會有所改變。

會很長

中間型
…Q 彈

會變短

巨乳型
…搖擺、晃動

腰部會被乳房擋住而看不見

乳頭與乳暈

部位的名稱與特徵

這裡看看如何區別描繪乳頭與乳暈的形體跟大小吧！乳房透過不同尺寸跟形體的搭配組合，會形成各式各樣的胸部。就描繪出自己偏好的搭配組合吧！

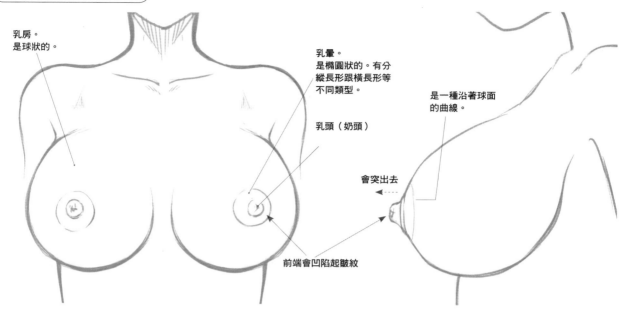

乳房。
是球狀的。

乳暈。
是橢圓狀的。有分縱長形跟橫長形等不同類型。

乳頭（奶頭）

是一種沿著球面的曲線。

會突出去

前端會凹陷起皺紋

● 以乳頭形狀區別描繪的 2 種類型

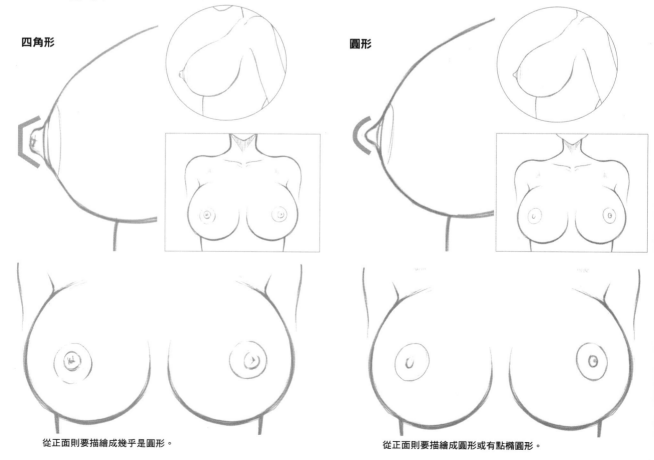

四角形

圓形

從正面則要描繪成幾乎是圓形。

從正面則要描繪成圓形或有點橢圓形。

82

● 以乳頭尺寸區別描繪的 2 種類型

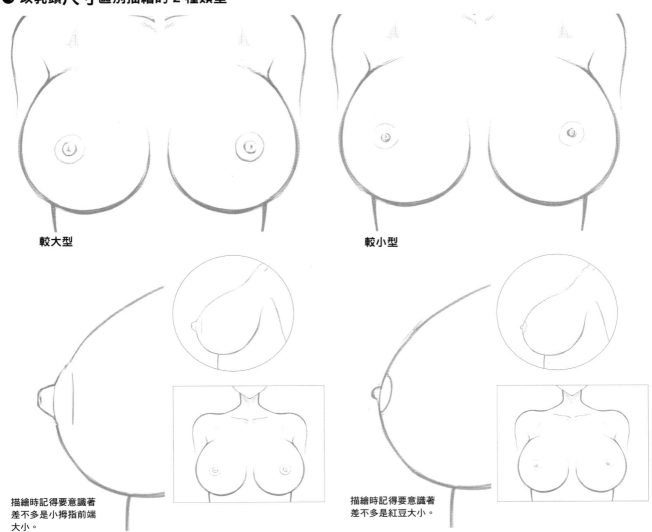

較大型

較小型

描繪時記得要意識著
差不多是小拇指前端
大小。

描繪時記得要意識著
差不多是紅豆大小。

不描繪出乳暈的類型

要省略掉乳暈，並只稍微畫上乳頭輪廓。

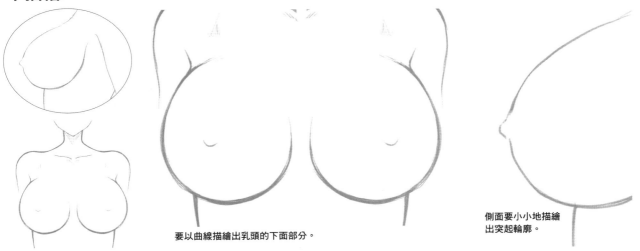

要以曲線描繪出乳頭的下面部分。

側面要小小地描繪
出突起輪廓。

乳頭與乳暈的描繪方法

比例協調感的抓取訣竅

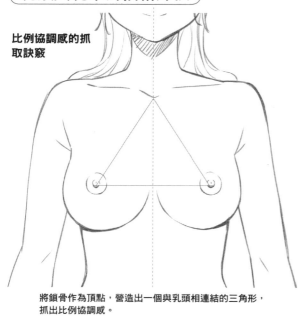

將鎖骨作為頂點，營造出一個與乳頭相連結的三角形，抓出比例協調感。

▼⋯有光線照射到的部分要畫成斷續線。

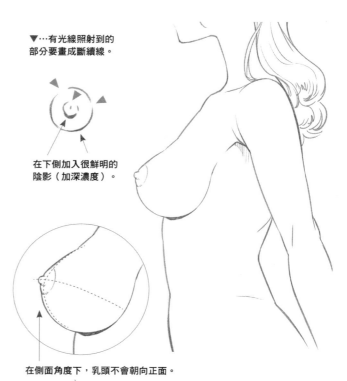

在下側加入很鮮明的陰影（加深濃度）。

在側面角度下，乳頭不會朝向正面。

有時也會描繪出在正側面下的形體，以便簡明易懂地展現出乳頭的形狀跟尺寸。

作畫上的構圖線

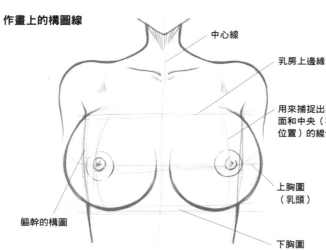

中心線

乳房上邊緣

用來捕捉出乳房曲面和中央（乳頭的位置）的線條。

上胸圍（乳頭）

軀幹的構圖

下胸圍

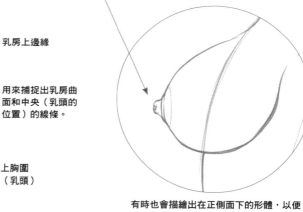

乳房上的乳頭、乳暈的作畫

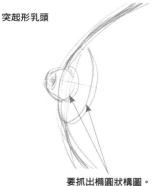

突起形乳頭　　　豆子形乳頭

要抓出橢圓狀構圖。

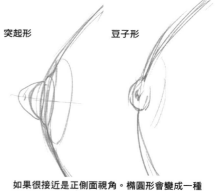

突起形　　　豆子形

如果很接近是正側面視角。橢圓形會變成一種縱長狀的細長模樣。

● 各式各樣的乳頭與乳暈表現

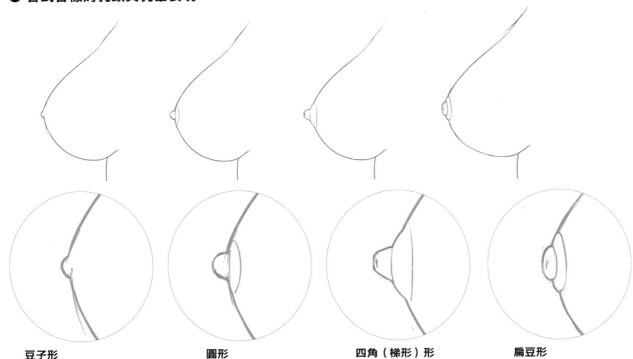

豆子形
乳暈很薄，幾乎沒有形體。

圓形
乳暈也比較小，幅度很小。

四角（梯形）形
乳暈比較大，幅度也較大。

扁豆形
乳暈比較小。有厚度。

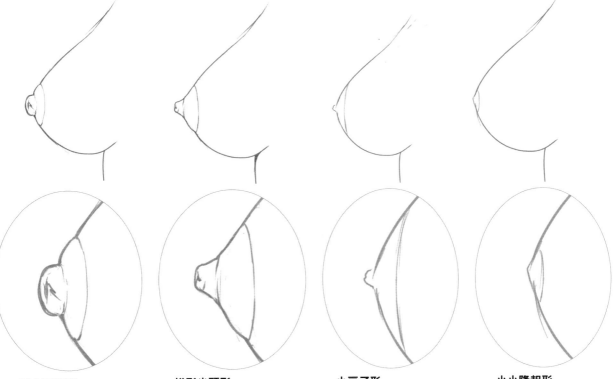

較大豆子形
乳暈既有幅度也有厚度。

梯形尖頭形
乳暈部分很廣很大。

小豆子形
乳暈很廣很薄很大。

小小隆起形
無論是乳頭還是乳暈都很小，
看上去是一體化的。

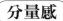

胸部的表現

這裡看看用來呈現分量感（大小、輕重）的表現，以及搖晃這類表現所帶來的柔軟度呈現吧！

分量感

仰視視角所帶來的重疊呈現

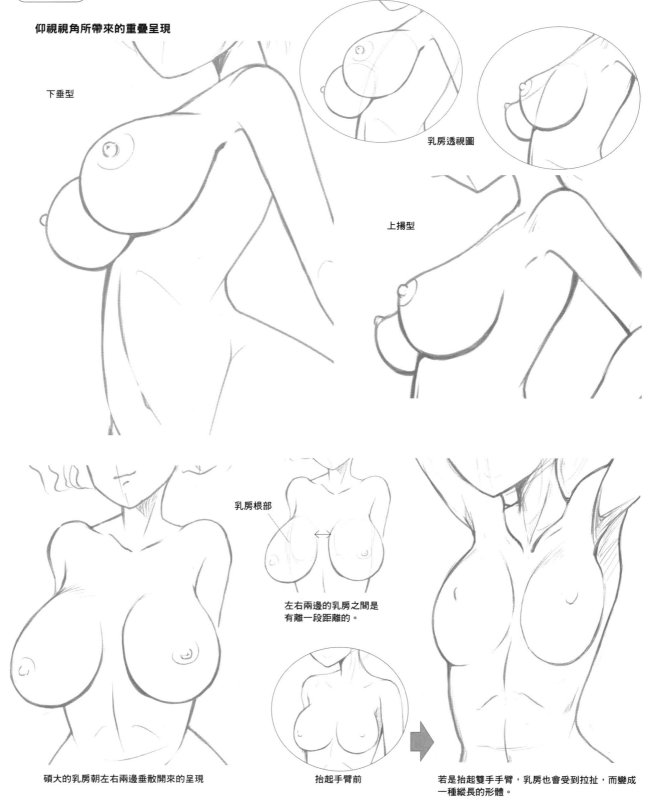

下垂型

乳房透視圖

上揚型

乳房根部

左右兩邊的乳房之間是有離一段距離的。

碩大的乳房朝左右兩邊垂散開來的呈現

抬起手臂前

若是抬起雙手手臂，乳房也會受到拉扯，而變成一種縱長的形體。

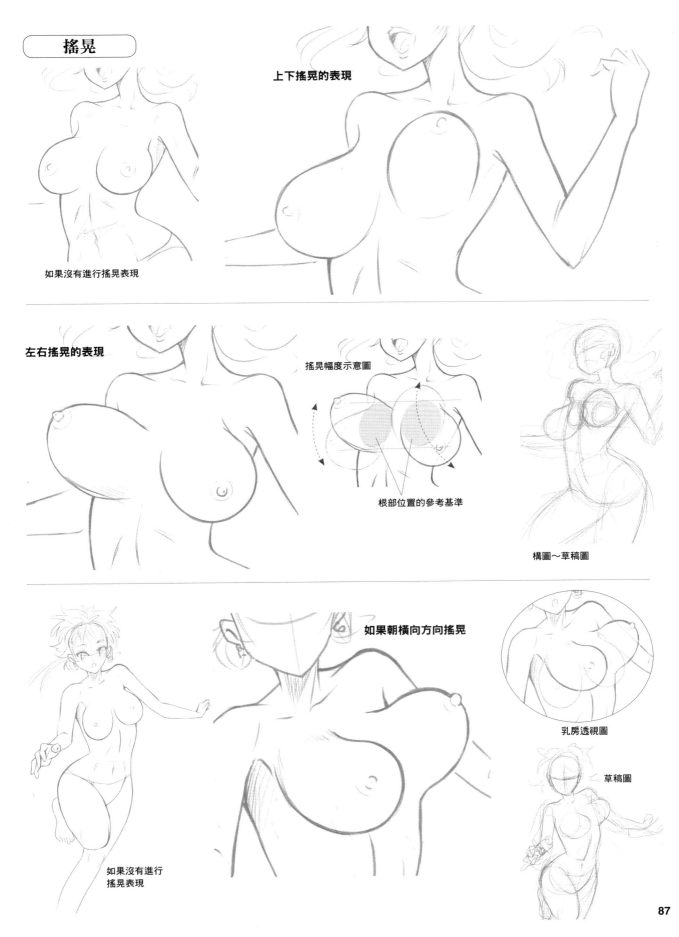

搖晃

上下搖晃的表現

如果沒有進行搖晃表現

左右搖晃的表現

搖晃幅度示意圖

根部位置的參考基準

構圖～草稿圖

如果朝橫向方向搖晃

如果沒有進行
搖晃表現

乳房透視圖

草稿圖

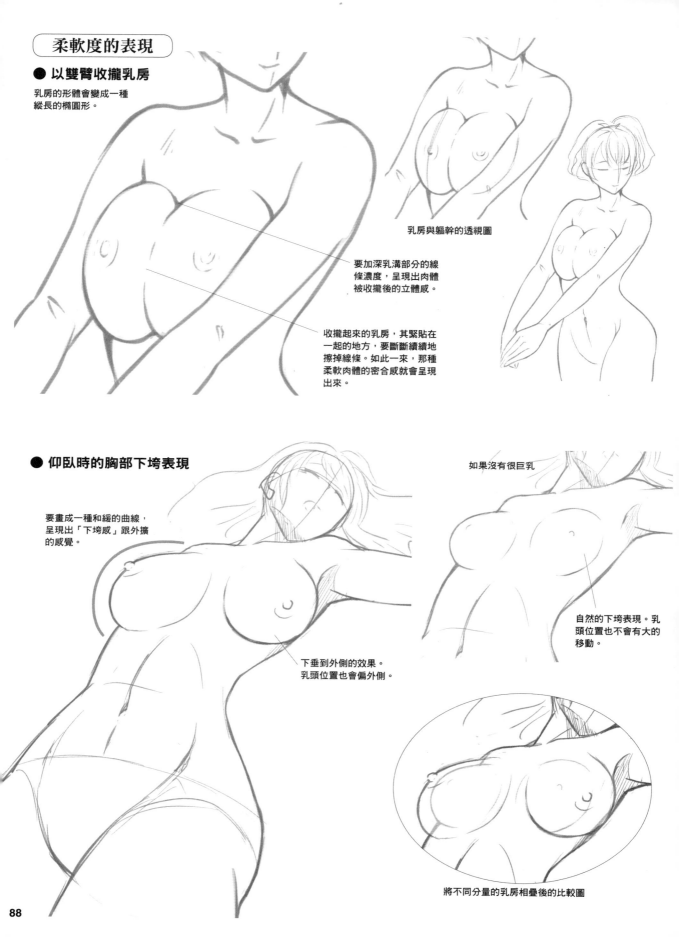

柔軟度的表現

● 以雙臂收攏乳房

乳房的形體會變成一種
縱長的橢圓形。

乳房與軀幹的透視圖

要加深乳溝部分的線
條濃度，呈現出肉體
被收攏後的立體感。

收攏起來的乳房，其緊貼在
一起的地方，要斷斷續續地
擦掉線條。如此一來，那種
柔軟肉體的密合感就會呈現
出來。

● 仰臥時的胸部下垮表現

要畫成一種和緩的曲線，
呈現出「下垮感」跟外擴
的感覺。

如果沒有很巨乳

自然的下垮表現。乳
頭位置也不會有大的
移動。

下垂到外側的效果。
乳頭位置也會偏外側。

將不同分量的乳房相疊後的比較圖

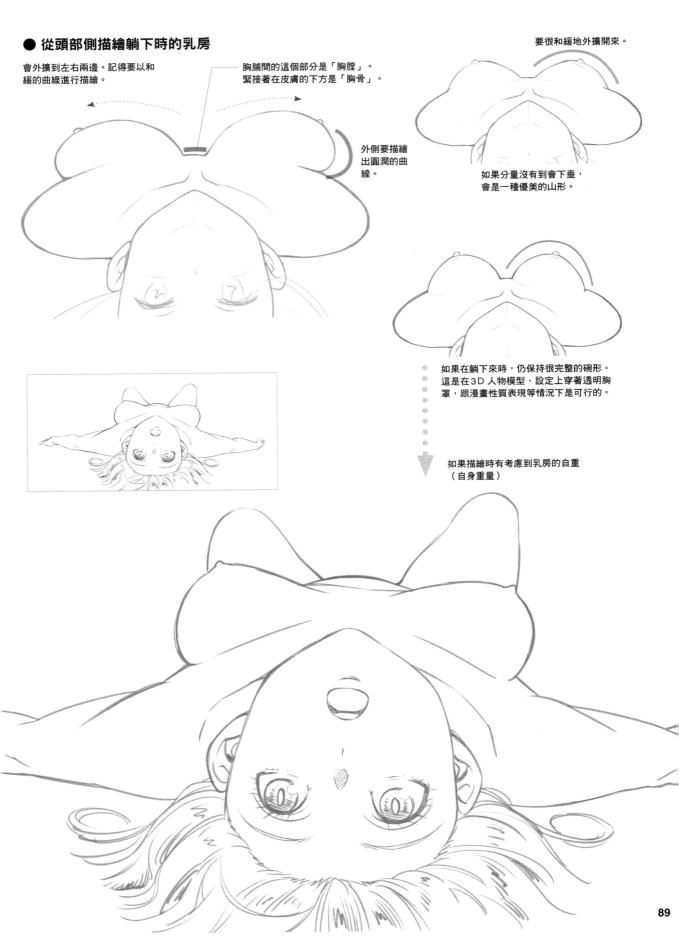

● 從頭部側描繪躺下時的乳房

會外擴到左右兩邊。記得要以和緩的曲線進行描繪。

胸脯間的這個部分是「胸腔」。緊接著在皮膚的下方是「胸骨」。

外側要描繪出圓潤的曲線。

要很和緩地外擴開來。

如果分量沒有到會下垂，會是一種優美的山形。

如果在躺下來時，仍保持很完整的碗形。這是在3D人物模型、設定上穿著透明胸罩，跟漫畫性質表現等情況下是可行的。

如果描繪時有考慮到乳房的自重（自身重量）

89

胸罩的作畫

穿戴前後的比較

所謂的胸罩，是一種用來支撐原本會因自重而下垂的乳房，並修整其形體的物品。在動漫角色的作畫方面，就算該名角色沒有穿胸罩，大多數還是會描繪出一對跟有穿上胸罩一樣優美、形體很工整的胸部，這裡來看看作為胸部表現一環的胸罩吧！

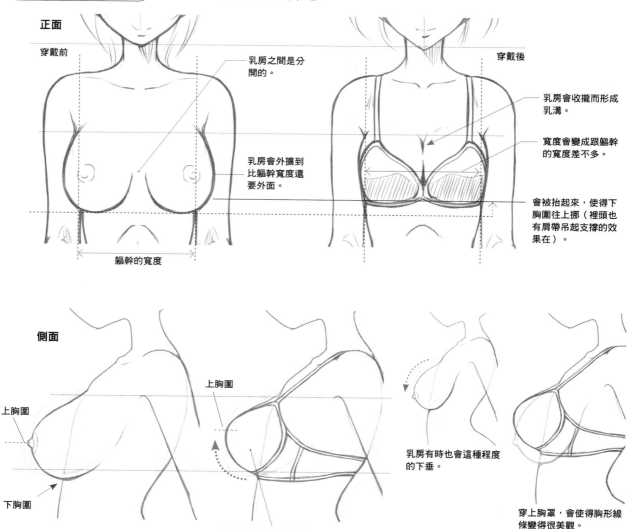

正面

穿戴前

乳房之間是分開的。

穿戴後

乳房會收攏而形成乳溝。

寬度會變成跟軀幹的寬度差不多。

乳房會外擴到比軀幹寬度還要外面。

會被抬起來，使得下胸圍往上挪（裡頭也有肩帶吊起支撐的效果在）。

軀幹的寬度

側面

上胸圍

上胸圍

上胸圍

下胸圍

罩杯。乳房會放入這裡。

乳房有時也會這種程度的下垂。

穿上胸罩，會使得胸形線條變得很美觀。

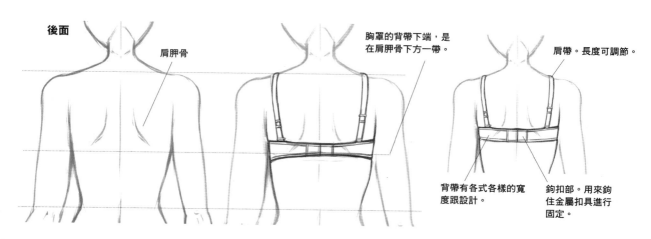

後面

肩胛骨

胸罩的背帶下端，是在肩胛骨下方一帶。

肩帶。長度可調節。

背帶有各式各樣的寬度跟設計。

鉤扣部。用來鉤住金屬扣具進行固定。

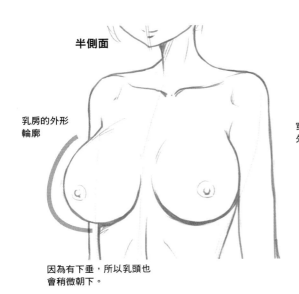

半側面

乳房的外形
輪廓

穿上胸罩時的
外形輪廓

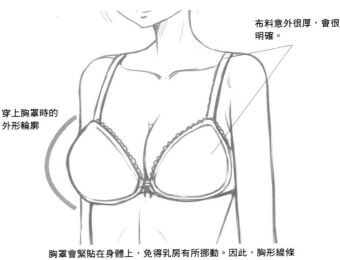

布料意外很厚，會很
明確。

因為有下垂，所以乳頭也
會稍微朝下。

胸罩會緊貼在身體上，免得乳房有所挪動。因此，胸形線條
雖然形體很整齊，但相對的尺寸也會小上一圈。不過，根
據填充物的不同，也有些胸罩穿上去後，展現出來的外觀會
比實際的胸部還要大。

● 穿上胸罩時的胸口有 3 種類型

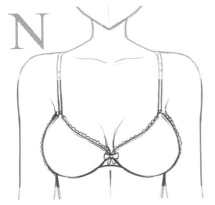

N

自然美胸口
重視乳房的原本形體，很自然地支撐著乳
房的胸口。乳房之間會形成一道縫隙。
（N…Natural）

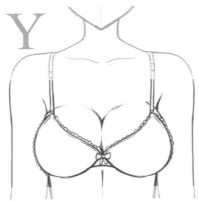

Y

Y 字形胸口
這是胸部較大，或是穿的
胸罩擁有收攏上抬效果時
的胸口。

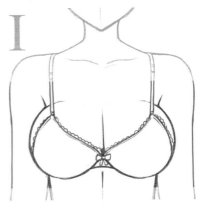

I

I 字形胸形
這是會在被稱之為巨乳的豐
滿乳房上，所看到的一種胸
口。即使只是穿上很普通的
胸罩，胸口上也不會有縫隙
形成。

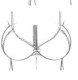

泳裝的胸罩

在支撐乳房並將形體修整得很美觀，同時提供保護乳房的這方面功能上，泳裝的胸罩與內衣的胸
罩是一樣的。雖然內衣的胸罩也有一些「用來給人看」的設計跟材料，但泳裝在設計上更加重視外觀。

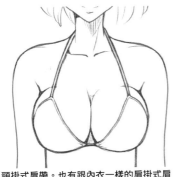

頸掛式肩帶。也有跟內衣一樣的肩掛式肩
帶。

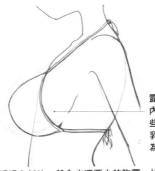

露出在衣服、
內衣跟泳裝這
些布料之外的
乳房，就稱之
為「側乳」。

透過布料比一般內衣還要少的胸罩，以及有露
出側乳的這一類設計，就可以跟內衣進行區別
描繪。

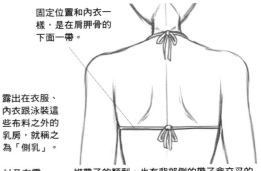

固定位置和內衣一
樣，是在肩胛骨的
下面一帶。

綁帶子的類型。也有背部側的帶子會交叉的
類型，和內衣一樣，版本變化都很豐富。

作畫的重點

穿胸罩
（固定背帶）

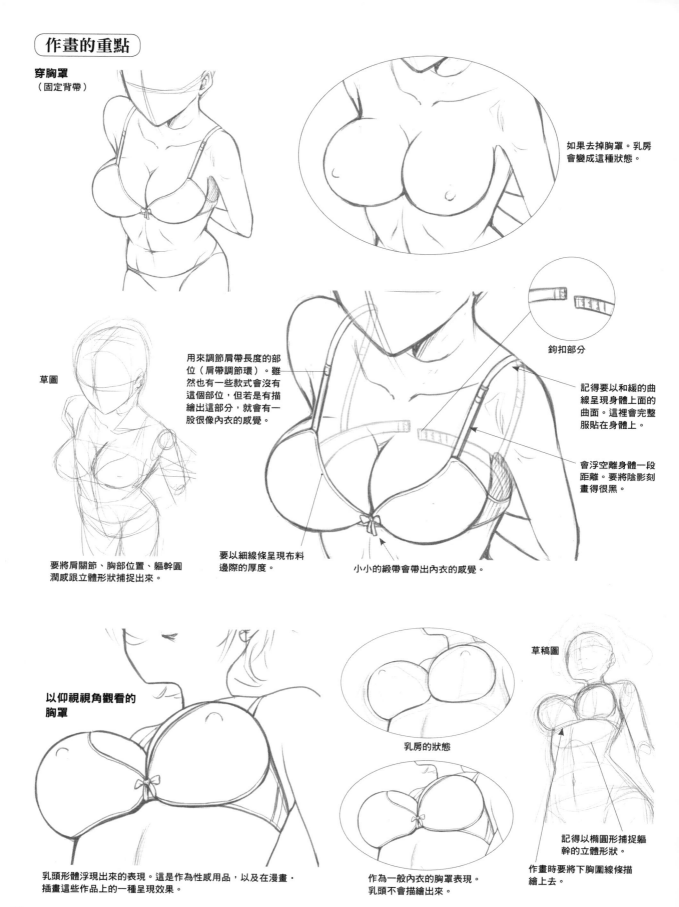

如果去掉胸罩。乳房會變成這種狀態。

草圖

用來調節肩帶長度的部位（肩帶調節環）。雖然也有一些款式會沒有這個部位，但若是有描繪出這部分，就會有一股很像內衣的感覺。

鈎扣部分

記得要以和緩的曲線呈現身體上面的曲面。這裡會完整服貼在身體上。

會浮空離身體一段距離。要將陰影刻畫得很黑。

要將肩關節、胸部位置、軀幹圓潤感跟立體形狀捕捉出來。

要以細線條呈現布料邊際的厚度。

小小的緞帶會帶出內衣的感覺。

以仰視視角觀看的胸罩

乳頭形體浮現出來的表現。這是作為性感用品，以及在漫畫・插畫這些作品上的一種呈現效果。

乳房的狀態

作為一般內衣的胸罩表現。乳頭不會描繪出來。

草稿圖

記得以橢圓形捕捉軀幹的立體形狀。

作畫時要將下胸圍線條描繪上去。

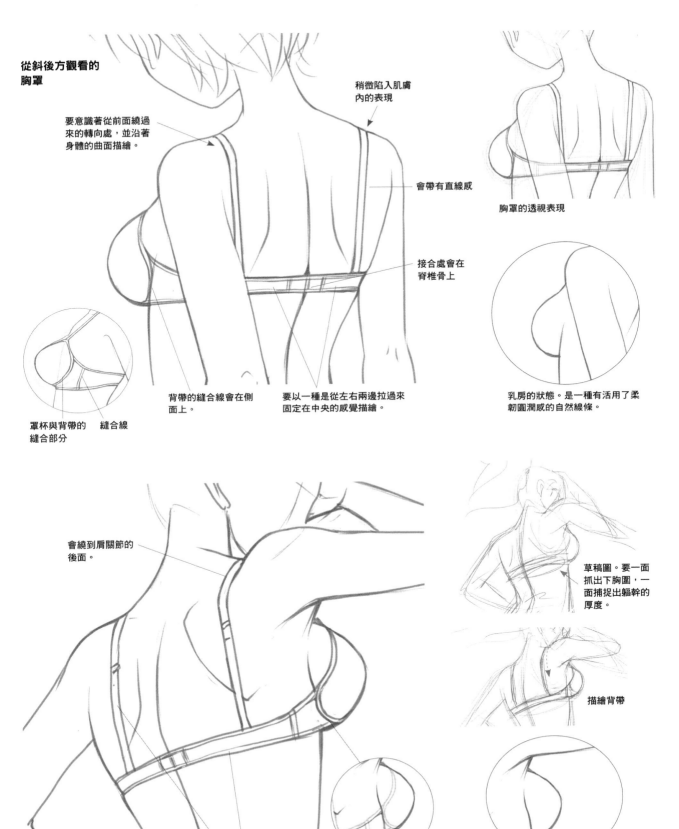

從斜後方觀看的胸罩

要意識著從前面繞過來的轉向處，並沿著身體的曲面描繪。

稍微陷入肌膚內的表現

會帶有直線感

接合處會在脊椎骨上

罩杯與背帶的縫合部分　縫合線

背帶的縫合線會在側面上。

要以一種是從左右兩邊拉過來固定在中央的感覺描繪。

胸罩的透視表現

乳房的狀態。是一種有活用了柔韌圓潤感的自然線條。

會繞到肩關節的後面。

內衣透視圖

要描繪出沿著軀幹曲面的曲線。

草稿圖。要一面抓出下胸圍，一面捕捉出軀幹的厚度。

描繪背帶

乳房的狀態。要意識著胸部的動作，呈現出一種形體看上去很優美的隆起感。

93

軀幹的作畫

這裡來看看肚子的作畫，以及如何描繪出身體厚實感的區別吧！

肚子的表現

這裡來看看以腹部肌肉表現為主體的各種肚子表現吧！

● 正面

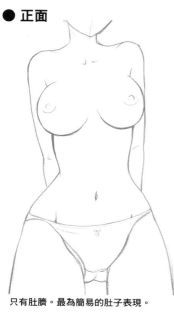

只有肚臍。最為簡易的肚子表現。

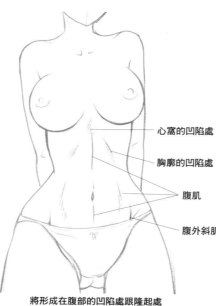

心窩的凹陷處

胸廓的凹陷處

腹肌

腹外斜肌

將形成在腹部的凹陷處跟隆起處刻畫上去後的肚子表現。

肌肉與動漫角色骨頭透視圖

肋骨部（胸廓）

腹肌

腹外斜肌的邊緣（鼠蹊部線條）

※腹肌的寬度跟大小會有個人差異。

感覺有鍛鍊過跟很緊實的肚子表現

只有畫上中央腹肌凹陷處的線條

要以腹肌的線條呈現下腹部的隆起處

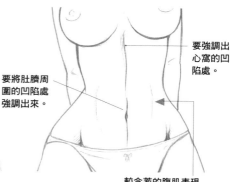

要將肚臍周圍的凹陷處強調出來。

要強調出心窩的凹陷處。

較含蓄的腹肌表現

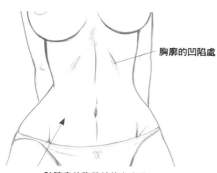

胸廓的凹陷處

肚臍旁的腹肌線條有省略

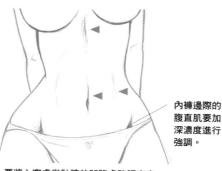

內褲邊際的腹直肌要加深濃度進行強調。

要將心窩處與肚臍的凹陷處強調出來，腹肌線條也要稍微描繪並呈現出來。

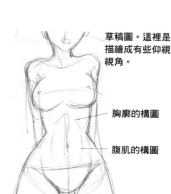

草稿圖。這裡是描繪成有些仰視視角。

胸廓的構圖

腹肌的構圖

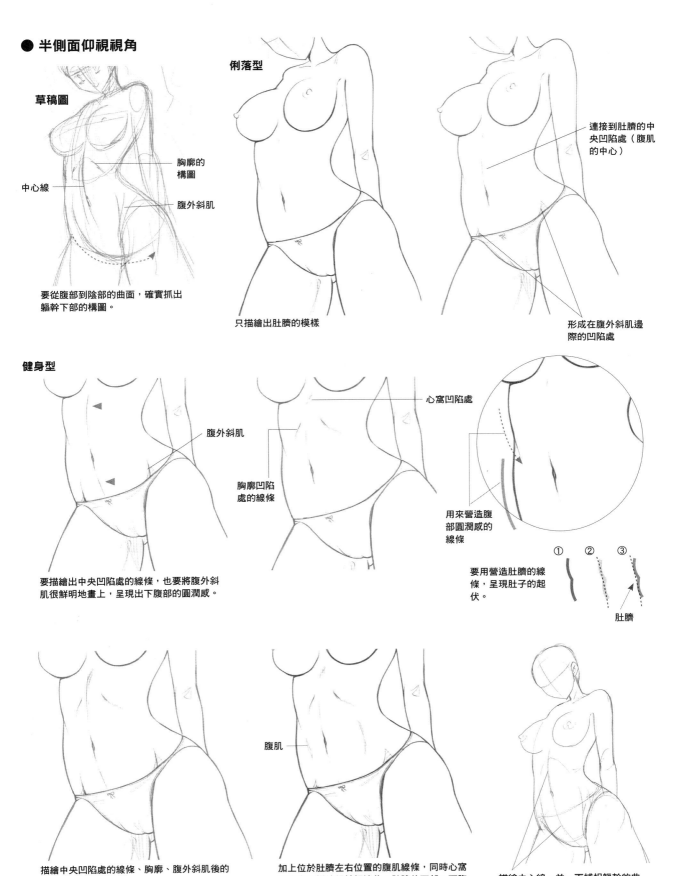

● 半側面仰視視角

草稿圖

中心線

胸廓的構圖

腹外斜肌

要從腹部到陰部的曲面，確實抓出軀幹下部的構圖。

俐落型

只描繪出肚臍的模樣

連接到肚臍的中央凹陷處（腹肌的中心）

形成在腹外斜肌邊際的凹陷處

健身型

腹外斜肌

要描繪出中央凹陷處的線條，也要將腹外斜肌很鮮明地畫上，呈現出下腹部的圓潤感。

胸廓凹陷處的線條

心窩凹陷處

用來營造腹部圓潤感的線條

要用營造肚臍的線條，呈現肚子的起伏。

① ② ③

肚臍

描繪中央凹陷處的線條、胸廓、腹外斜肌後的模樣。

腹肌

加上位於肚臍左右位置的腹肌線條，同時心窩凹陷處要描繪得較輕淡些。肚臍的下部、下腹部的線條則省略掉。

描繪中心線，並一面捕捉軀幹的曲面，一面進行作畫。

95

軀幹的區別描繪

這裡解說的是如何描繪出角色體格、體態胖瘦的區別。從苗條型和一般型的作畫，學習軀幹寬度和厚度的改變訣竅吧！

● 苗條型與一般型

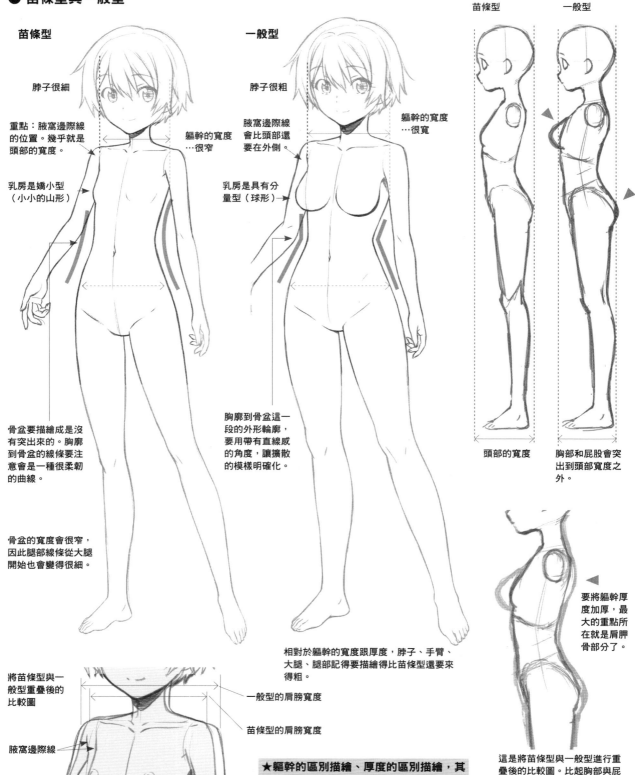

苗條型

脖子很細

重點：腋窩邊際線的位置。幾乎就是頭部的寬度。

軀幹的寬度…很窄

乳房是嬌小型（小小的山形）

骨盆要描繪成是沒有突出來的。胸廓到骨盆的線條要注意會是一種很柔韌的曲線。

骨盆的寬度會很窄，因此腿部線條從大腿開始也會變得很細。

一般型

脖子很粗

腋窩邊際線會比頭部還要在外側

軀幹的寬度…很寬

乳房是具有分量型（球形）

胸廓到骨盆這一段的外形輪廓，要用帶有直線感的角度，讓擴散的模樣明確化。

相對於軀幹的寬度跟厚度，脖子、手臂、大腿、腿部記得要描繪得比苗條型還要來得粗。

苗條型　　　一般型

頭部的寬度　　　胸部和屁股會突出到頭部寬度之外。

要將軀幹厚度加厚，最大的重點所在就是肩胛骨部分了。

將苗條型與一般型重疊後的比較圖

腋窩邊際線

一般型的肩膀寬度

苗條型的肩膀寬度

★軀幹的區別描繪、厚度的區別描繪，其重點就在於要讓肩膀寬度、腋窩邊際線的位置、骨盆的寬度都有明確的差異。

這是將苗條型與一般型進行重疊後的比較圖。比起胸部與屁股的不同，要記得更重要的是要將脖子到肩胛骨，然後一直到腰部的線條加粗一圈。

● 從步驟觀看作畫重點

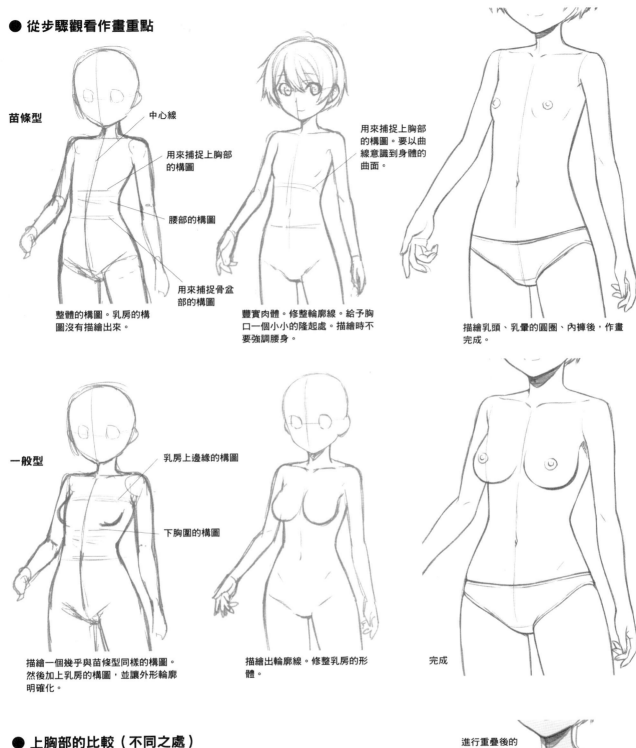

苗條型

中心線

用來捕捉上胸部
的構圖

腰部的構圖

用來捕捉骨盆
部的構圖

整體的構圖。乳房的構
圖沒有描繪出來。

用來捕捉上胸部
的構圖。要以曲
線意識到身體的
曲面。

豐實肉體。修整輪廓線。給予胸
口一個小小的隆起處。描繪時不
要強調腰身。

描繪乳頭、乳暈的圓圈、內褲後，作畫
完成。

一般型

乳房上邊緣的構圖

下胸圍的構圖

描繪一個幾乎與苗條型同樣的構圖。
然後加上乳房的構圖，並讓外形輪廓
明確化。

描繪出輪廓線。修整乳房的形
體。

完成

● 上胸部的比較（不同之處）

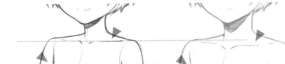

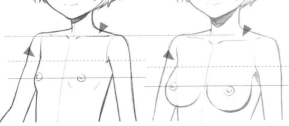

若是改變肩膀寬度與軀體厚
度，鎖骨跟乳房上邊緣的位
置也會隨之改變（一般型若
是將鎖骨跟下胸圍的位置，
描繪得比苗條型還要稍微下
面一點，就會呈現出一股厚
度）。

進行重疊後的
比較圖

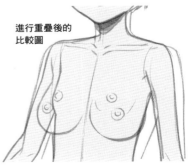

大腿根部、陰部的作畫

大腿根部周圍的特徵

會是一種曲線所帶來的肉感表現。而如果要描繪出內褲，那種往肉體陷入的表現也會是重點所在。

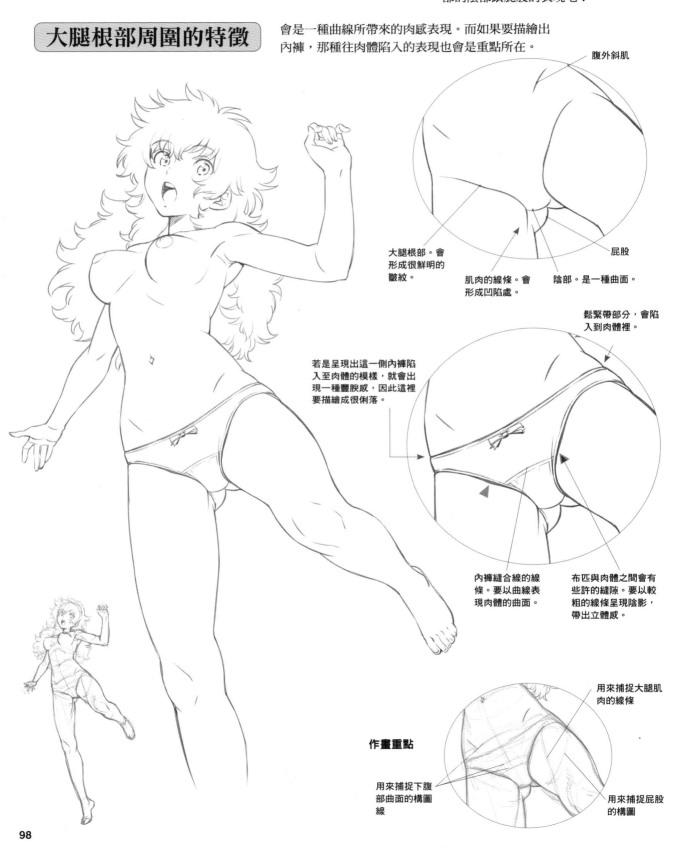

腹外斜肌

大腿根部。會形成很鮮明的皺紋。

肌肉的線條。會形成凹陷處。

陰部。是一種曲面。

屁股

鬆緊帶部分，會陷入到肉體裡。

若是呈現出這一側內褲陷入至肉體的模樣，就會出現一種豐腴感，因此這裡要描繪成很俐落。

內褲縫合線的線條。要以曲線表現肉體的曲面。

布匹與肉體之間會有些許的縫隙。要以較粗的線條呈現陰影，帶出立體感。

作畫重點

用來捕捉大腿肌肉的線條

用來捕捉下腹部曲面的構圖線

用來捕捉屁股的構圖

描繪出內褲捕捉大腿根部周圍

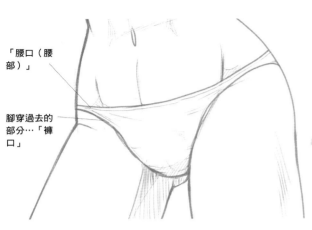

「腰口（腰部）」

腳穿過去的部分…「褲口」

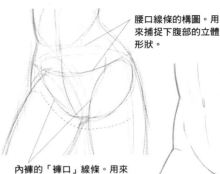

腰口線條的構圖。用來捕捉下腹部的立體形狀。

內褲的「褲口」線條。用來作為大腿根部的構圖（反過來也 OK）。

內褲樣本

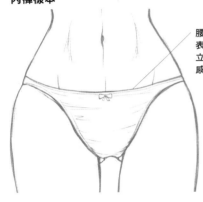

腰口的曲線要表現出身體的立體感（圓潤感）。

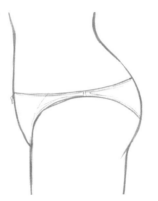

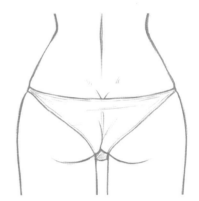

沒有內褲的陰部周圍

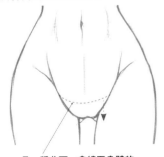

是一種曲面。會繞至身體的下側。

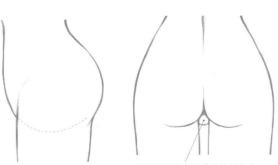

可以從屁股之間看見陰部的肉。

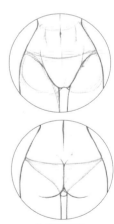

內褲透視圖

陰部周圍的作畫：構圖與草圖的重點

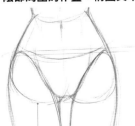

用來捕捉屁股的構圖

軀幹的構圖

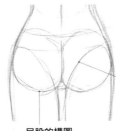

屁股的構圖

用來作為大腿根部參考基準的構圖。感覺就像是一條覆蓋範圍很小的內褲。

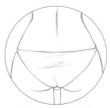

背面布料很多的內褲（正面則一樣）

以仰視視角描繪的大腿根部

正面側的陰部

大腿根部周圍的作畫，就要去描繪平常很不熟悉的身體最下面了。這裡透過腿的接法，把陰部的作畫也學習起來吧！身體的底面是會在柔軟的肉體包覆之下的。

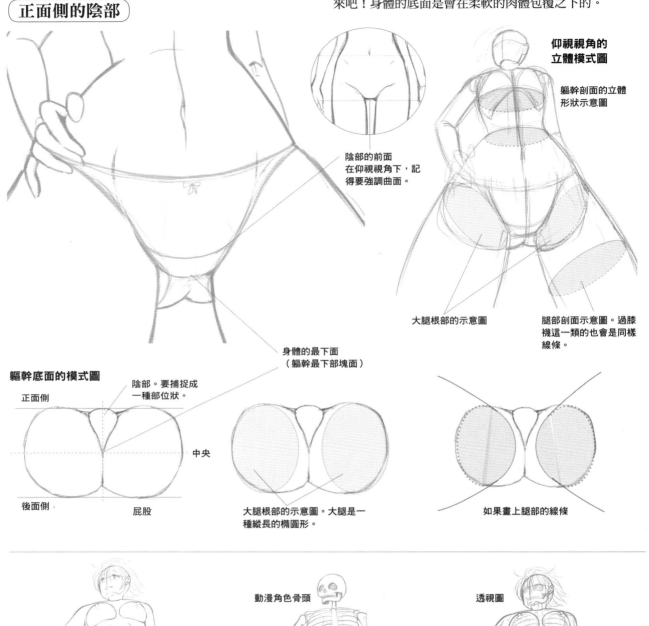

陰部的前面
在仰視視角下，記
得要強調曲面。

**仰視視角的
立體模式圖**

軀幹剖面的立體
形狀示意圖

大腿根部的示意圖

腿部剖面示意圖。過膝
襪這一類的也會是同樣
線條。

身體的最下面
（軀幹最下部塊面）

軀幹底面的模式圖

正面側

陰部。要捕捉成
一種部位狀。

中央

後面側

屁股

大腿根部的示意圖。大腿是一
種縱長的橢圓形。

如果畫上腿部的線條

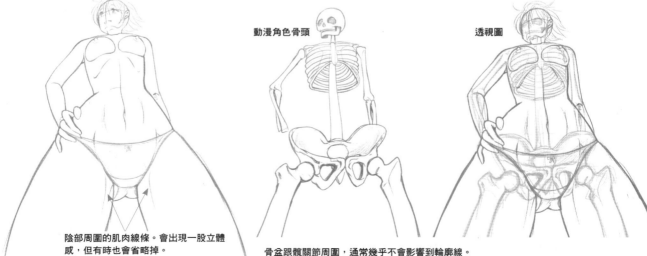

動漫角色骨頭

透視圖

陰部周圍的肌肉線條。會出現一股立體
感，但有時也會省略掉。

骨盆跟髖關節周圍，通常幾乎不會影響到輪廓線。

● 面向半側面

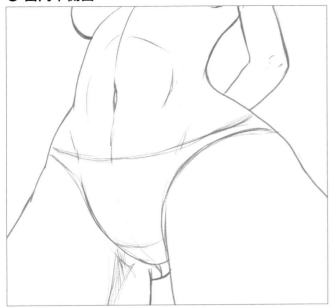

陰部部分會有一股圓潤感。記得要以和緩的曲線從下腹部開始描繪起。

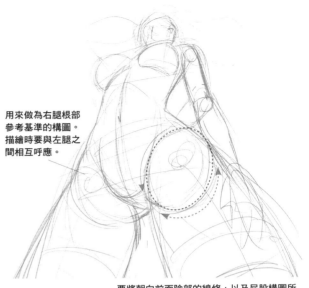

用來做為右腿根部參考基準的構圖。描繪時要與左腿之間相互呼應。

要將朝向前面陰部的線條，以及屁股構圖所形成的橢圓形這兩者，利用在大腿根部上。

參考：關於髖關節

髖關節部分會埋沒在軀幹裡面，因此從外面是看不出來的。骨盆則是邊緣部分有時會出現在身體表面（如果是苗條型）。

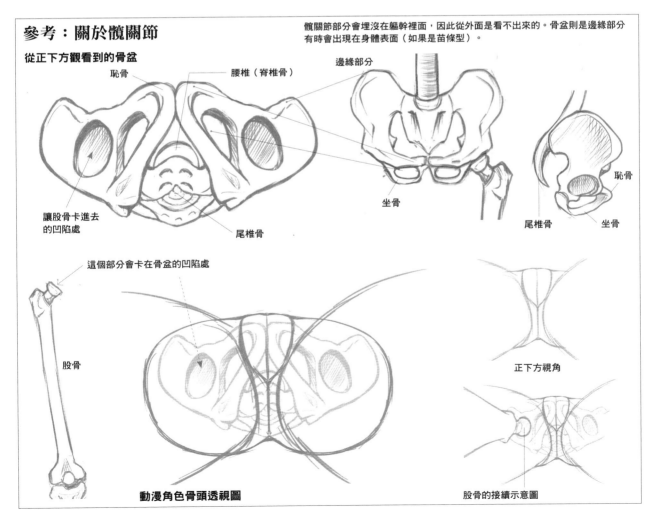

從正下方觀看到的骨盆

恥骨　　腰椎（脊椎骨）　　邊緣部分

讓股骨卡進去的凹陷處

尾椎骨

坐骨

尾椎骨　　坐骨

恥骨

這個部分會卡在骨盆的凹陷處

股骨

動漫角色骨頭透視圖

正下方視角

股骨的接續示意圖

● 半側面

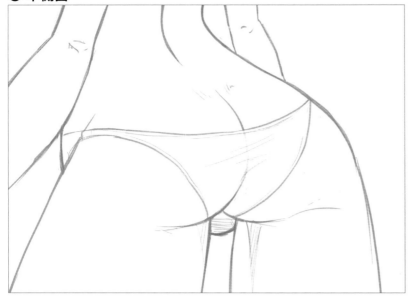

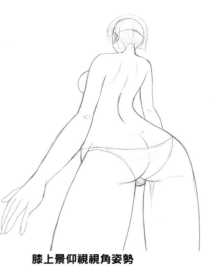

膝上景仰視視角姿勢

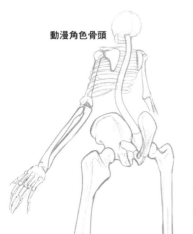

如果沒有內褲

描繪陰部部分時要捕捉出從軀幹前面繞過來的軀幹。

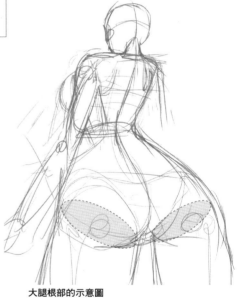

大腿根部的示意圖

動漫角色骨頭

透視圖

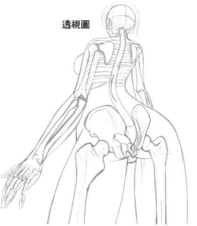

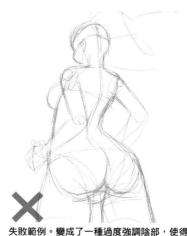

✕

失敗範例。變成了一種過度強調陰部，使得身體下面相對於視角，露出得太多了。

● 仰視視角

用來對齊左右兩邊屁股高聳處而描繪出來的參考基準線條

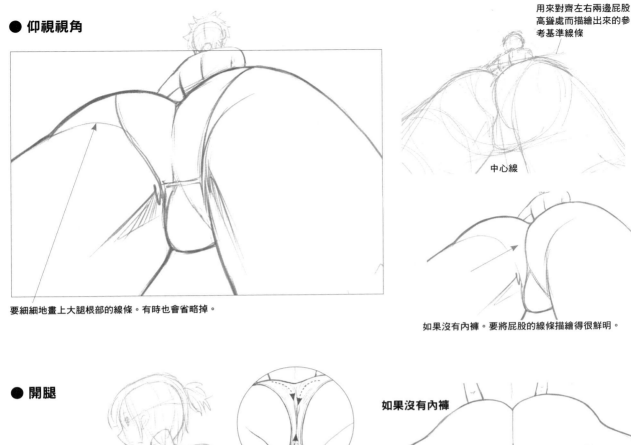

中心線

要細細地畫上大腿根部的線條。有時也會省略掉。

如果沒有內褲。要將屁股的線條描繪得很鮮明。

● 開腿

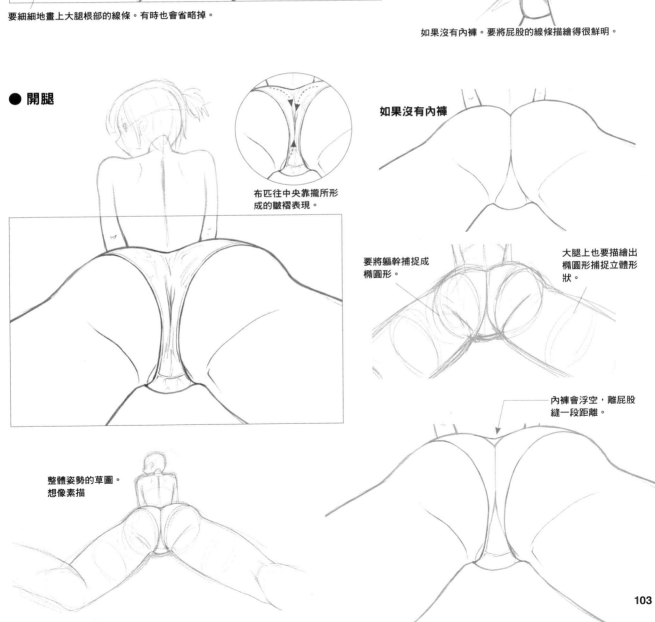

布匹往中央靠攏所形成的皺褶表現。

如果沒有內褲

要將軀幹捕捉成橢圓形。

大腿上也要描繪出橢圓形捕捉立體形狀。

整體姿勢的草圖。想像素描

內褲會浮空，離屁股縫一段距離。

以武打姿勢描繪的大腿根部

陰部周圍的呈現方式，會因為腿的動作與視角而有所改變。
這裡來看看陰部部位、腿部周圍的各種模樣吧！

抬起一隻腳站著

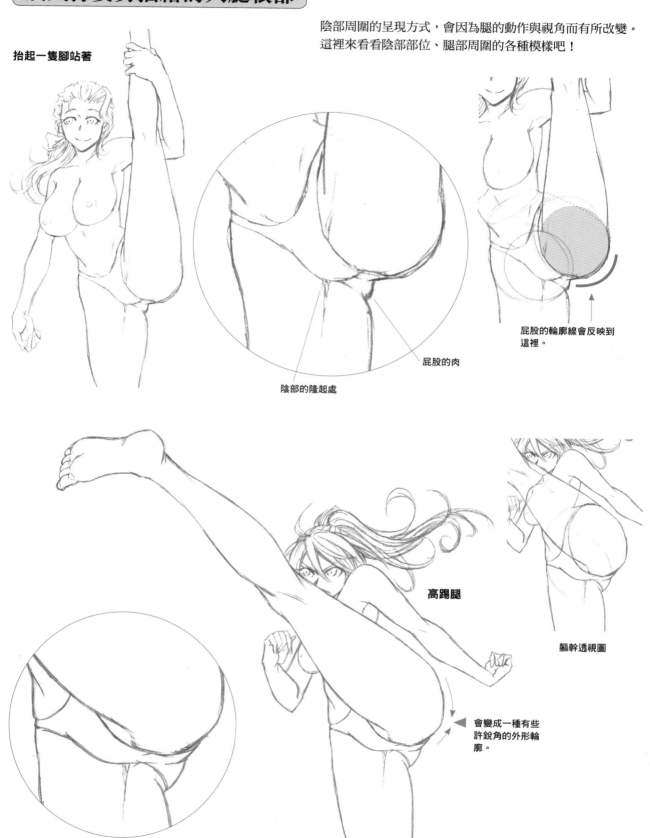

屁股的肉

陰部的隆起處

屁股的輪廓線會反映到
這裡。

高踢腿

軀幹透視圖

會變成一種有些
許銳角的外形輪
廓。

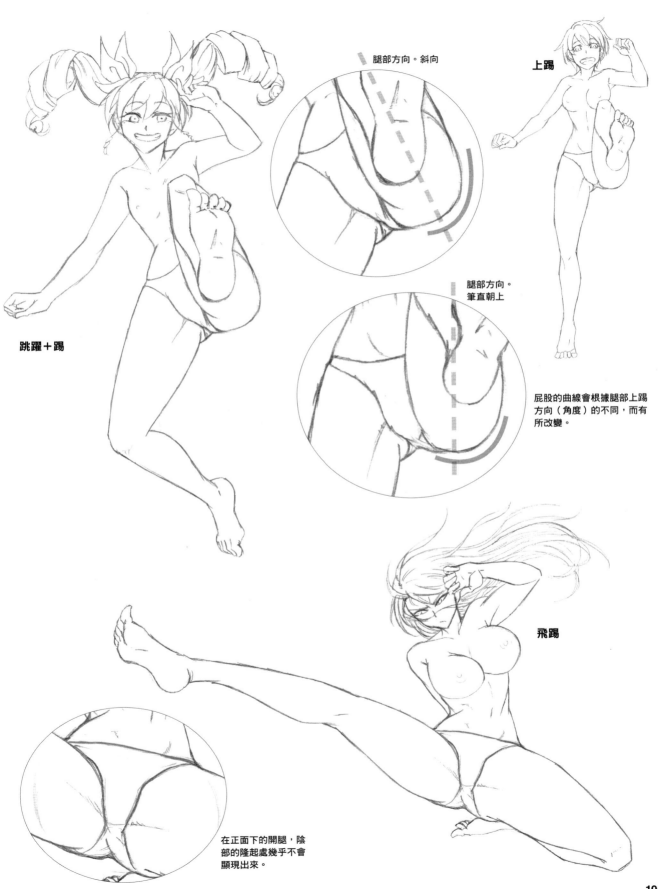

跳躍＋踢

腿部方向。斜向

上踢

腿部方向。
筆直朝上

屁股的曲線會根據腿部上踢
方向（角度）的不同，而有
所改變。

飛踢

在正面下的開腿，陰
部的隆起處幾乎不會
顯現出來。

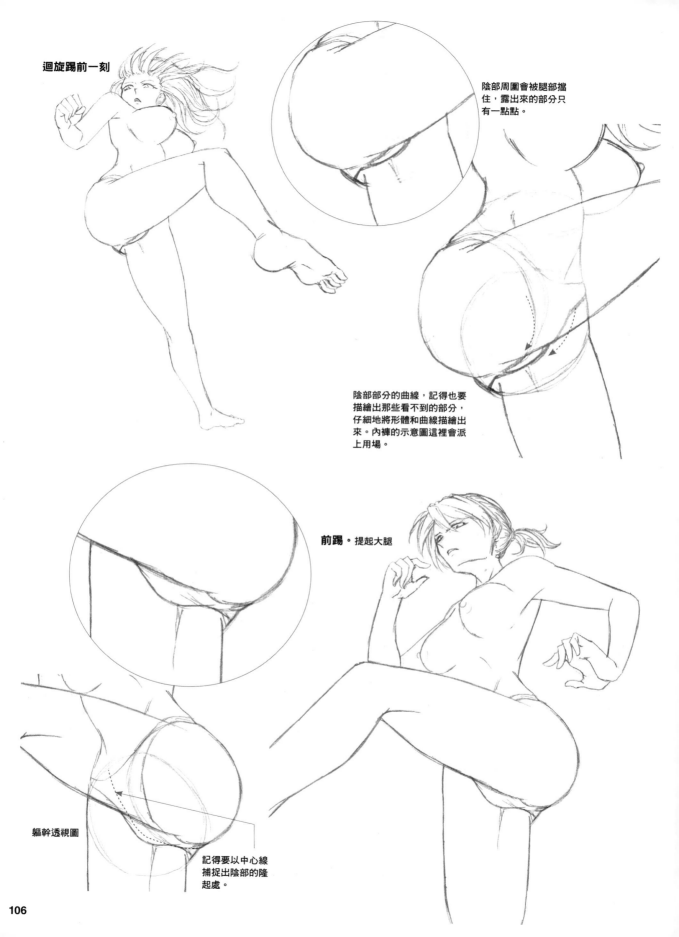

迴旋踢前一刻

陰部周圍會被腿部擋住，露出來的部分只有一點點。

陰部部分的曲線，記得也要描繪出那些看不到的部分，仔細地將形體和曲線描繪出來。內褲的示意圖這裡會派上用場。

前踢。提起大腿

軀幹透視圖

記得要以中心線捕捉出陰部的隆起處。

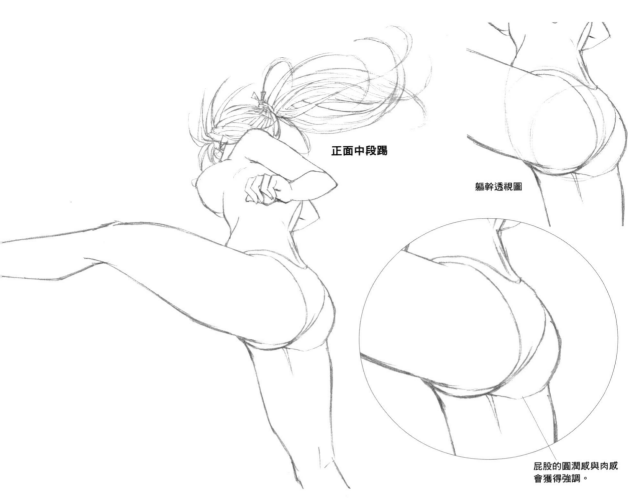

正面中段踢

軀幹透視圖

屁股的圓潤感與肉感
會獲得強調。

陰部周圍、屁股的呈現方式

在陰部周圍的作畫，會分描繪出屁股的肉跟不描繪出的這兩種情況。而這就會反映出是低頭看著陰部部分？還是略微抬頭看著？這兩者的不同。

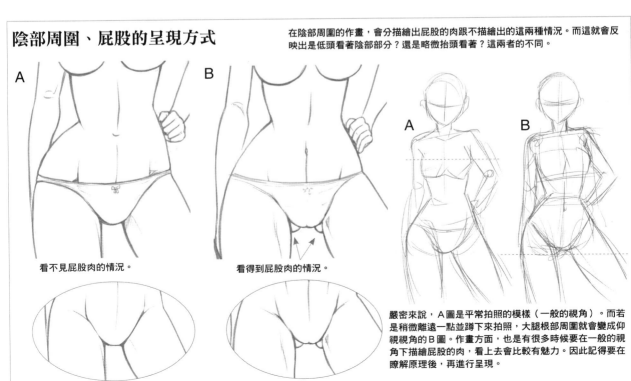

A

看不見屁股肉的情況。

B

看得到屁股肉的情況。

A

B

嚴密來說，A圖是平常拍照的模樣（一般的視角）。而若是稍微離遠一點並蹲下來拍照，大腿根部周圍就會變成仰視視角的B圖。作畫方面，也是有很多時候要在一般的視角下描繪屁股的肉，看上去會比較有魅力。因此記得要在瞭解原理後，再進行呈現。

屁股的作畫

這裡是以屁股為主題的作畫。來看看形形色色的屁股表現吧！

站姿

堅挺翹立的屁股

通常來說，屁股的隆起感（立體感）是由屁股縫營造出來的。因此記得也要關注從腰身開始的屁股擴散方式。

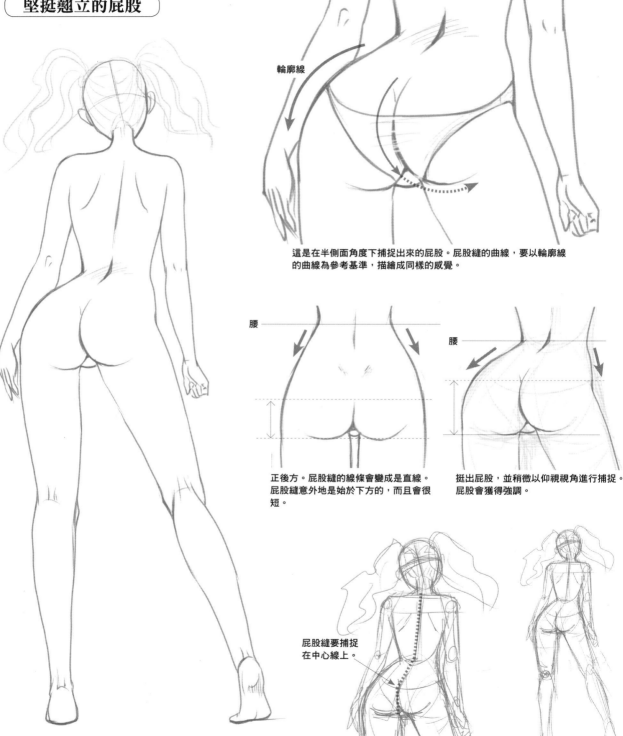

輪廓線

這是在半側面角度下捕捉出來的屁股。屁股縫的曲線，要以輪廓線的曲線為參考基準，描繪成同樣的感覺。

腰

正後方。屁股縫的線條會變成是直線。屁股縫意外地是始於下方的，而且會很短。

腰

挺出屁股，並稍微以仰視視角進行捕捉。屁股會獲得強調。

屁股縫要捕捉在中心線上。

參考　全身素描圖

108

走路時的背影屁股

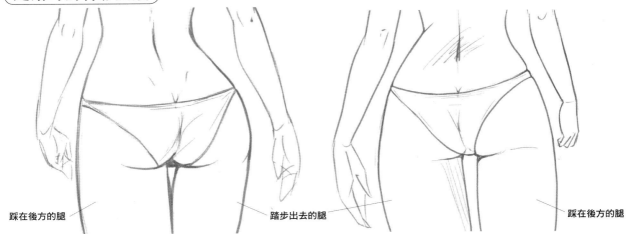

踩在後方的腿

踏步出去的腿

踩在後方的腿

記得要留意屁股的曲線與腿部線條

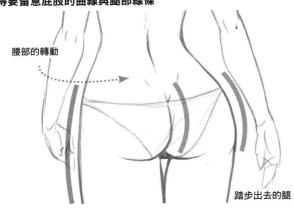

腰部的轉動

踏步出去的腿

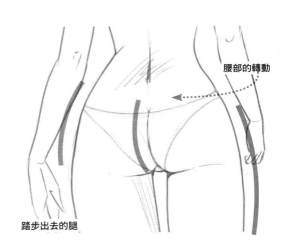

腰部的轉動

踏步出去的腿

走路方式的不同，以及腰部姿態與屁股作畫的不同

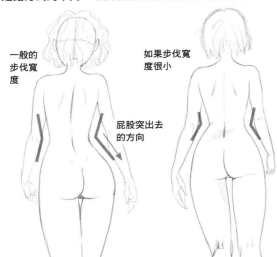

一般的步伐寬度

如果步伐寬度很小

屁股突出去的方向

這是正常的走路姿勢。因為腰部的擺動會很大，所以屁股的突出方向會很明確。此外，腿的前後關係也要明確描繪出來。

不強調腰部的擺動。左右兩邊的屁股突出程度會變成差不多一樣。因此要以屁股周圍的線條呈現出腿的前後關係。

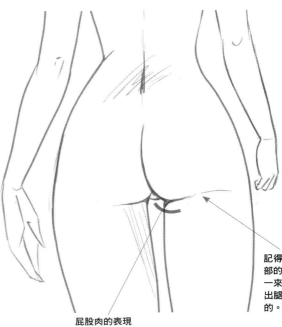

屁股肉的表現

記得畫上大腿根部的皺紋。如此一來就可以呈現出腿是伸向後方的。

挺出去的屁股

● 可愛的小屁股

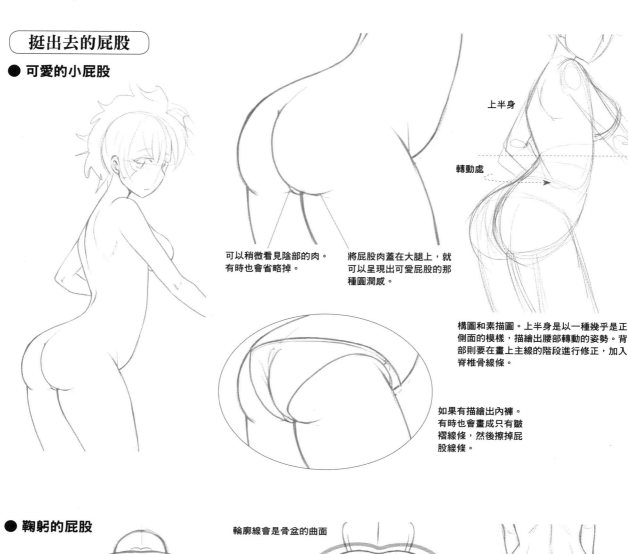

可以稍微看見陰部的肉。
有時也會省略掉。

將屁股肉蓋在大腿上，就
可以呈現出可愛屁股的那
種圓潤感。

上半身

轉動處

構圖和素描圖。上半身是以一種幾乎是正
側面的模樣，描繪出腰部轉動的姿勢。背
部則要在畫上主線的階段進行修正，加入
脊椎骨線條。

如果有描繪出內褲。
有時也會畫成只有皺
褶線條，然後擦掉屁
股線條。

● 鞠躬的屁股

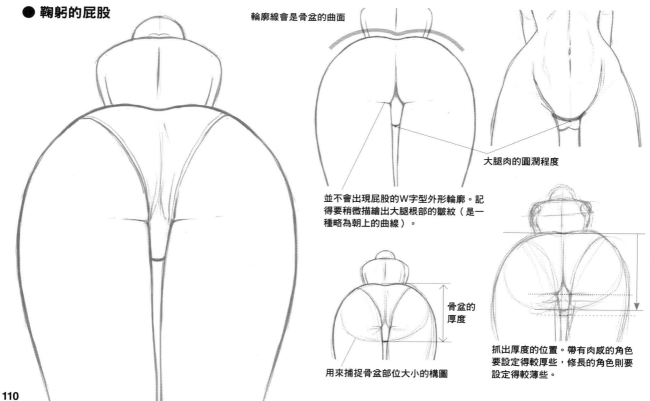

輪廓線會是骨盆的曲面

大腿肉的圓潤程度

並不會出現屁股的W字型外形輪廓。記
得要稍微描繪出大腿根部的皺紋（是一
種略為朝上的曲線）。

骨盆的
厚度

用來捕捉骨盆部位大小的構圖

抓出厚度的位置。帶有肉感的角色
要設定得較厚些，修長的角色則要
設定得較薄些。

這裡捕捉出坐在地面上的屁股外形輪廓。

從背後描繪的體育坐姿

一種強調屁股的作畫

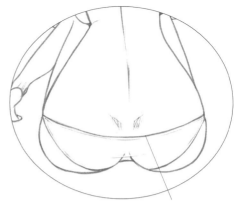

如果描繪出內褲。腰口線條會是曲線。

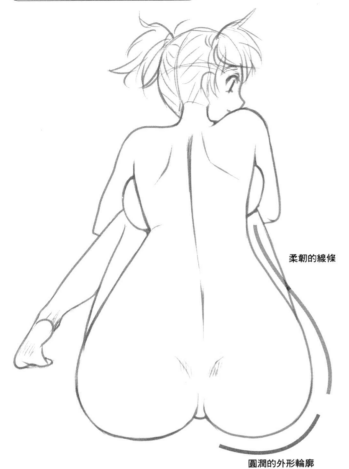

柔韌的線條

圓潤的外形輪廓

作畫步驟的重點

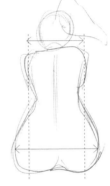

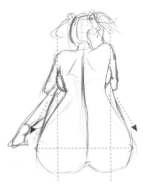

1.描繪出外形輪廓的模樣。屁股寬度要描繪得比肩膀寬度還要大一些。

2.鞏固加深姿勢的模樣。要從腰部以下朝左右兩邊大大地延展開來。

● 屁股肉的線條變化

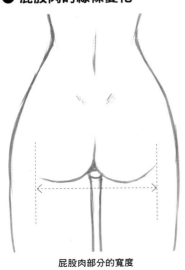

屁股肉部分的寬度

屁股會延展開來，並由整個屁股營造出輪廓線。

坐在地面上的部分雖然實際上會變得很平，但記得要將曲線的外形輪廓呈現出來。

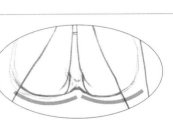

正面側的屁股周圍不要畫得太圓。

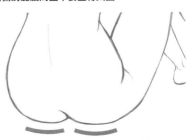

要以和緩的曲線呈現與地面的接觸。

挺直著背坐著 | 這是一種意識著要展現出屁股，稍微挺出屁股坐著的姿勢。

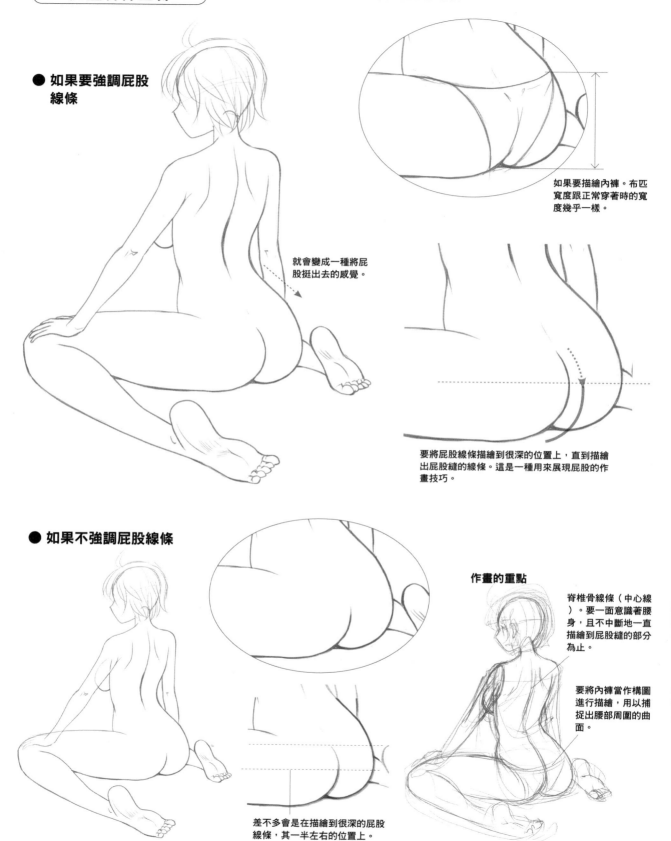

● 如果要強調屁股
　線條

就會變成一種將屁
股挺出去的感覺。

如果要描繪內褲。布匹
寬度跟正常穿著時的寬
度幾乎一樣。

要將屁股線條描繪到很深的位置上，直到描繪
出屁股縫的線條。這是一種用來展現屁股的作
畫技巧。

● 如果不強調屁股線條

作畫的重點

脊椎骨線條（中心線
）。要一面意識著腰
身，且不中斷地一直
描繪到屁股縫的部分
為止。

要將內褲當作構圖
進行描繪，用以捕
捉出腰部周圍的曲
面。

差不多會是在描繪到很深的屁股
線條，其一半左右的位置上。

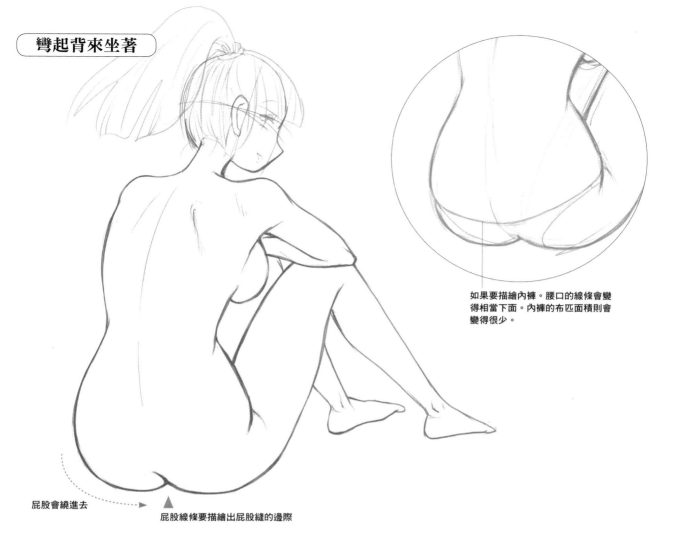

彎起背來坐著

如果要描繪內褲。腰口的線條會變得相當下面。內褲的布匹面積則會變得很少。

屁股會繞進去

屁股線條要描繪出屁股縫的邊際

作畫步驟的重點

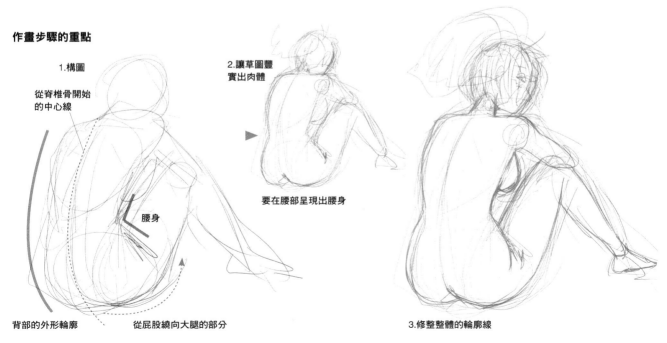

1.構圖

從脊椎骨開始的中心線

腰身

背部的外形輪廓

從屁股繞向大腿的部分

2.讓草圖豐實出肉體

要在腰部呈現出腰身

3.修整整體的輪廓線

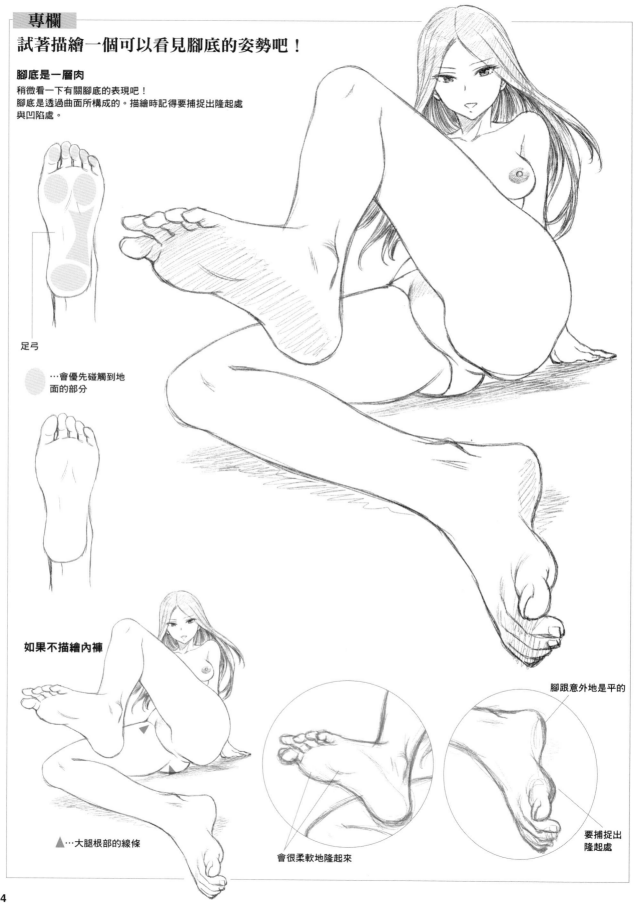

專欄

試著描繪一個可以看見腳底的姿勢吧！

腳底是一層肉

稍微看一下有關腳底的表現吧！
腳底是透過曲面所構成的。描繪時記得要捕捉出隆起處
與凹陷處。

足弓

…會優先碰觸到地
面的部分

如果不描繪內褲

▲…大腿根部的線條

會很柔軟地隆起來

腳跟意外地是平的

要捕捉出
隆起處

114

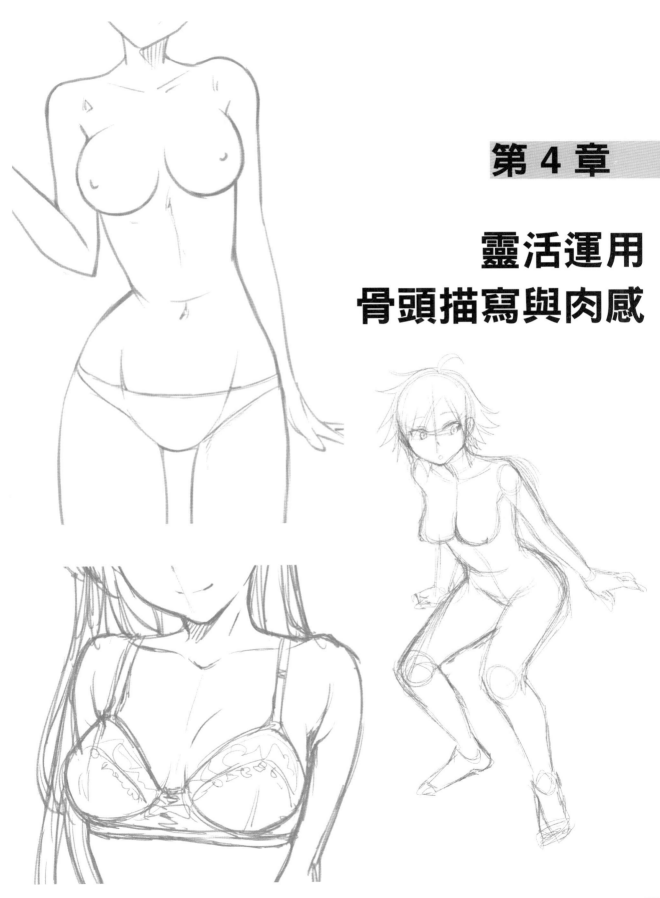

第 4 章

靈活運用
骨頭描寫與肉感

具有動作感的姿勢作畫

動作感的作畫重點

一個有動作的姿勢作畫,其重點所在就會變成是,形成在關節跟腰部周圍的肉體皺紋,以及伴隨手腳動作的關節骨頭表現。

● 以背影進行強調

給予動作感的 3 個要素
- 手腳、頭部跟軀幹的傾斜角度及轉動程度
- 姿勢的變化
- 頭髮的飄動

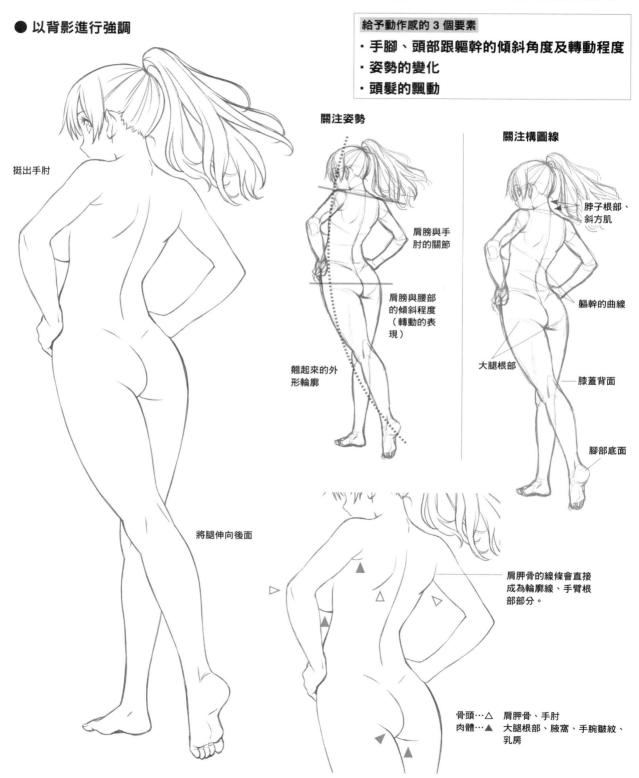

挺出手肘

將腿伸向後面

關注姿勢

肩膀與手肘的關節

肩膀與腰部的傾斜程度(轉動的表現)

翹起來的外形輪廓

關注構圖線

脖子根部、斜方肌

軀幹的曲線

大腿根部

膝蓋背面

腳部底面

肩胛骨的線條會直接成為輪廓線、手臂根部部分。

骨頭…△ 肩胛骨、手肘
肉體…▲ 大腿根部、腋窩、手腕皺紋、乳房

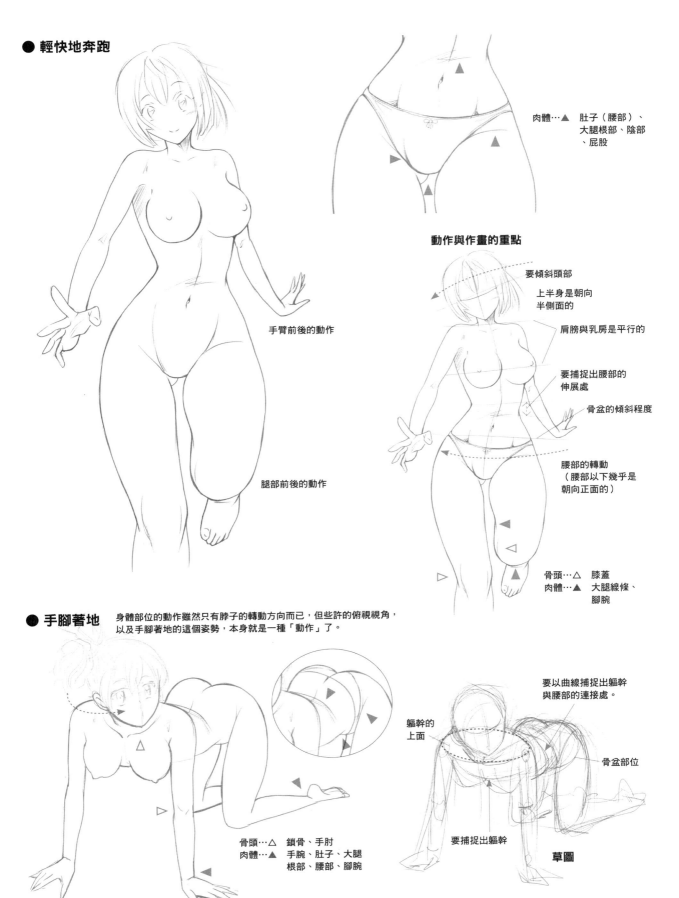

● 輕快地奔跑

肉體…▲　肚子（腰部）、
大腿根部、陰部
、屁股

手臂前後的動作

腿部前後的動作

動作與作畫的重點

要傾斜頭部

上半身是朝向
半側面的

肩膀與乳房是平行的

要捕捉出腰部的
伸展處

骨盆的傾斜程度

腰部的轉動
（腰部以下幾乎是
朝向正面的）

骨頭…△　膝蓋
肉體…▲　大腿線條、
腳腕

● 手腳著地

身體部位的動作雖然只有脖子的轉動方向而已，但些許的俯視視角，
以及手腳著地的這個姿勢，本身就是一種「動作」了。

骨頭…△　鎖骨、手肘
肉體…▲　手腕、肚子、大腿
根部、腰部、腳腕

要以曲線捕捉出軀幹
與腰部的連接處。

軀幹的
上面

骨盆部位

要捕捉出軀幹

草圖

正面角度

自我展現→伸腰→彎腰

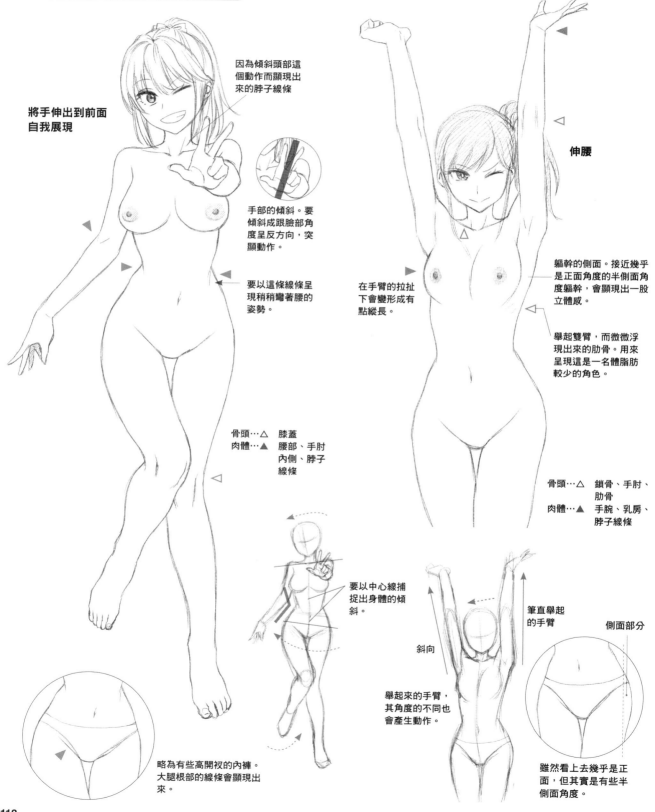

將手伸出到前面
自我展現

因為傾斜頭部這個動作而顯現出來的脖子線條

手部的傾斜。要傾斜成跟臉部角度呈反方向，突顯動作。

要以這條線條呈現稍稍彎著腰的姿勢。

骨頭…△ 膝蓋
肉體…▲ 腰部、手肘內側、脖子線條

伸腰

軀幹的側面。接近幾乎是正面角度的半側面角度軀幹，會顯現出一股立體感。

在手臂的拉扯下會變形成有點縱長。

舉起雙臂，而微微浮現出來的肋骨。用來呈現這是一名體脂肪較少的角色。

骨頭…△ 鎖骨、手肘、肋骨
肉體…▲ 手腕、乳房、脖子線條

要以中心線捕捉出身體的傾斜。

略為有些高開衩的內褲。大腿根部的線條會顯現出來。

斜向

筆直舉起的手臂

側面部分

舉起來的手臂，其角度的不同也會產生動作。

雖然看上去幾乎是正面，但其實是有些半側面角度。

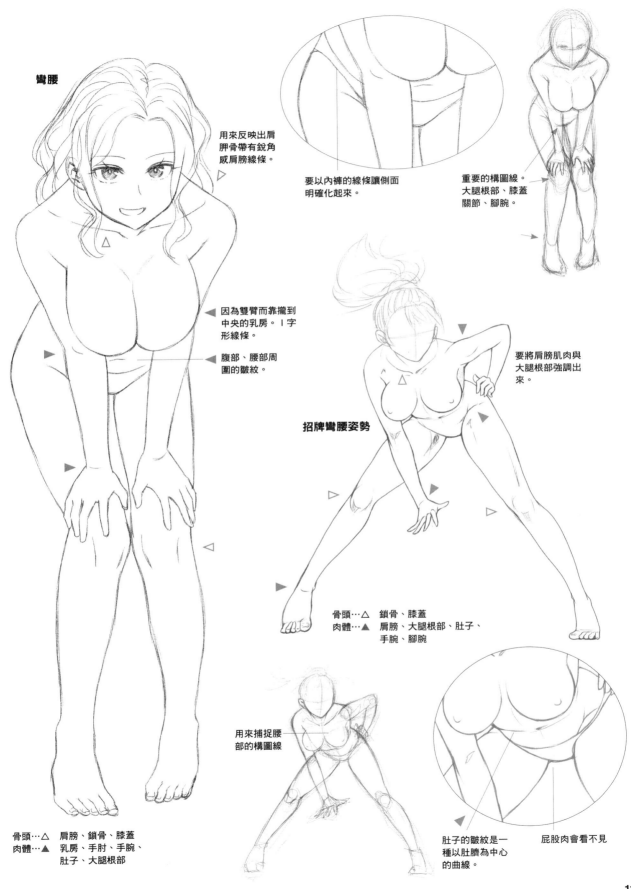

彎腰

用來反映出肩
胛骨帶有銳角
感肩膀線條。
▷

要以內褲的線條讓側面
明確化起來。

重要的構圖線。
大腿根部、膝蓋
關節、腳腕。

◀ 因為雙臂而靠攏到
中央的乳房。Ⅰ字
形線條。

◀ 腹部、腰部周
圍的皺紋。

要將肩膀肌肉與
大腿根部強調出
來。

招牌彎腰姿勢

骨頭…△ 鎖骨、膝蓋
肉體…▲ 肩膀、大腿根部、肚子、
手腕、腳腕

用來捕捉腰
部的構圖線

肚子的皺紋是一
種以肚臍為中心
的曲線。

屁股肉會看不見

骨頭…△ 肩膀、鎖骨、膝蓋
肉體…▲ 乳房、手肘、手腕、
肚子、大腿根部

119

翹起上半身→傾斜上半身

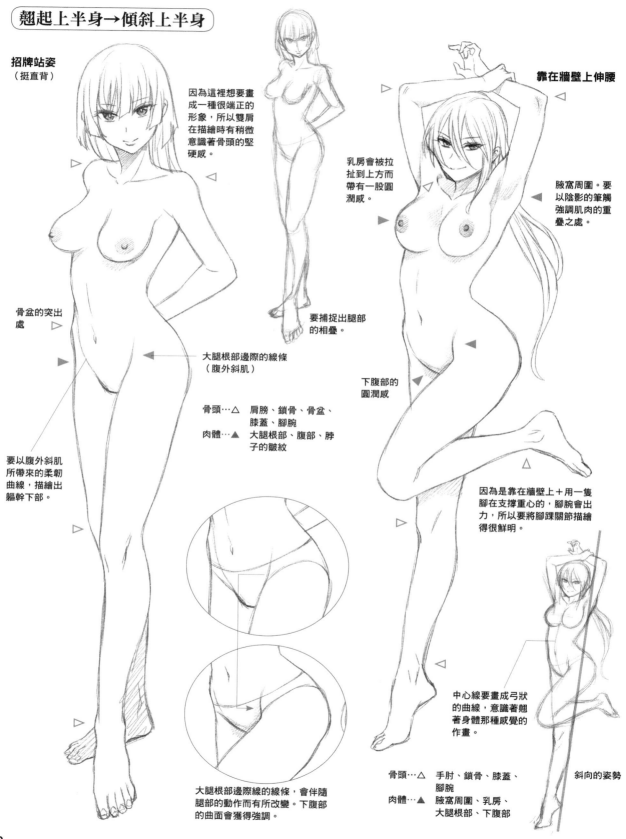

招牌站姿
（挺直背）

因為這裡想要畫成一種很端正的形象，所以雙肩在描繪時有稍微意識著骨頭的堅硬感。

靠在牆壁上伸腰

乳房會被拉扯到上方而帶有一股圓潤感。

腋窩周圍。要以陰影的筆觸強調肌肉的重疊之處。

骨盆的突出處▷

大腿根部邊際的線條（腹外斜肌）

要捕捉出腿部的相疊。

下腹部的圓潤感

要以腹外斜肌所帶來的柔韌曲線，描繪出軀幹下部。

骨頭…△　肩膀、鎖骨、骨盆、膝蓋、腳腕
肉體…▲　大腿根部、腹部、脖子的皺紋

因為是靠在牆壁上＋用一隻腳在支撐重心的，腳腕會出力，所以要將腳踝關節描繪得很鮮明。

中心線要畫成弓狀的曲線，意識著翹著身體那種感覺的作畫。

大腿根部邊際線的線條，會伴隨腿部的動作而有所改變。下腹部的曲面會獲得強調。

斜向的姿勢

骨頭…△　手肘、鎖骨、膝蓋、腳腕
肉體…▲　腋窩周圍、乳房、大腿根部、下腹部

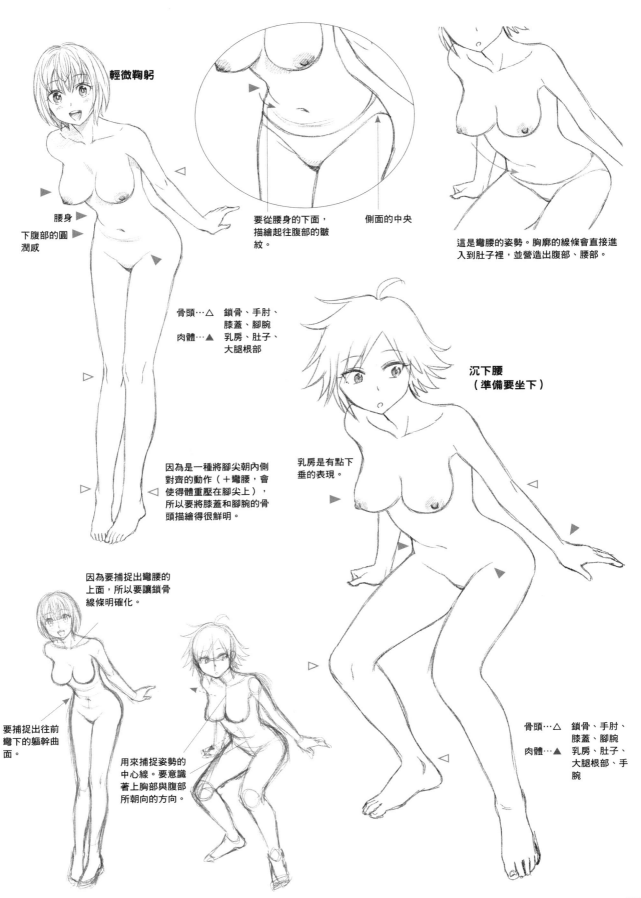

輕微鞠躬

腰身 ▶

下腹部的圓
潤感 ▶

要從腰身的下面，
描繪起往腹部的皺
紋。

側面的中央

這是彎腰的姿勢。胸廓的線條會直接進
入到肚子裡，並營造出腹部、腰部。

骨頭…△ 鎖骨、手肘、
膝蓋、腳腕
肉體…▲ 乳房、肚子、
大腿根部

沉下腰
（準備要坐下）

乳房是有點下
垂的表現。

因為是一種將腳尖朝內側
對齊的動作（＋彎腰，會
使得體重壓在腳尖上），
所以要將膝蓋和腳腕的骨
頭描繪得很鮮明。

因為要捕捉出彎腰的
上面，所以要讓鎖骨
線條明確化。

要捕捉出往前
彎下的軀幹曲
面。

用來捕捉姿勢的
中心線。要意識
著上胸部與腹部
所朝向的方向。

骨頭…△ 鎖骨、手肘、
膝蓋、腳腕
肉體…▲ 乳房、肚子、
大腿根部、手
腕

彎下上半身→翹起上半身

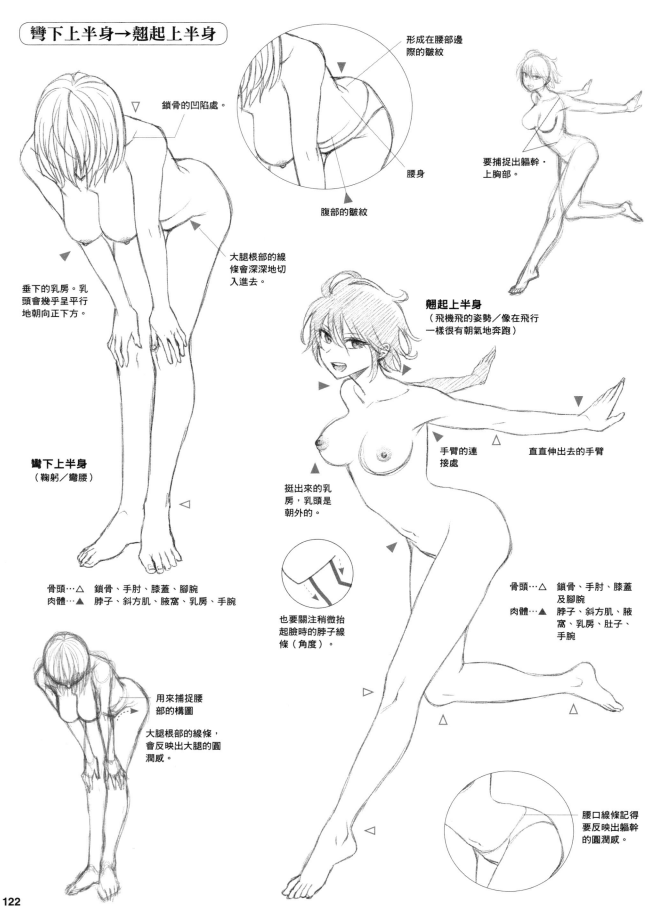

鎖骨的凹陷處。

形成在腰部邊際的皺紋

腰身

腹部的皺紋

要捕捉出軀幹・上胸部。

大腿根部的線條會深深地切入進去。

垂下的乳房。乳頭會幾乎呈平行地朝向正下方。

彎下上半身
（鞠躬／彎腰）

骨頭…△　鎖骨、手肘、膝蓋、腳腕
肉體…▲　脖子、斜方肌、腋窩、乳房、手腕

用來捕捉腰部的構圖

大腿根部的線條，會反映出大腿的圓潤感。

翹起上半身
（飛機飛的姿勢／像在飛行一樣很有朝氣地奔跑）

手臂的連接處

直直伸出去的手臂

挺出來的乳房，乳頭是朝外的。

也要關注稍微抬起臉時的脖子線條（角度）。

骨頭…△　鎖骨、手肘、膝蓋及腳腕
肉體…▲　脖子、斜方肌、腋窩、乳房、肚子、手腕

腰口線條記得要反映出軀幹的圓潤感。

側面角度

傾斜身體→彎著身體

以「側面角度身體」為主題的姿勢，描繪時記得要捕捉出用來呈現肚子和大腿根部的腹外斜肌。

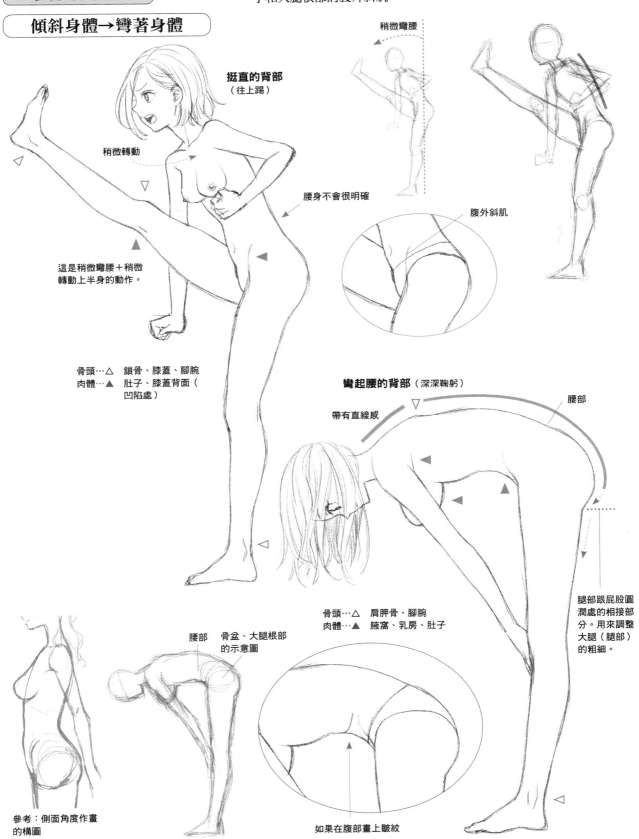

挺直的背部
（往上踢）

稍微彎腰

稍微轉動

腰身不會很明確

腹外斜肌

這是稍微彎腰＋稍微
轉動上半身的動作。

骨頭…△　鎖骨、膝蓋、腳腕
肉體…▲　肚子、膝蓋背面（
　　　　　凹陷處）

彎起腰的背部（深深鞠躬）

腰部

帶有直線感

腿部跟屁股圓
潤處的相接部
分。用來調整
大腿（腿部）
的粗細。

骨頭…△　肩胛骨、腳腕
肉體…▲　腋窩、乳房、肚子

腰部

骨盆、大腿根部
的示意圖

參考：側面角度作畫
的構圖

如果在腹部畫上皺紋

背面角度

由靜到動

這裡關注一下肩膀與大腿根部的位置（是從陰部哪邊附近開始描繪起腿部線條的）吧！

稍微抬起肩膀

這是一個有點傾斜的姿勢。

將手臂伸向左右兩邊

大腿根部的位置

大腿根部

要保留屁股的形體連接到大腿。

骨頭…△　手肘、膝蓋、腳腕
肉體…▲　腋窩、大腿根部、
　　　　　膝蓋背面

脖子根部

手臂根部要一面描繪出軀幹的整體形體，一面將其捕捉出來。

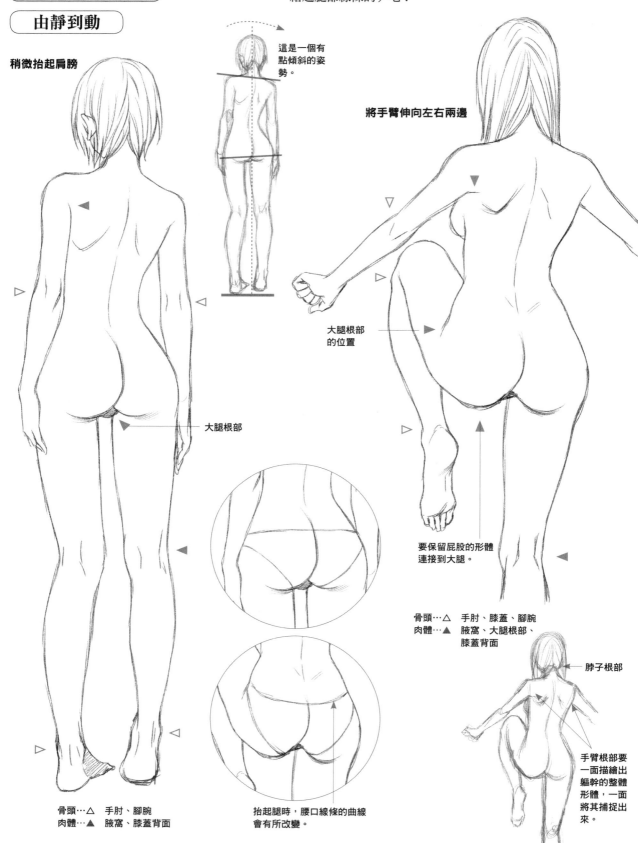

骨頭…△　手肘、腳腕
肉體…▲　腋窩、膝蓋背面

抬起腿時，腰口線條的曲線會有所改變。

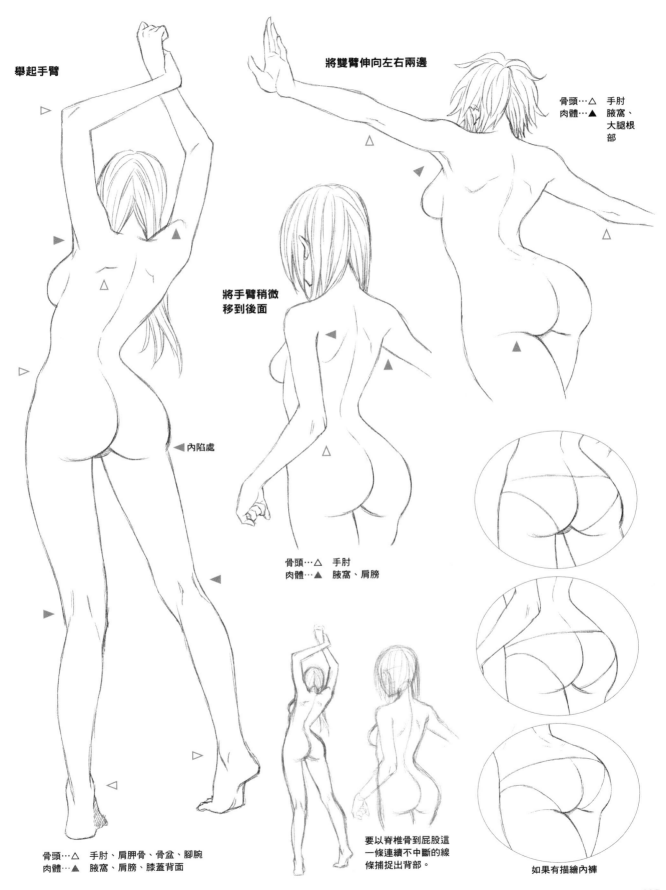

舉起手臂

將雙臂伸向左右兩邊

骨頭…△　手肘
肉體…▲　腋窩、
　　　　大腿根
　　　　部

**將手臂稍微
移到後面**

◀ 內陷處

骨頭…△　手肘
肉體…▲　腋窩、肩膀

骨頭…△　手肘、肩胛骨、骨盆、腳腕
肉體…▲　腋窩、肩膀、膝蓋背面

要以脊椎骨到屁股這
一條連續不中斷的線
條捕捉出背部。

如果有描繪內褲

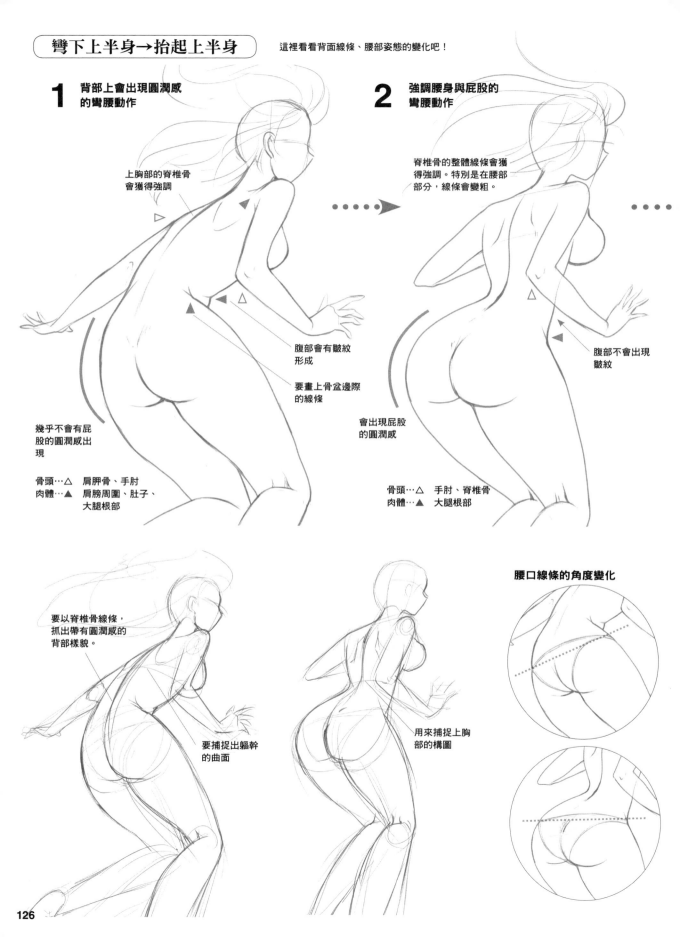

彎下上半身→抬起上半身　　這裡看看背面線條、腰部姿態的變化吧！

1 背部上會出現圓潤感
的彎腰動作

上胸部的脊椎骨
會獲得強調

腹部會有皺紋
形成

要畫上骨盆邊際
的線條

幾乎不會有屁
股的圓潤感出
現

骨頭⋯△　肩胛骨、手肘
肉體⋯▲　肩膀周圍、肚子、
　　　　　大腿根部

2 強調腰身與屁股的
彎腰動作

脊椎骨的整體線條會獲
得強調。特別是在腰部
部分，線條會變粗。

腹部不會出現
皺紋

會出現屁股
的圓潤感

骨頭⋯△　手肘、脊椎骨
肉體⋯▲　大腿根部

要以脊椎骨線條，
抓出帶有圓潤感的
背部樣貌。

要捕捉出軀幹
的曲面

用來捕捉上胸
部的構圖

腰口線條的角度變化

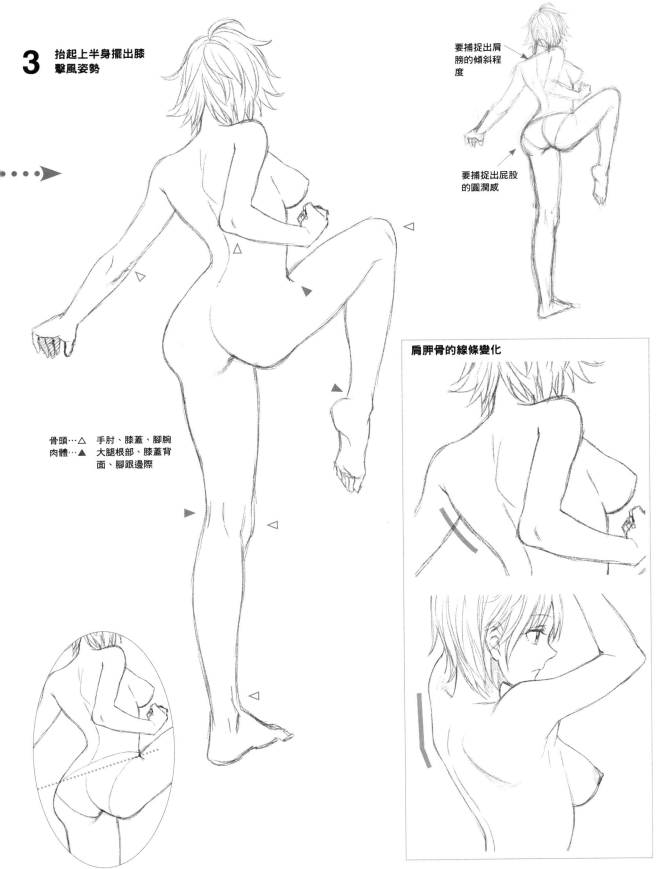

3 抬起上半身擺出膝擊風姿勢

要捕捉出肩膀的傾斜程度

要捕捉出屁股的圓潤感

骨頭…△　手肘、膝蓋、腳腕
肉體…▲　大腿根部、膝蓋背
　　　　　面、腳跟邊際

肩胛骨的線條變化

這裡的主題是屁股和大腿。看看線條的變化吧！

● 彎腰、鞠躬

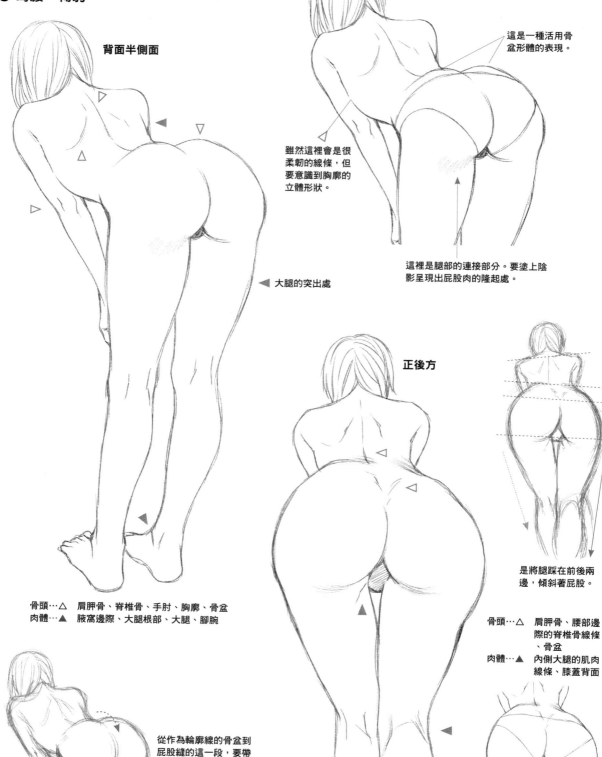

背面半側面

這是一種活用骨盆形體的表現。

雖然這裡會是很柔韌的線條，但要意識到胸廓的立體形狀。

大腿的突出處

這裡是腿部的連接部分。要塗上陰影呈現出屁股肉的隆起處。

正後方

是將腿踩在前後兩邊，傾斜著屁股。

骨頭…△　肩胛骨、脊椎骨、手肘、胸廓、骨盆
肉體…▲　腋窩邊際、大腿根部、大腿、腳腕

骨頭…△　肩胛骨、腰部邊際的脊椎骨線條、骨盆
肉體…▲　內側大腿的肌肉線條、膝蓋背面

從作為輪廓線的骨盆到屁股縫的這一段，要帶著是連接起來的意識進行捕捉。

趴下→抬起屁股

● 趴下躺著

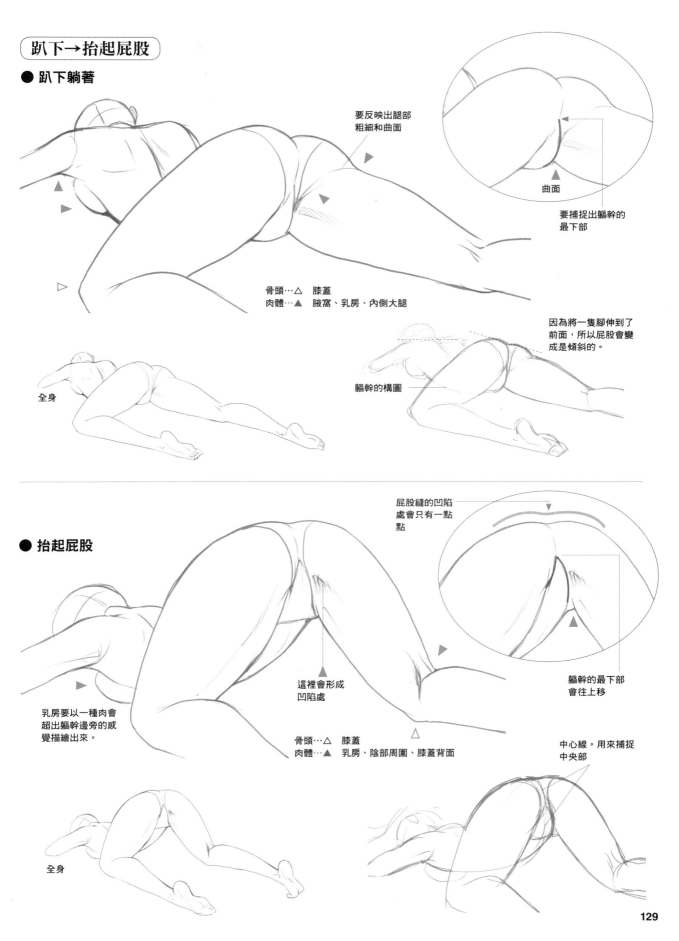

要反映出腿部粗細和曲面

曲面

要捕捉出軀幹的最下部

骨頭…△ 膝蓋
肉體…▲ 腋窩、乳房、內側大腿

全身

因為將一隻腳伸到了前面，所以屁股會變成是傾斜的。

軀幹的構圖

● 抬起屁股

屁股縫的凹陷處會只有一點點

乳房要以一種肉會超出軀幹邊旁的感覺描繪出來。

這裡會形成凹陷處

軀幹的最下部會往上移

骨頭…△ 膝蓋
肉體…▲ 乳房、陰部周圍、膝蓋背面

中心線。用來捕捉中央部

全身

坐下的姿勢　試著從 5 個視角描繪同一個角色坐下的姿勢

這裡要以幾乎同樣的姿勢，從不同角度描繪同一個角色。看看在不同視角下，表現會有所改變的「骨頭」與「肉體」吧！

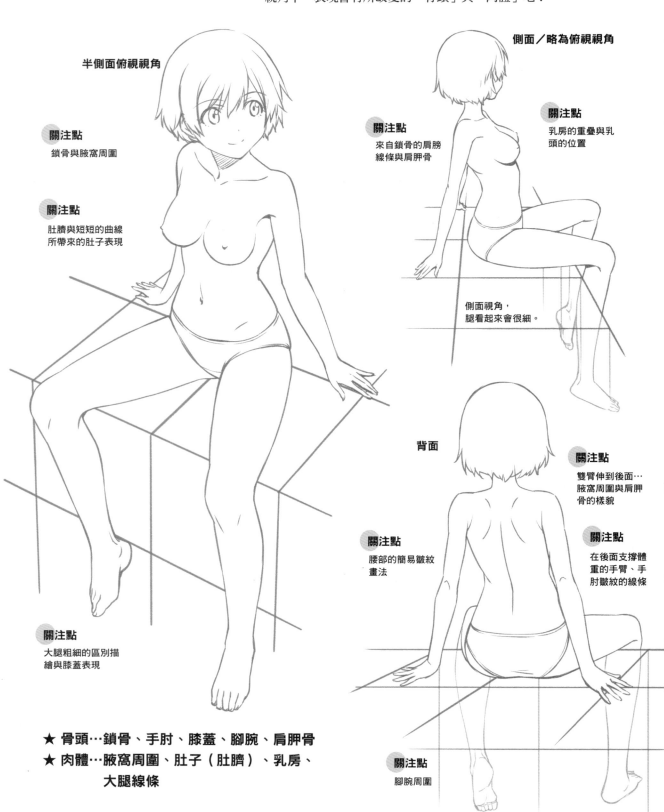

半側面俯視視角

關注點
鎖骨與腋窩周圍

關注點
肚臍與短短的曲線所帶來的肚子表現

側面／略為俯視視角

關注點
來自鎖骨的肩膀線條與肩胛骨

關注點
乳房的重疊與乳頭的位置

側面視角，
腿看起來會很細。

背面

關注點
雙臂伸到後面…腋窩周圍與肩胛骨的樣貌

關注點
腰部的簡易皺紋畫法

關注點
在後面支撐體重的手臂、手肘皺紋的線條

關注點
大腿粗細的區別描繪與膝蓋表現

關注點
腳腕周圍

★ 骨頭…鎖骨、手肘、膝蓋、腳腕、肩胛骨
★ 肉體…腋窩周圍、肚子（肚臍）、乳房、大腿線條

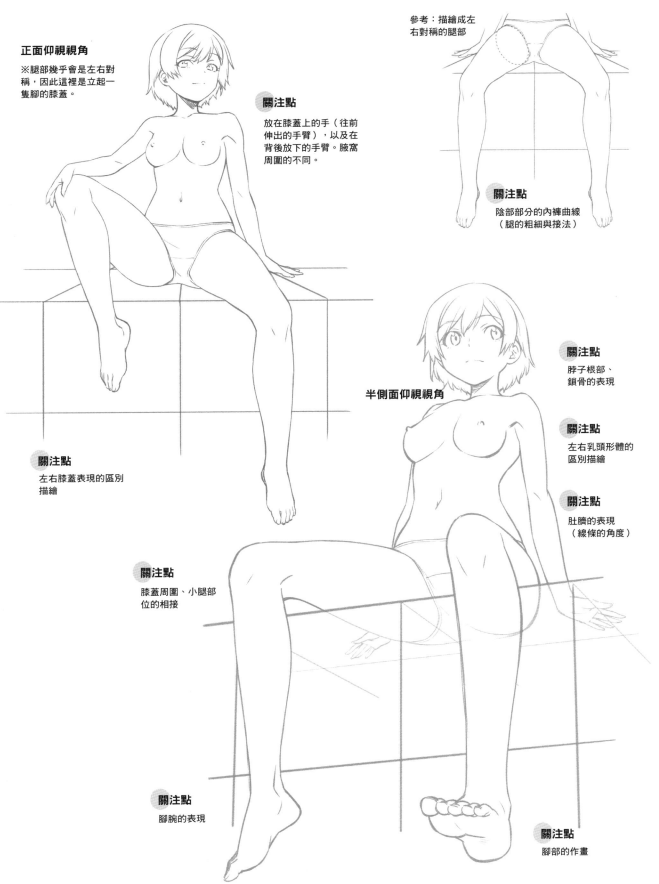

正面仰視視角

※腿部幾乎會是左右對稱，因此這裡是立起一隻腳的膝蓋。

參考：描繪成左右對稱的腿部

🔵 **關注點**

放在膝蓋上的手（往前伸出的手臂），以及在背後放下的手臂。腋窩周圍的不同。

🔵 **關注點**

陰部部分的內褲曲線（腿的粗細與接法）

🔵 **關注點**

脖子根部、鎖骨的表現

半側面仰視視角

🔵 **關注點**

左右乳頭形體的區別描繪

🔵 **關注點**

左右膝蓋表現的區別描繪

🔵 **關注點**

肚臍的表現（線條的角度）

🔵 **關注點**

膝蓋周圍、小腿部位的相接

🔵 **關注點**

腳腕的表現

🔵 **關注點**

腳部的作畫

131

 作畫的重點　　描繪時要抓出坐面（讓人坐著的面）的構圖。

**半側面俯視
視角**

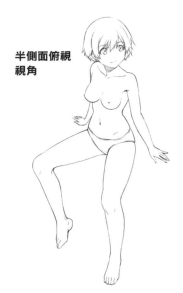

用來確認整體形
象的草圖

要捕捉出軀幹
（腰部）跟大
腿根部。

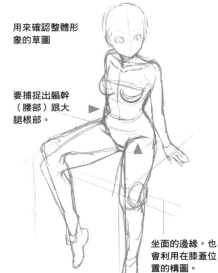

坐面的邊緣。也
會利用在膝蓋位
置的構圖。

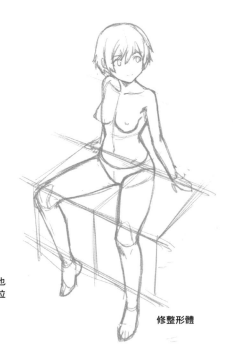

修整形體

頭部的方向即使
是背面角度，也
要以十字進行表
示。

用來捕捉結構的草圖。
摸索軀幹的厚度跟頭部
方向。

輪廓線的草稿圖。畫好
幾乎接近是決定稿的圖
之後，再修整輪廓線進
行收尾處理。

**側面／略為俯視
視角**

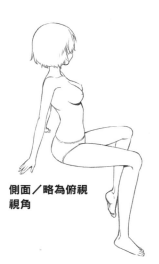

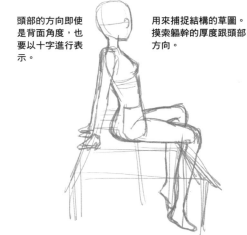

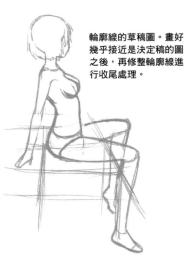

背面

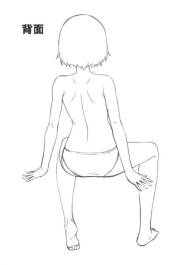

捕捉結構的作畫。要
用來觀看頭部大小與
肩膀寬度之間的比例
協調感。

要捕捉出肩膀、手
肘、腿、膝蓋這些
部位的位置。

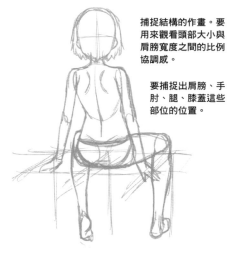

要一面抓出輪廓
線，一面調整腰
部位置、手肘關
節跟屁股形體。

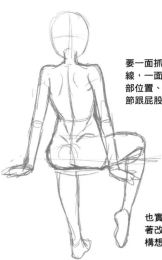

也實驗性地試
著改變腳部的
構想。

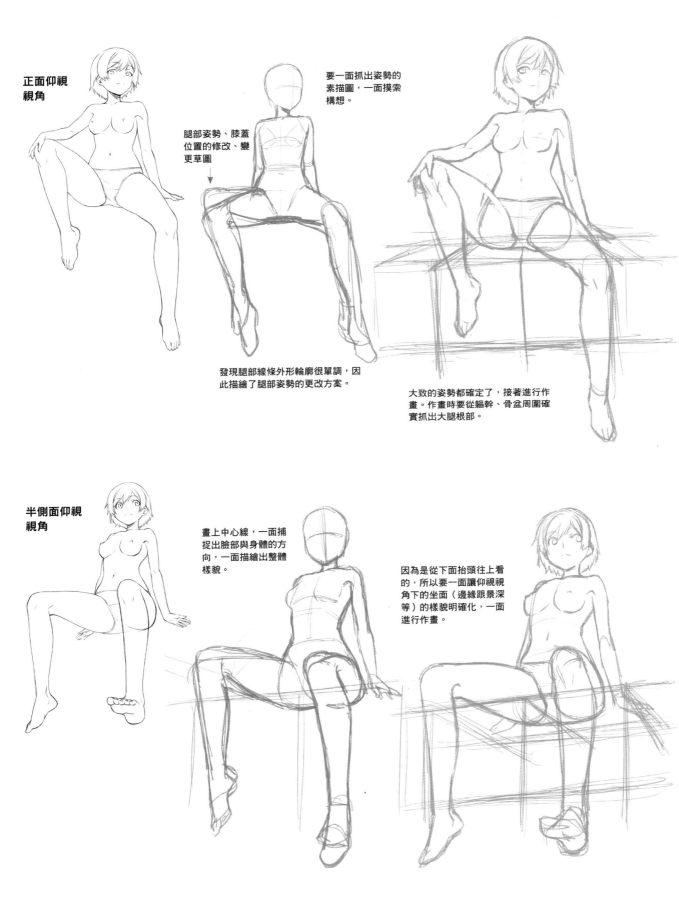

正面仰視視角

腿部姿勢、膝蓋位置的修改、變更草圖

要一面抓出姿勢的素描圖，一面摸索構想。

發現腿部線條外形輪廓很單調，因此描繪了腿部姿勢的更改方案。

大致的姿勢都確定了，接著進行作畫。作畫時要從軀幹、骨盆周圍確實抓出大腿根部。

半側面仰視視角

畫上中心線，一面捕捉出臉部與身體的方向，一面描繪出整體樣貌。

因為是從下面抬頭往上看的，所以要一面讓仰視視角下的坐面（邊緣跟景深等）的樣貌明確化，一面進行作畫。

角色的區別描繪

這裡要來讓臉部、身高、身材、站法這些地方反映出（性格）不同之處。記得要依據角色的不同，呈現出「骨頭與肉體」的不同之處。

<div>全身姿勢</div>

一個可以一目瞭然的角色區別描繪，會有身高差異「大中小」這三種類型，然後再加上「更大」跟「更小」的角色，作為額外選項。

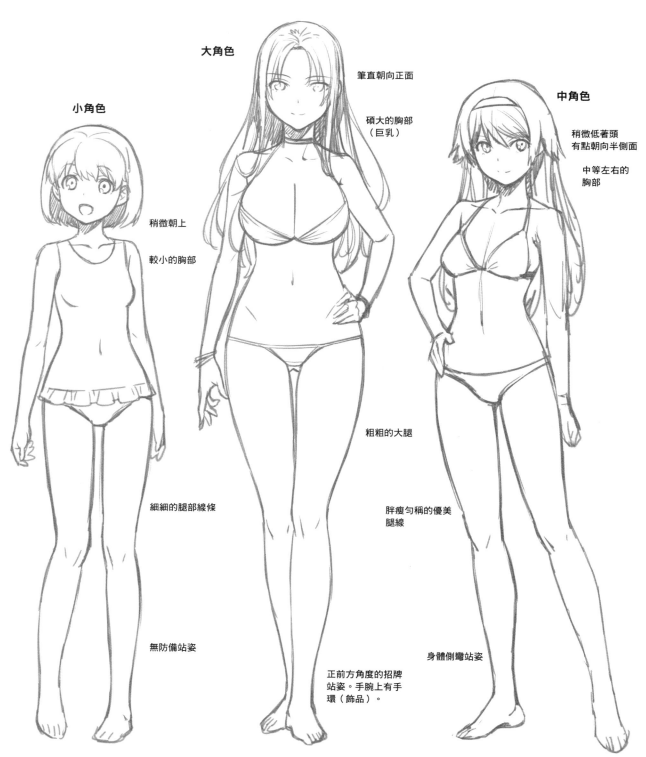

小角色

稍微朝上

較小的胸部

細細的腿部線條

無防備站姿

大角色

筆直朝向正面

碩大的胸部（巨乳）

粗粗的大腿

胖瘦勻稱的優美腿線

正前方角度的招牌站姿。手腕上有手環（飾品）。

中角色

稍微低著頭有點朝向半側面

中等左右的胸部

身體側彎站姿

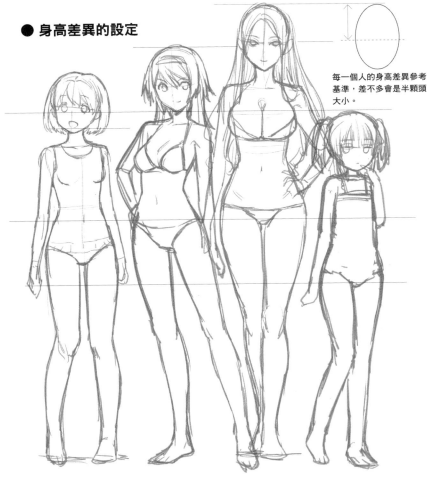

● 身高差異的設定

每一個人的身高差異參考基準，差不多會是半顆頭大小。

參考：更小型的角色

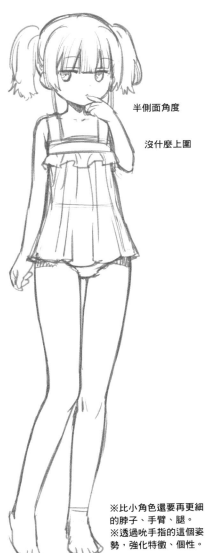

半側面角度

沒什麼上圍

※比小角色還要再更細的脖子、手臂、腿。
※透過吮手指的這個姿勢，強化特徵、個性。

● 鎖骨的區別描繪

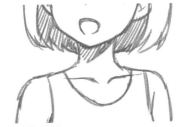

明確的鎖骨
會給人一種意外地很粗的印象。

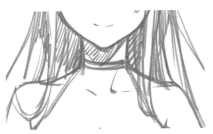

簡略的鎖骨
會反映出體態很良好。

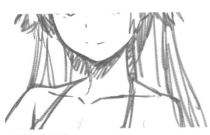

扎實的鎖骨
會給予人一種是苗條系角色的形象。

些微的鎖骨
會給予人一種很幼小的印象。

135

膝上景姿勢

膝上景是一種會大大展現出角色臉部與身體的尺寸。這裡來看看以胸罩與胸部尺寸為主題的區別描繪吧！

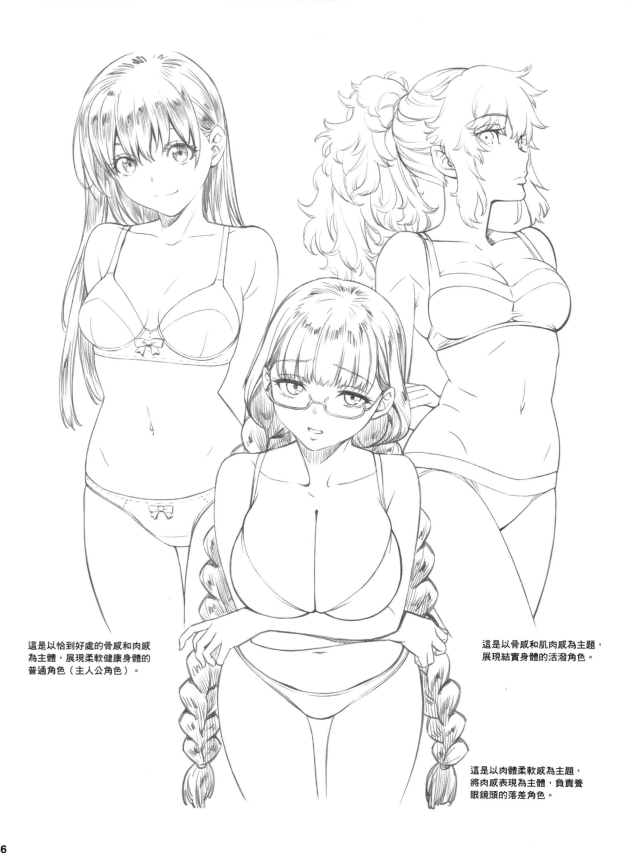

這是以恰到好處的骨感和肉感為主體，展現柔軟健康身體的普通角色（主人公角色）。

這是以骨感和肌肉感為主題，展現結實身體的活潑角色。

這是以肉體柔軟感為主題，將肉感表現為主體，負責養眼鏡頭的落差角色。

● 擔任「普通」形象的角色

姿勢特徵…要呈現出可愛感
・稍微抬起肩膀,呈現出動作感
・稍微有一點低著頭(往上看的目光)
・不經意的身體側彎姿勢(改變肩膀和骨盆的角度)

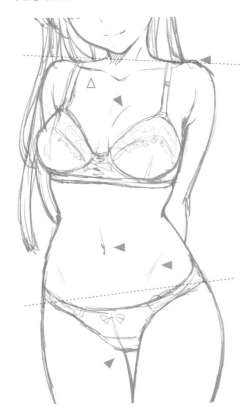

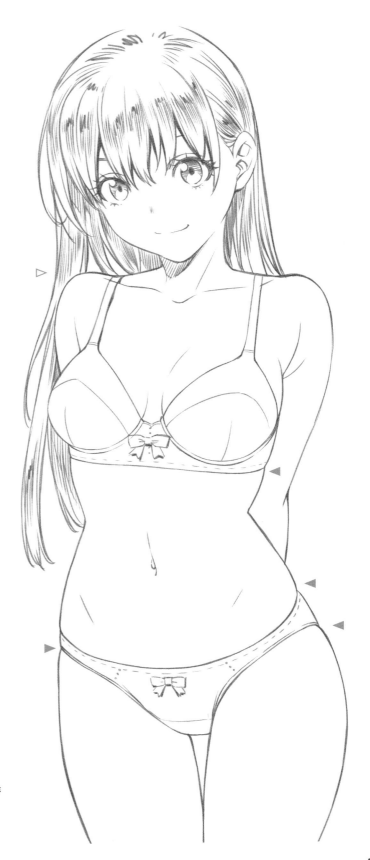

用來展現一具健康的身體。要意識著那種恰到
好處的肉感與恰到好處的骨感。

恰到好處的骨感…△　鎖骨與肩膀
　※鎖骨…線條不要畫得太粗。
　※肩膀…因為雙肩要抬高成有點聳起肩的感覺,所以輪
　　　　廓線要畫成一種很鮮明的感覺。

恰到好處的肉感…▲　側頸肌腱、腋窩、乳房、肚子、陰
　　　　　　　　　　部、內褲周圍
　※乳房…不強調線條。要透過胸罩,呈現出那種自然且
　　　　　柔軟的隆起感。
　※肚子…稍微描繪出一些在肚臍周圍的腹肌(縱向的紋
　　　　　路),並將腹外斜肌描繪上一些,呈現出下腹
　　　　　部周圍的柔軟圓潤感。
　※胸罩與內褲周圍…要呈現出肉體的陷入感。

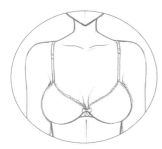

**胸罩所帶來的自然
胸形線條**
要呈現出清純、較含蓄
的那種形象。

● 擔任活潑形象的角色

姿勢的特徵⋯要呈現出活潑的感覺
・將手臂環抱在背後並挺起胸
・將雙肩抬高到可以清楚看到肩膀
・下巴要稍微有點抬起來（往下看的目光）
・一隻腳要伸到前面

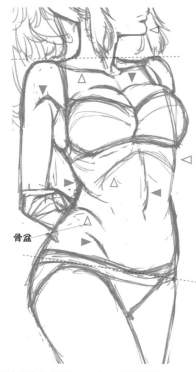

骨盆

要意識著骨感強調堅硬感，將那種運動員風格角色呈現出來。同時透過肩膀周圍跟腰部周圍的線條，強調肌肉發達的身體。

骨頭所帶來的堅硬感⋯△　下巴、鎖骨、肩膀、胸廓、骨盆
※鎖骨⋯要描繪得很鮮明，呈現出扎實感。

肉感⋯▲　腋窩、肩膀周圍、乳房、腰部皺紋、肚子
　※肩膀周圍⋯要將三角肌呈現出來。
　※乳房⋯要透過胸罩收攏上提效果，呈現出分量感。
　※肚子⋯要將肚臍周圍的線條描繪得較長一點，將腹肌呈現出來。畫上腰部皺紋和骨盆的線條，將結實的軀幹與動作呈現出來。腹外斜肌的線條也要畫得很俐落，呈現出比圓潤感更重要的結實感。
　※胸罩與內褲周圍⋯在這裡穿的是一套運動用的內衣褲，因此要透過明確呈現出肉體陷入感，呈現出內衣褲很緊的感覺。

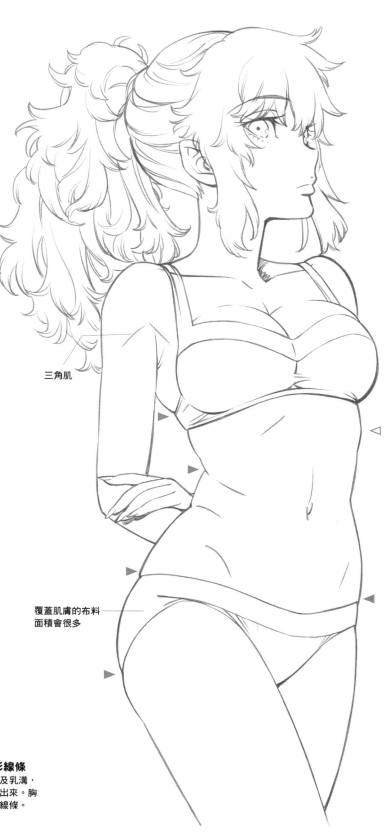

三角肌

覆蓋肌膚的布料
面積會很多

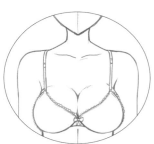

收攏上提的胸形線條
要透過運動型形象及乳溝，將性感的感覺呈現出來。胸形線條會是 Y 字形線條。

● 擔任養眼形象的角色

姿勢的特徵…要將羞恥感與巨乳呈現出來

・將乳房往上抱起來並稍微彎下腰（強調胸口）
・微傾著脖子＋有點低著頭（目光低下地往上看）

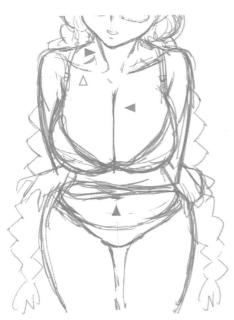

這裡要透過以彰顯胸口（碩大的乳房）為目的的姿勢，以及傾著脖子感覺很不知所措的動作舉止與表情，展現出角色感。肩膀要描繪得小一點，呈現出柔弱感。

骨頭…△　鎖骨
　※鎖骨要描繪得很細，呈現出「是因為姿勢才浮現出來」的感覺。而形成在鎖骨與側頸肌肉連接部分上的凹陷處，會將柔軟的肉感、肌膚感呈現出來。

肉感…▲　側頸肌肉、乳房、肚子（肚臍）、陰部及大腿
　※肚子（肚臍）…因為有彎下身體，所以會是橫長狀。
　※胸罩的邊旁…要呈現出乳房好似就要從胸罩裡跳出來的那種碩大感與柔軟感。
　※陰部…要很鮮明地描繪出那種既圓潤又柔軟的線條。
　※大腿…要畫得略粗點，呈現出肉感。記得要透過內側大腿線條呈現出柔軟感。

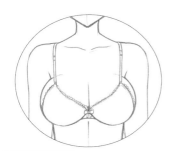

｜字形胸形線條

光是穿著胸罩，左右兩邊的乳房就會緊貼在一起，而形成一個「｜」字形。
會是一種「豐滿的乳房」。

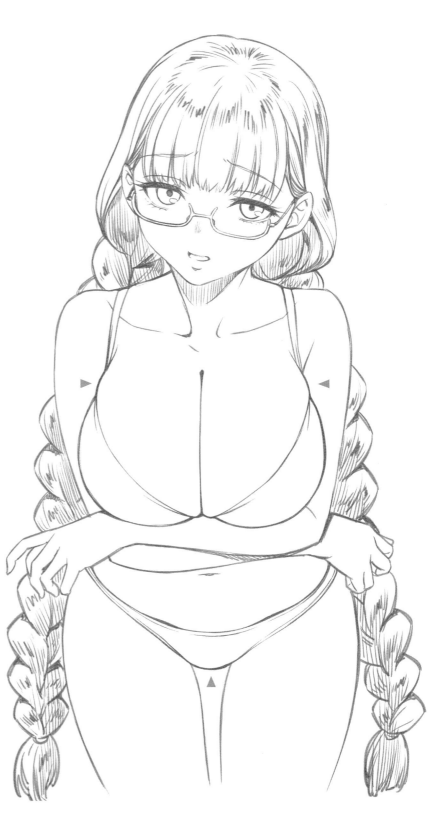

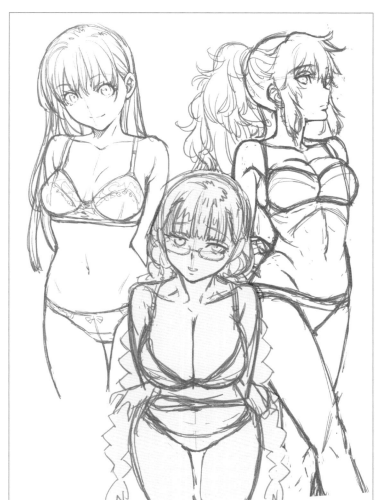

草圖、想像素描

關於整體協調感
…角色差別化的重點

要描繪出每一名角色的區別，就要留意到將 3 名角色同時擺放上去時，可以讓人一眼就看出所有角色的「不同之處」。而這些「不同之處（區別描繪）」的重點如下。

- 姿勢…臉部方向、身體方向、姿勢的不同
- 髮型的不同（髮質也要進行差別化）
- 臉部…眼睛的區別描繪＋表情的不同
- 身體肉感的不同＋內衣褲傾向的不同

姿勢的不同之處

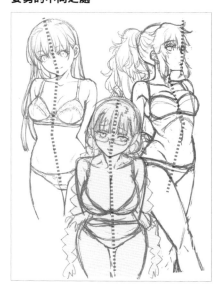

髮質、眼睛的不同之處

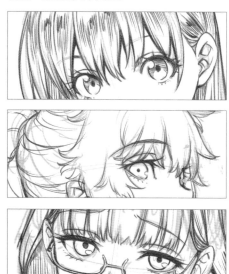

骨頭與肉體／鎖骨與乳房的不同之處

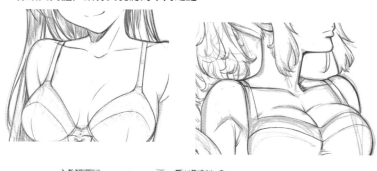

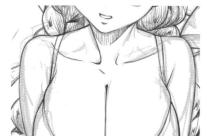

若是同時一次觀看所有角色，每個角色都已經很容易進行區別，那麼即使畫面只有臉部跟身體的其中一部分，仍然還是可以區別分辨出角色的。

臉部的作畫

頭蓋骨、臉部部位、頭髮、嘴巴結構、
設計

真實畫風臉部與動漫角色臉部之間的不同

這裡比較看看真實畫風角色與經過設計的動漫角色,這兩者之間的不同吧!會從頭蓋骨的形體開始就有所差異。

● 活用真實畫風的比例協調感與部位形體描繪的動漫角色

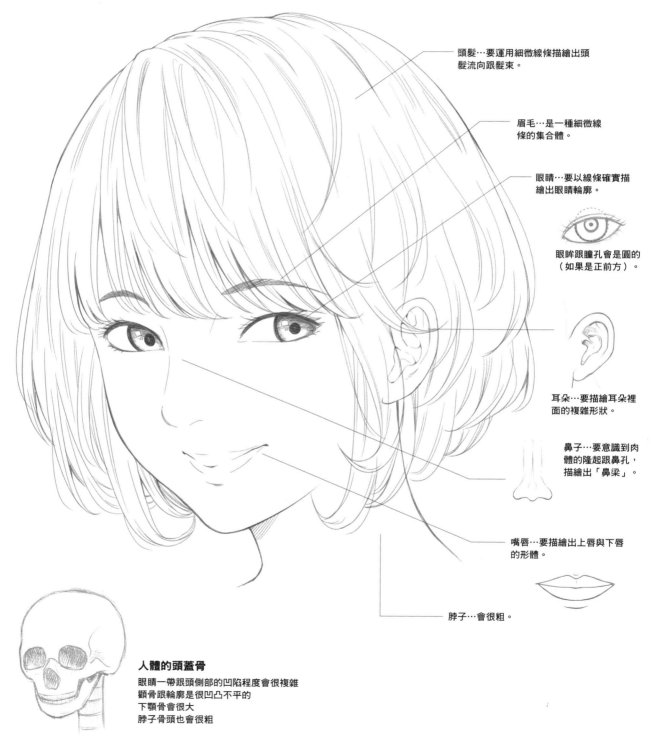

頭髮…要運用細微線條描繪出頭髮流向跟髮束。

眉毛…是一種細微線條的集合體。

眼睛…要以線條確實描繪出眼睛輪廓。

眼眸跟瞳孔會是圓的(如果是正前方)。

耳朵…要描繪耳朵裡面的複雜形狀。

鼻子…要意識到肉體的隆起跟鼻孔,描繪出「鼻梁」。

嘴唇…要描繪出上唇與下唇的形體。

脖子…會很粗。

人體的頭蓋骨
眼睛一帶跟頭側部的凹陷程度會很複雜
顴骨跟輪廓是很凹凸不平的
下顎骨會很大
脖子骨頭也會很粗

● 比例協調感與臉部各部位為動漫遊戲角色風格設計的角色

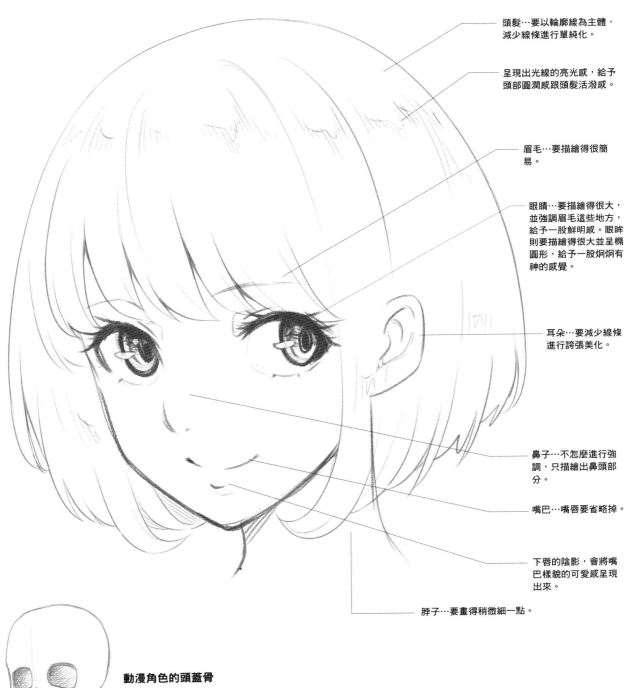

頭髮…要以輪廓線為主體，減少線條進行單純化。

呈現出光線的亮光感，給予頭部圓潤感跟頭髮活潑感。

眉毛…要描繪得很簡易。

眼睛…要描繪得很大，並強調眉毛這些地方，給予一股鮮明感。眼眸則要描繪得很大並呈橢圓形，給予一股炯炯有神的感覺。

耳朵…要減少線條進行誇張美化。

鼻子…不怎麼進行強調，只描繪出鼻頭部分。

嘴巴…嘴唇要省略掉。

下唇的陰影，會將嘴巴樣貌的可愛感呈現出來。

脖子…要畫得稍微細一點。

動漫角色的頭蓋骨
頭側部跟下巴骨頭的接法會單純化
顴骨跟輪廓會很乾淨俐落
眼窩／眼眶（眼睛的洞）會很大，離得稍微有點開。下巴會很小。

試著描繪動漫角色的臉部

臉部各部位的位置要先描繪出「構圖」，再一面摸索一面進行描繪。

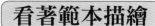

看著範本描繪的步驟，跟在描繪自己的原創角色時是一樣的。先仔細觀看眼睛、鼻子的大小跟頭髮的分量這些細部再描繪，可以令畫功有所進步。

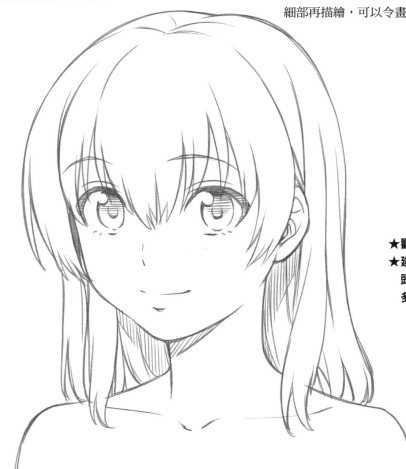

★觀察臉部各部位的位置
★建議也可試著模仿髮量（分量／頭髮輪廓線是在頭部輪廓的外側多遠）、頭髮流向、曲線密度

完成後的範本角色

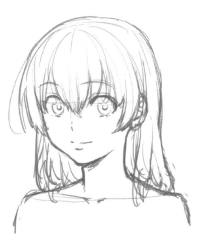

完成前、草稿圖狀態

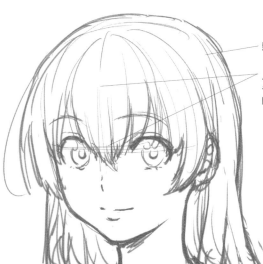

頭部（頭蓋骨）的構圖

用來捕捉顏面，並做為臉部各部位的（眼睛、鼻子跟嘴巴）位置參考基準的十字線

作畫的步驟

● 構圖的作畫

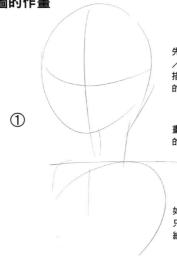

先描繪出一個圓（頭部／頭蓋骨的構圖），再描繪出一個十字（顏面的構圖）。

畫上脖子，並畫上肩膀的參考基準（橫線）。

如果描繪的是胸上景或只有臉部，也要粗略描繪出軀幹的參考基準。

頭髮因為會浮空並離頭蓋骨一段距離，所以要將頭髮的參考基準，描繪在頭部構圖的大一圈之外。

稍微修改一點點臉部中心線的構圖。這裡是讓中心線靠向了外側。

粗略描繪出脖子粗細、肩膀寬度這些部分。

肩膀根部的參考基準。是用來構思軀幹寬度的輔助線。

● 草圖的作畫～完成

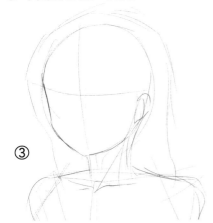

③ 一面觀看範本角色，一面抓出頭部形體、臉部輪廓、頭髮輪廓線、脖子、肩膀線條。

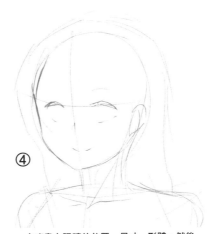

④ 大略畫上眼睛的位置、尺寸、形體，然後描繪鼻子與嘴巴。

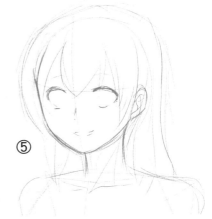

⑤ 一面逐步修整臉部輪廓、脖子、眼睛、鼻子的線條，一面畫上頭髮流向。記得將髮分線位置、髮束的大小跟形體掌握出來。

⑥ 讓眉毛跟頭髮的輪廓線，以及脖子、肩膀這些地方的線條鮮明化起來。這裡要讓局部跟整體的描繪交互進行。

⑦ 修改嘴巴樣貌，並且描繪眼睛、前髮跟頭髮的筆觸後，完成作畫。接著要再繼續刻畫修整線條也是 OK 的。

臉部十字線的用意

在構圖跟草圖描繪上去的頭部十字線，其用意是要用來捕捉臉部方向，以及做為刻畫眼睛鼻子時的「參考基準」。

正面角度

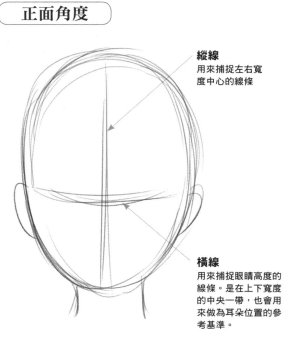

縱線
用來捕捉左右寬度中心的線條

橫線
用來捕捉眼睛高度的線條。是在上下寬度的中央一帶，也會用來做為耳朵位置的參考基準。

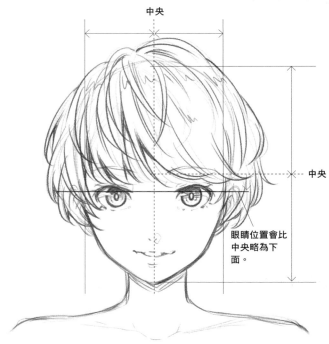

中央

中央

眼睛位置會比中央略為下面。

鼻子、嘴巴、下巴會在一直線上。

● 各部位的比例協調感（位置的基本原則）

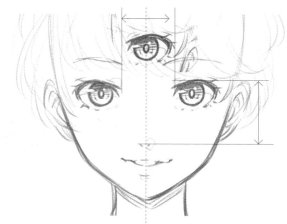

臉部在描繪時，要捕捉出各部位的位置關係，如「眼睛與眼睛之間的距離，大約會相隔一顆眼睛的距離」「從正面所觀看到的耳朵尺寸，要以眼睛與鼻子的距離為基準」。
臉部的十字線，也有著在刻畫臉部各部位時，用來掌握距離感跟位置之參考基準的作用。

補充

「中心線」與「正中線」的不同

在環繞著人體的用語當中，有著「正中線」這麼一個詞彙。
這是一條沿著肌膚畫在人體表面正中央上的線條，因此名如其意，稱之為「正中央的線條」。在武術方面，有時也會用到「錯開正中線來閃開攻擊」這種說法。
而在作畫上所使用的「中心線」，則是指用來捕捉「外觀的正中央」的線條，在現實作畫上，大多數也都是畫在「差不多正中央」上，除了需要「工程製圖」等級的那種絕對「正前方」以外，一般是不用對這個太過於神經質。

正中線　　　　　　　　　中心線

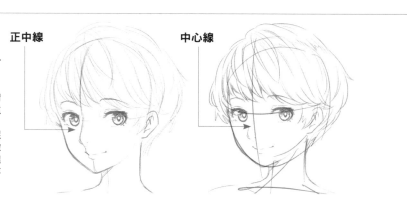

半側面角度

● **縱線的用意** 是用來表示臉部左右方向的面向。

左邊角度

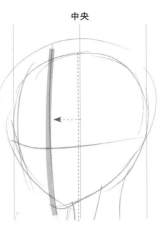

中央

中心線會變成是靠外（左）的。

● **橫線的用意** 橫線是用來表示臉部上下的方向。

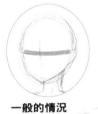

一般的情況

朝下

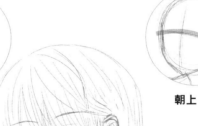

朝上

側面角度

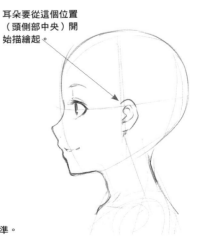

耳朵要從這個位置
（頭側部中央）開
始描繪起。

會用來作為捕捉眼睛跟耳朵位置的參考基準。

147

這裡來看看臉部各部位其位置與形體的變化吧！除了臉部輪廓的變化，眼睛的位置和形體，以及耳朵的形體也會有所改變。

略為接近是正面的一般半側面角度

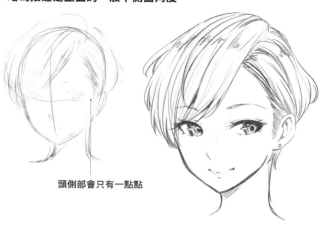

頭側部會只有一點點

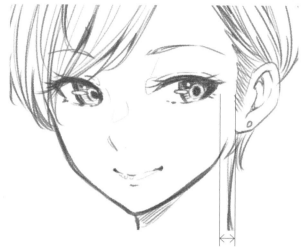

外眼角到鬢毛的距離

半側面角度

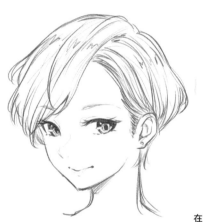

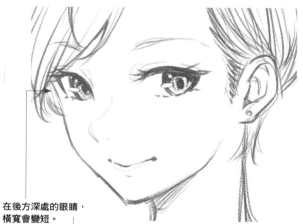

在後方深處的眼睛，
橫寬會變短。

接近是側臉的半側面角度

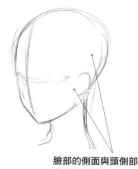

臉部的側面與頭側部
會變得很遼闊。

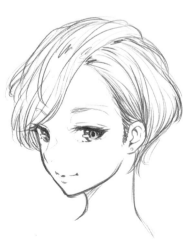

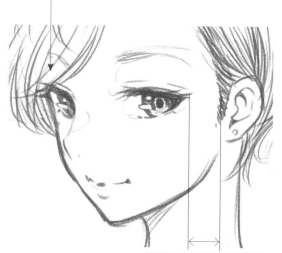

外眼角到鬢毛的距離會變很寬

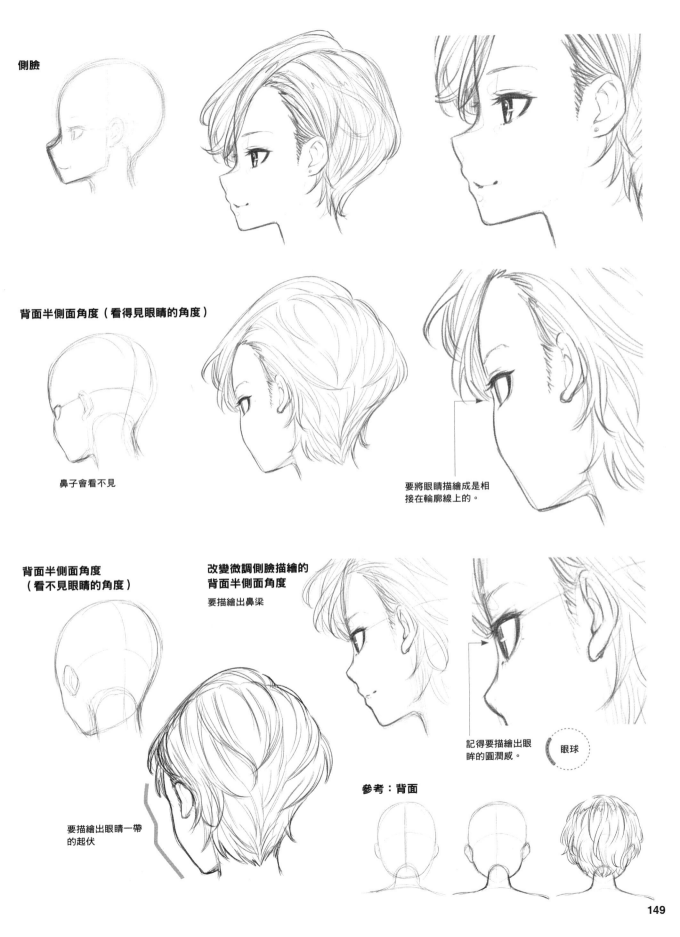

側臉

背面半側面角度（看得見眼睛的角度）

鼻子會看不見

要將眼睛描繪成是相接在輪廓線上的。

**背面半側面角度
（看不見眼睛的角度）**

**改變微調側臉描繪的
背面半側面角度**

要描繪出鼻梁

記得要描繪出眼眸的圓潤感。

眼球

參考：背面

要描繪出眼睛一帶
的起伏

側臉的作畫、輪廓與眼睛的位置

● 輪廓

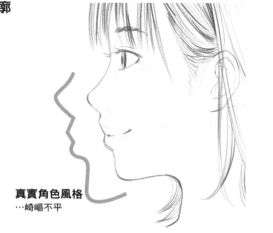

真實角色風格
…崎嶇不平

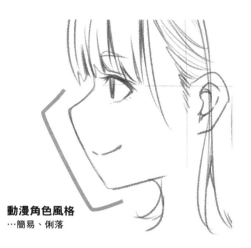

動漫角色風格
…簡易、俐落

經常用在動漫角色側臉上的 3 種類型

崎嶇型
會反映出嘴唇的形體

簡易型
要將輪廓線單純化

混合型
要將真實角色風格的輪廓線反映
在上唇的形體上

● 眼睛的尺寸與位置　　要改變從眉間開始的距離、眼睛的形體跟尺寸。

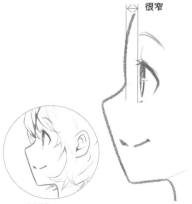

很窄

一般型
眼睛的位置（從眉間開始的距離）會比較窄而
且具有真實角色風格。眼睛縱向距離很大。雖
然很標準，但正面角度的眼眸會顯得略小。

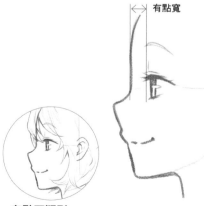

有點寬

有點可疑型
眼睛的位置離眉間稍微有點距離，眼睛形
體則會是橫長狀。那種眼睛外眼角很細長的
設定，跟那種有些可疑的氣氛會獲得強調。

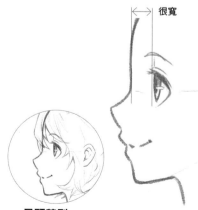

很寬

呆頭鵝型
要在一個離眉間有一段距離的位置，配置
上呈縱向且略為大顆的眼睛。如此一來就
會出現一股悠哉角色的氣氛。

接近是側面的半側面角度作畫

這是一種後方眼睛，會離鼻梁只有一點點距離的半側面角度。雖然臉部的立體感會呈現出來，但眼睛位置與大小的比例協調感會很難掌握，因此一開始記得要反覆進行練習，如描圖或看著東西描繪，學習其比例協調感。

半側面角度臉部型

會很接近是一般半側面角度時的輪廓線。

一般的半側面角度

側臉型

會很接近是側臉的輪廓線。

側臉

作畫重點

描繪時記得要將中心線整個往外側靠攏。

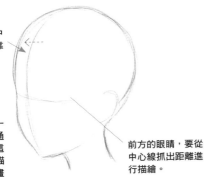

不管哪一種類型，一開始的構圖都是共通的。側臉型，要從這裡將鼻梁、輪廓線描繪成草圖，然後再畫上眼睛。

前方的眼睛，要從中心線抓出距離進行描繪。

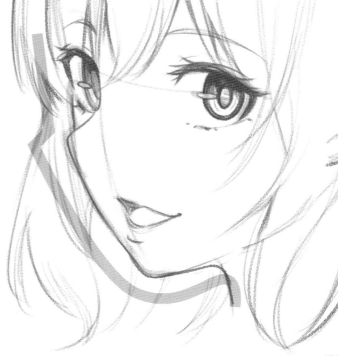

151

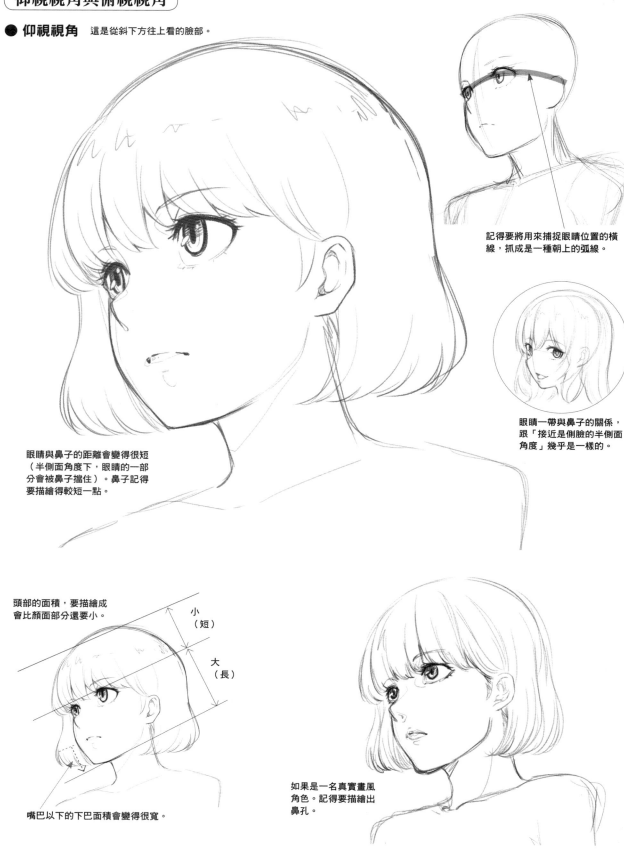

仰視視角與俯視視角

● **仰視視角**　這是從斜下方往上看的臉部。

記得要將用來捕捉眼睛位置的橫線，抓成是一種朝上的弧線。

眼睛一帶與鼻子的關係，跟「接近是側臉的半側面角度」幾乎是一樣的。

眼睛與鼻子的距離會變得很短（半側面角度下，眼睛的一部分會被鼻子擋住）。鼻子記得要描繪得較短一點。

頭部的面積，要描繪成會比顏面部分還要小。

小（短）

大（長）

嘴巴以下的下巴面積會變得很寬。

如果是一名真實畫風角色。記得要描繪出鼻孔。

頭頂部也要以十字構圖捕捉出來。

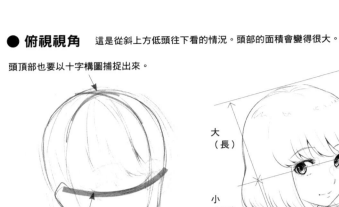

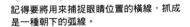

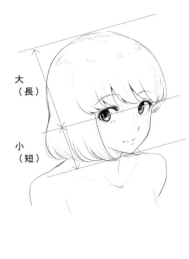

大
（長）

小
（短）

記得要將用來捕捉眼睛位置的橫線，抓成
是一種朝下的弧線。

要以放射狀的曲線，呈現頭
頂部的髮旋。

如果是一名真實畫風角色

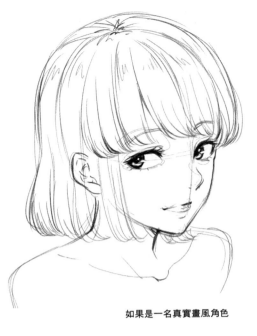

臉部的比例協調感，跟一般
半側面角度幾乎是一樣的。
但要稍微縮短臉部的縱向寬
度，將頭部描繪得很大。

記得要加大頭髮的
部分

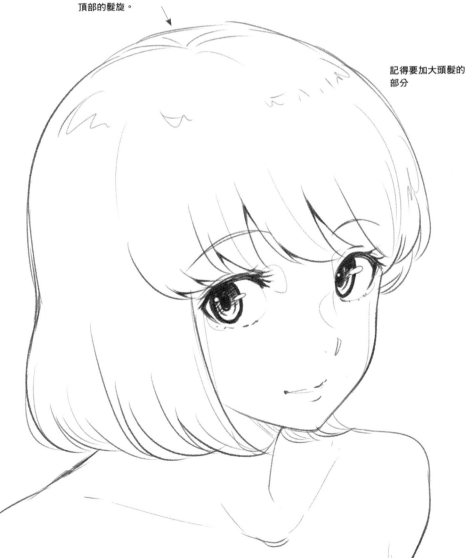

臉部的各個部位

這裡就從一個真實畫風角色，看看臉部各部位的基本形體和嘴巴的構造吧！

臉部部位的基本形狀與名稱

臉部的部分，在動漫角色的作畫，都會單純化，或經過各式各樣的設計。

● 從骨骼上捕捉出來的特徵

眉毛⋯會位於眼窩（眼框、眼睛的凹陷處）上面。

耳朵會超出到臉部之外

嘴巴會位於上下牙齒之間這一帶。

鼻子靠近眼睛一帶的部分，會稍微隆起來。

● 耳朵

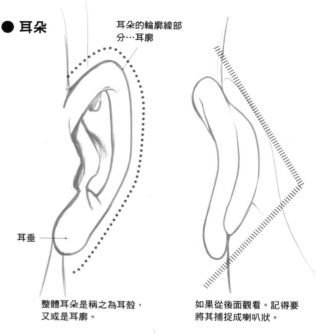

耳朵的輪廓線部分⋯耳廓

耳垂

整體耳朵是稱之為耳殼，又或是耳廓。

如果從後面觀看。記得要將其捕捉成喇叭狀。

如果從正側面觀看

● 鼻子

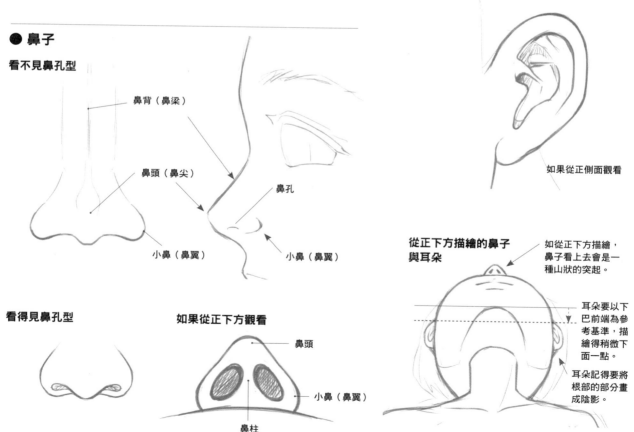

看不見鼻孔型

鼻背（鼻梁）

鼻頭（鼻尖）

小鼻（鼻翼）

鼻孔

小鼻（鼻翼）

看得見鼻孔型

如果從正下方觀看

鼻頭

小鼻（鼻翼）

鼻柱

從正下方描繪的鼻子與耳朵

如從正下方描繪，鼻子看上去會是一種山狀的突起。

耳朵要以下巴前端為參考基準，描繪得稍微下面一點。

耳朵記得要將根部的部分畫成陰影。

● 眼睛

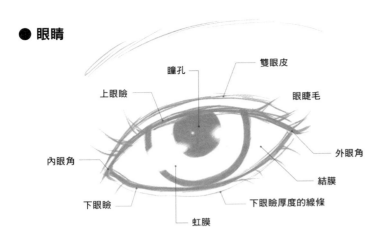

雙眼皮
瞳孔
上眼瞼
眼睫毛
內眼角
外眼角
結膜
下眼瞼
下眼瞼厚度的線條
虹膜

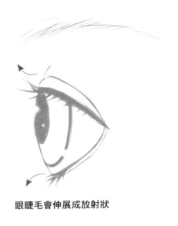

眼睫毛會伸展成放射狀

眼球

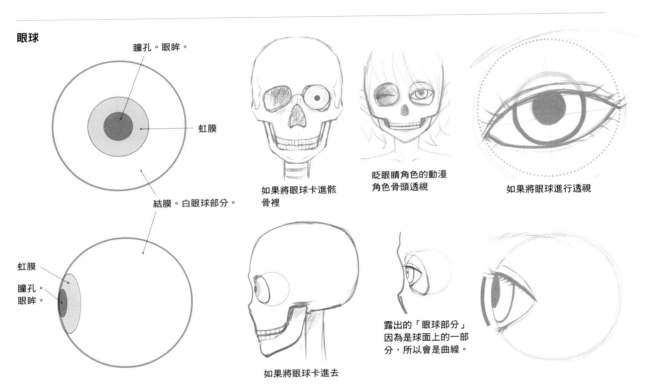

瞳孔。眼眸。
虹膜
結膜。白眼球部分。
虹膜
瞳孔。
眼眸。

如果將眼球卡進骸骨裡

眨眼睛角色的動漫角色骨頭透視

如果將眼球進行透視

如果將眼球卡進去

露出的「眼球部分」因為是球面上的一部分，所以會是曲線。

● 嘴巴

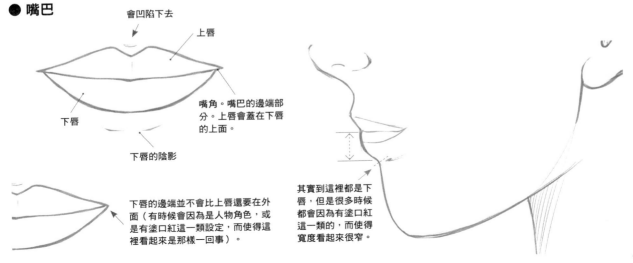

會凹陷下去
上唇
下唇
下唇的陰影

嘴角。嘴巴的邊端部分。上唇會蓋在下唇的上面。

下唇的邊端並不會比上唇還要在外面（有時候會因為是人物角色，或是有塗口紅這一類設定，而使得這裡看起來是那樣一回事）。

其實到這裡都是下唇，但是很多時候都會因為有塗口紅這一類的，而使得寬度看起來很窄。

嘴巴與下巴的結構

正面角度

在動漫角色的作畫，會有很多眼睛尺寸的設計跟嘴巴演技呈現的誇張美化，因此頭蓋骨的狀態幾乎不會列入考慮。但是，要描繪牙齒跟嘴巴內部時，若是有先理解清楚嘴巴結構，作畫上會很有幫助。

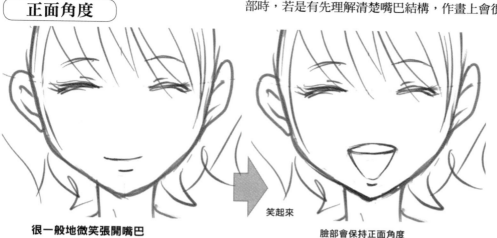

很一般地微笑張開嘴巴

笑起來

臉部會保持正面角度

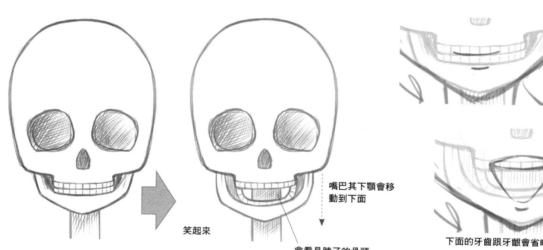

笑起來

嘴巴其下顎會移動到下面

會看見脖子的骨頭

動漫角色骨頭透視圖

下面的牙齒跟牙齦會省略掉

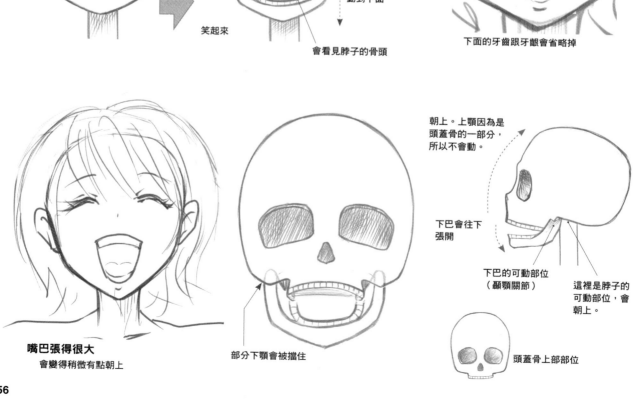

嘴巴張得很大
會變得稍微有點朝上

部分下顎會被擋住

朝上。上顎因為是頭蓋骨的一部分，所以不會動。

下巴會往下張開

下巴的可動部位（顳顎關節）

這裡是脖子的可動部位，會朝上。

頭蓋骨上部部位

側面角度

● 如果是真實畫風輪廓

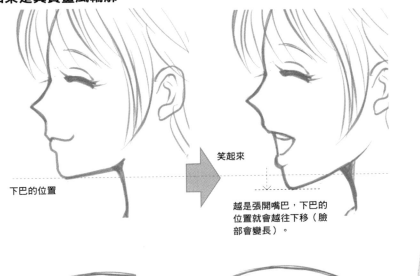

下巴的位置

笑起來

越是張開嘴巴，下巴的位置就會越往下移（臉部會變長）。

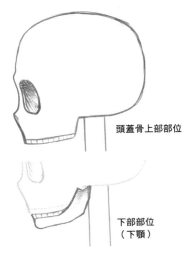

頭蓋骨上部部位

下部部位（下顎）

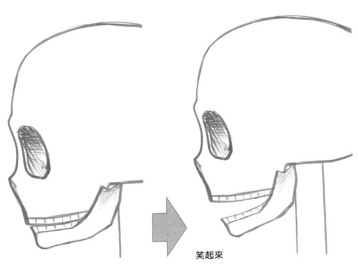

笑起來

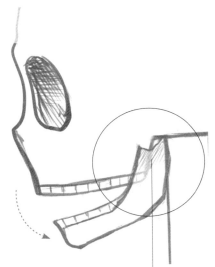

可動部位（顳顎關節）

● 如果是動漫角色

如果是一名誇張美化很強烈的動漫角色，那即使張開嘴巴，鼻子以下的輪廓大多還是會一樣，不會有變化。

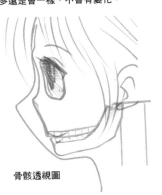

鼻子以下的輪廓

骨骼透視圖

即使張開嘴巴也不會有變化

如果不描繪出牙齒，或對這方面不是很講究時，就不太需要意識著骨骼。

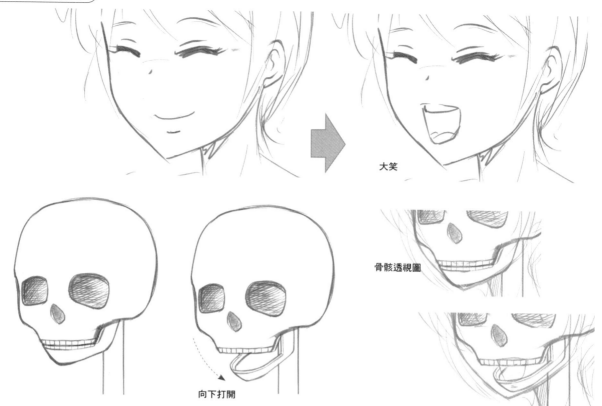

大笑

骨骸透視圖

向下打開

如果臉部輪廓沒有改變，頭蓋骨就會有所變形、伸縮。

參考：誇張美化很強烈的「動漫角色」頭蓋骨

這是從動漫角色設計頭蓋骨的情況。來看一看前牙和下巴吧！

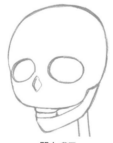

張開嘴巴　　　　閉上嘴巴

若是照正常情況，思索一名臉部很可愛的動漫角色其頭蓋骨模樣，那麼根據該名角色的設計跟表現，有時下顎跟牙齒的部分會非常得小。
不過，若是這名角色在動畫跟漫畫這一類的作品當中被雷打到或變成了殭屍，那大致上是都會描繪成一個普通的頭蓋骨。
在這裡，是試著從露出來的牙齒，描繪出假想中的頭蓋骨。結果是一種幾乎是像松鼠一樣的前牙。

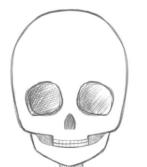

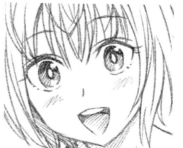

骨骸透視圖

參考：動漫角色頭蓋骨

記得不要被真實的人體骨骼給侷限，要以可愛為優先進行描繪。

關於牙齒

正常閉起來的
嘴巴。

如果將牙齒進
行透視。

從這裡之後是後牙（大臼
齒。5 顆）

犬牙

前牙（門牙）

如果只畫出上半部分。牙
齒只有 8 種。

8
7
6
5
4
3 2 1

會從中央呈左右對稱

※嚴密來說，下排的牙
齒整體都會比較小顆。

只有犬牙，其前端會是尖
牙狀的。

開口笑露出牙齒時，其露出範圍
的參考基準。

如果描繪出嘴唇與牙齒。

下排牙齒會被下唇擋住。

正面　開口笑的嘴巴

1 1
2 2
3 3
4 4
5 5

6

7

第八顆…智齒

從上面觀看的上顎

齒列描繪時，要捕捉出沿著
上顎與下顎的曲線。

牙齒的表現

省略掉牙齒與嘴巴的表現。

如果將犬牙尖牙化。犬牙的位置意外
地會離前牙很近。

常見的尖牙表現。似乎大多都會描
繪成稍微比犬牙還要在外側。

頭髮的作畫

要進行區別描繪，好呈現出角色的個性，或是讓人能夠辨別出角色時，頭髮的作畫是很重要的。這裡來看看以頭部圓潤度為基礎的各式各樣作畫吧！

頭髮的作畫，要以頭部（頭蓋骨）的圓潤感為基礎。

頭部與頭髮的關係

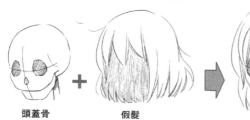

頭蓋骨　　　　　假髮

這是在骨骸上戴上假髮的樣貌。頭蓋骨與假髮之間的距離，會出現髮質跟髮量上的不同。

● 髮量會令頭部大小看上去有所改變

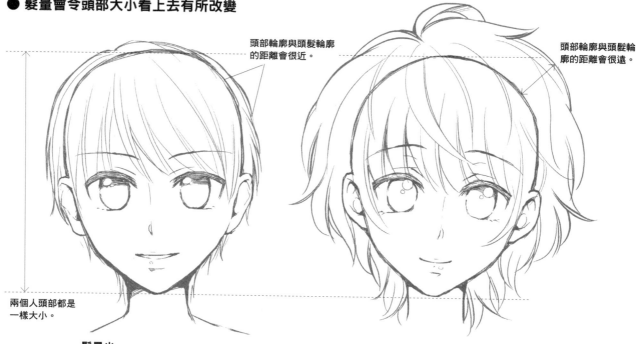

頭部輪廓與頭髮輪廓的距離會很近。

頭部輪廓與頭髮輪廓的距離會很遠。

兩個人頭部都是一樣大小。

髮量少
整體頭部是一種很接近骨骼狀態的尺寸。

髮量多
整體頭部會變大。

頭髮分量魔術
兩邊都一樣是 7 頭身

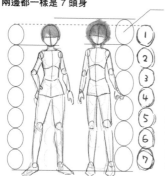

將頭髮部分都包含在內捕捉成「頭部大小」的圈圈。

即使是同樣身高的 7 頭身角色，髮量比較多的角色，頭部看上去就會很大，因此看上去會是 6 頭身。身高差異也就會隨之出現。

作畫步驟的重點
例）髮量少的類型

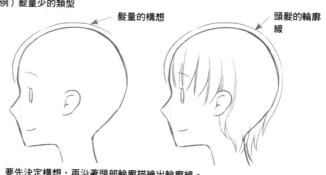

髮量的構想

頭髮的輪廓線

要先決定構想，再沿著頭部輪廓描繪出輪廓線。

作畫的重點　頭髮重要的是外形輪廓與曲線。

● 一目瞭然的外形輪廓

要描繪髮型時，記得一開始要先決定外形輪廓。這會令角色的個性及形象明確化起來。

頭部的形體。外形輪廓很圓。

雙馬尾型

單馬尾型

姬髮型

鋸齒型

● 頭髮要以曲線描繪

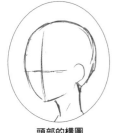

頭部的構圖

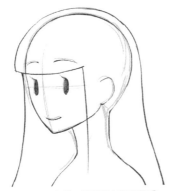

這是很簡易的直髮，雖然帶有著直線感，但使用的是和緩的曲線。

頭部很圓的短髮

頭髮有外翹的短髮

● 記得要意識著頭側部與髮旋

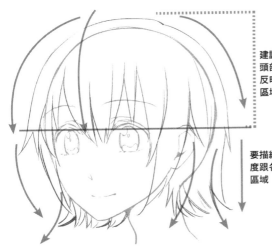

建議可以將頭部圓潤感反映出來的區域

要描繪成各種長度跟各種方向的區域

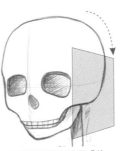

頭側部是帶有平面感的

頭髮幾乎會筆直地往下

如果是擴散到外面

頭頂

如果從上面觀看

通常而言，髮旋（頭髮流向的中心）是位在頭頂部的，要帶著一種頭髮會流向四方的形象描繪。

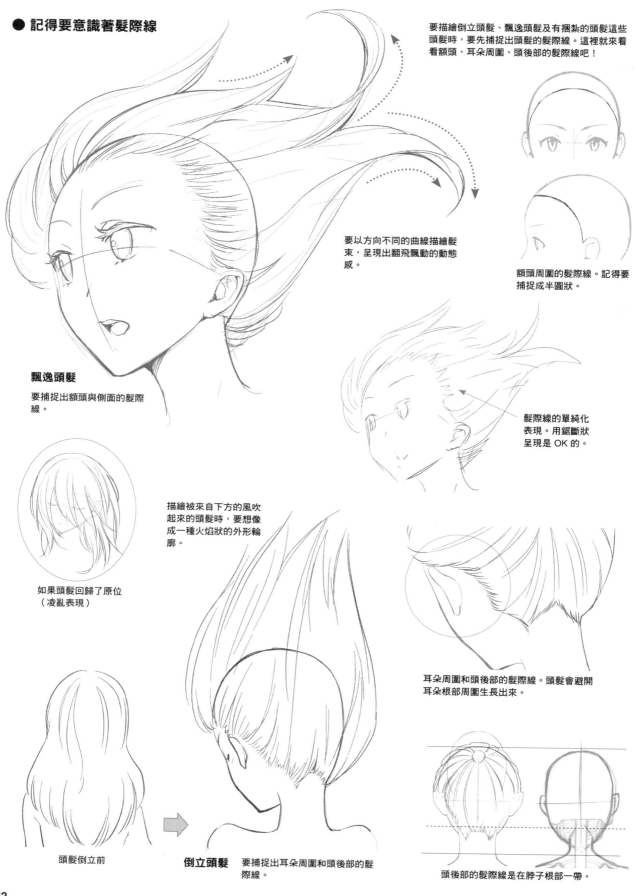

● 記得要意識著髮際線

要描繪倒立頭髮、飄逸頭髮及有捆紮的頭髮這些頭髮時，要先捕捉出頭髮的髮際線。這裡就來看看額頭、耳朵周圍、頭後部的髮際線吧！

要以方向不同的曲線描繪髮束，呈現出翻飛飄動的動態感。

額頭周圍的髮際線。記得要捕捉成半圓狀。

飄逸頭髮

要捕捉出額頭與側面的髮際線。

髮際線的單純化表現。用鋸斷狀呈現是 OK 的。

如果頭髮回歸了原位（凌亂表現）

描繪被來自下方的風吹起來的頭髮時，要想像成一種火焰狀的外形輪廓。

耳朵周圍和頭後部的髮際線。頭髮會避開耳朵根部周圍生長出來。

頭髮倒立前

倒立頭髮 要捕捉出耳朵周圍和頭後部的髮際線。

頭後部的髮際線是在脖子根部一帶。

髮型的作畫

輪廓線基本上是一種沿著頭部圓弧度的曲線。這裡就以短髮及有捆紮的頭髮為主體，掌握各式各樣頭髮的作畫訣竅吧！

代表性的頭髮表現

● **誇張美化、簡易型** …描繪出輪廓線的頭髮

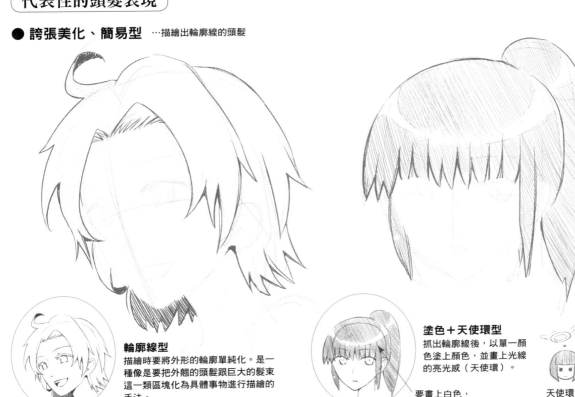

輪廓線型
描繪時要將外形的輪廓單純化。是一種像是要把外翹的頭髮跟巨大的髮束這一類區塊化為具體事物進行描繪的手法。

塗色＋天使環型
抓出輪廓線後，以單一顏色塗上顏色，並畫上光線的亮光感（天使環）。

要畫上白色，呈橢圓狀。

天使環
（Angel Ring）

● **真實畫風型** …意識著頭髮流向跟重疊處描繪的頭髮

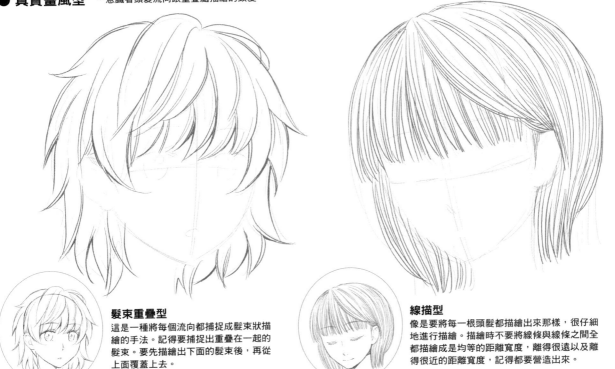

髮束重疊型
這是一種將每個流向都捕捉成髮束狀描繪的手法。記得要捕捉出重疊在一起的髮束。要先描繪出下面的髮束後，再從上面覆蓋上去。

線描型
像是要將每一根頭髮都描繪出來那樣，很仔細地進行描繪。描繪時不要將線條與線條之間全都描繪成是均等的距離寬度，離得很遠以及離得很近的距離寬度，記得都要營造出來。

代表性的有捆紮的頭髮

「頭部的圓弧度」以及捆綁所營造出來的「髮束」，這兩者將會是作畫的基本所在。透過髮質、髮束的分量，以及在固定器具上使用緞帶等表現手法，就能夠呈現出各種各樣不同的外形輪廓（設計）。

● **單馬尾**　這是打造 1 個打結處，特徵為一撮大髮束（馬尾）的一種髮型。能夠展現出活潑感、知性感跟成熟感。

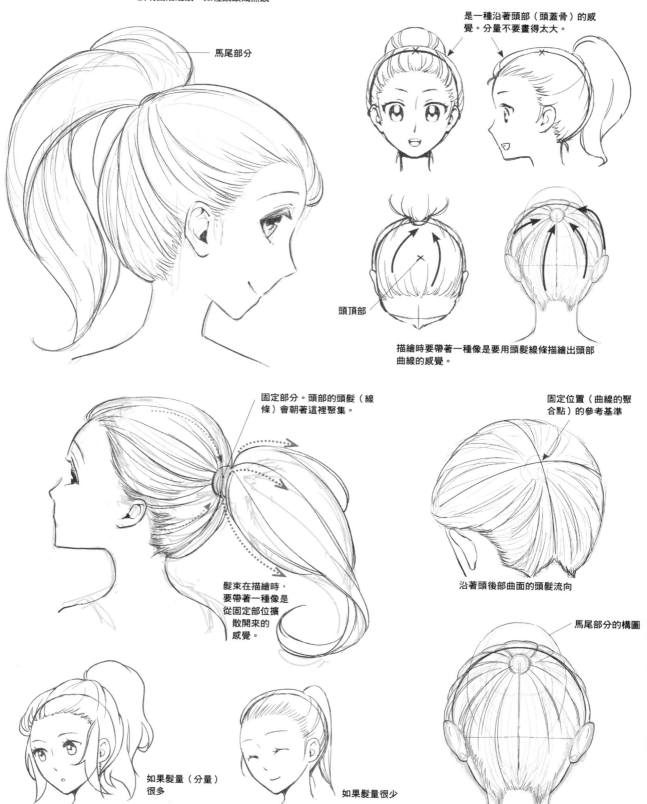

馬尾部分

是一種沿著頭部（頭蓋骨）的感覺。分量不要畫得太大。

頭頂部

描繪時要帶著一種像是要用頭髮線條描繪出頭部曲線的感覺。

固定部分。頭部的頭髮（線條）會朝著這裡聚集。

固定位置（曲線的聚合點）的參考基準

髮束在描繪時，要帶著一種像是從固定部位擴散開來的感覺。

沿著頭後部曲面的頭髮流向

馬尾部分的構圖

如果髮量（分量）很多

如果髮量很少

● 雙馬尾

其特徵在於，捆綁處有 2 處，髮束（馬尾）則有 2 撮。就角色層面而言，展現活潑感跟可愛感的效果會很巨大。

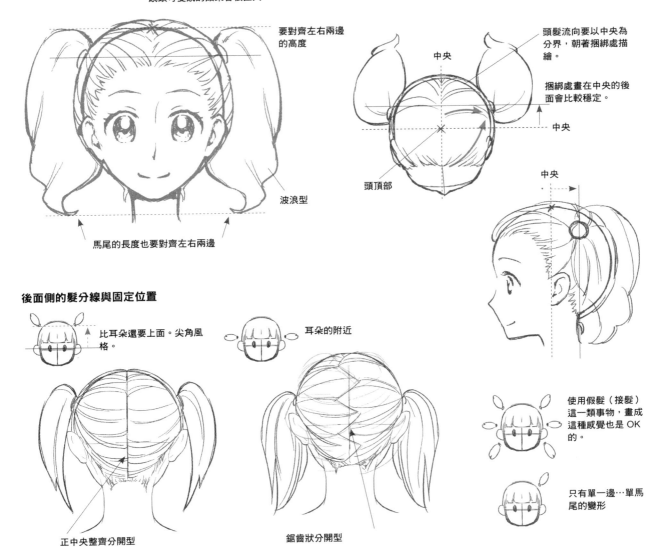

要對齊左右兩邊的高度

波浪型

馬尾的長度也要對齊左右兩邊

頭髮流向要以中央為分界，朝著捆綁處描繪。

中央

捆綁處畫在中央的後面會比較穩定。

中央

頭頂部

中央

後面側的髮分線與固定位置

比耳朵還要上面。尖角風格。

耳朵的附近

使用假髮（接髮）這一類事物，畫成這種感覺也是 OK 的。

只有單一邊…單馬尾的變形

正中央整齊分開型

鋸齒狀分開型

若是畫在比耳朵還要下面，就會形成「雙辮子髮型」。

耳垂

差不多下巴的位置

三股辮（寬鬆三股辮）型

代表性的髮際線形狀

正面為和緩的曲線，並將鬢毛一帶捕捉成鋸齒狀的類型

將髮際線捕捉成和緩的半圓狀，鬢毛周圍也簡單捕捉出來的類型

透過髮質（波浪狀、直線型等）、長度、固定位置、固定器具的裝飾品（緞帶大、小）等搭配組合，形象就會變得很多采多姿。

● **有梳理的頭髮** 主題、特徵…以柔韌的線條呈現出優雅氣質

真實畫風

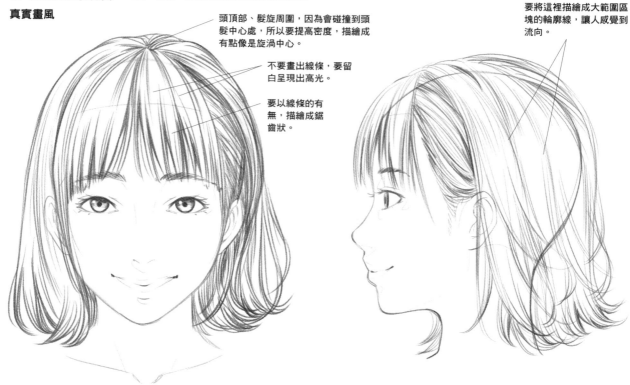

頭頂部、髮旋周圍，因為會碰撞到頭髮中心處，所以要提高密度，描繪成有點像是旋渦中心。

不要畫出線條，要留白呈現出高光。

要以線條的有無，描繪成鋸齒狀。

要將這裡描繪成大範圍區塊的輪廓線，讓人感覺到流向。

動漫畫風 要帶著一種是在捕捉大範圍「流向輪廓線」的感覺，描繪出頭髮。

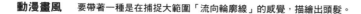

以筆觸描繪出因為「天使環」而變白的部分，給予那種「天使環」的效果（要將頭部的圓潤感呈現出來）。

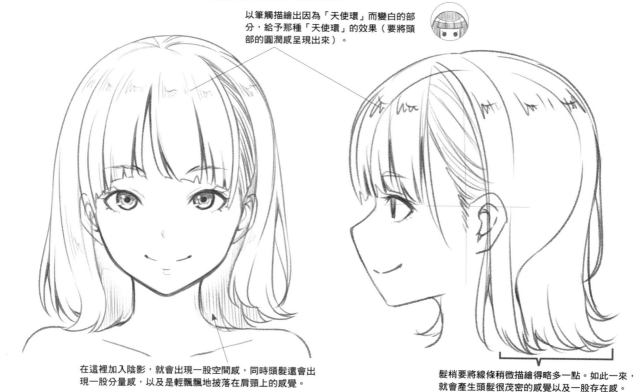

在這裡加入陰影，就會出現一股空間感，同時頭髮還會出現一股分量感，以及是輕飄飄地披落在肩頸上的感覺。

髮梢要將線條稍微描繪得略多一點。如此一來，就會產生頭髮很茂密的感覺以及一股存在感。

● **有捆紮的頭髮**　主題、特徵…呈現出稍微有點華麗的氛圍

真實畫風

前髮部分

分量感部分

這是將頭髮捆紮成一個又圓又鬆弛的包子模樣。

髮梢要畫成波浪狀。使用波浪線。

前髮區域

捆紮在後面的區域

固定部分

真實畫風

動漫畫風

動漫畫風

這個範圍圖因為想要展現出分量感，所以是將線條密度描繪得很寬鬆。

要塗上黑黑的陰影，給予一股立體感。

提高線條密度，以便呈現出完美沿著頭皮的那種感覺。如此一來，那種有捆紮的頭髮感覺會獲得強調。

線條的密度…線條與線條的距離。提高密度…就是要描繪很細膩很靠近。

試著描繪各種臉部

著重於眼睛與髮型的作畫

這裡讓眼睛大小跟形體在進行區別描繪時，帶有髮型變化吧！

● 大眼睛與小眼睛

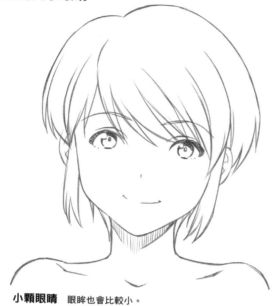

小顆眼睛 眼眸也會比較小。

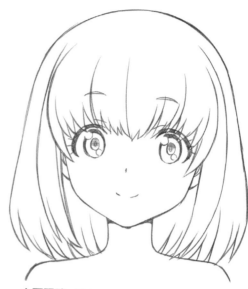

大顆眼睛 眼眸也會比較大。

區別描繪重點

構圖、臉部傾斜程度是一樣的。

具有分量的頭髮

透過聳肩強調骨骼的肩膀周圍（脖子也會比較粗）。

外形輪廓的不同之處

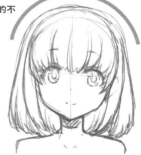

分量較少的頭髮

斜肩的那種俐落肩膀外形輪廓（脖子會比較細）。

● 反映性格的眼睛

要透過眼睛（眼瞼）的輪廓線、眼眸的色調、眼眸的大小，呈現出不同之處。

明亮的眼睛

有些不安、驚訝的眼睛

微瞇眼睛

● **普通眼睛、眼角下垂、眼角上揚**

這是代表性眼睛形體的「3 種基本樣式」。透過將眼睛進行區別描繪，即使髮型是一樣的，角色的氣氛感覺仍會有所改變。

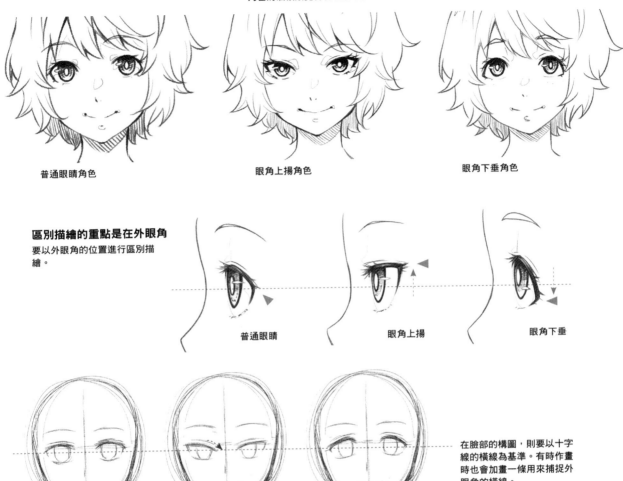

普通眼睛角色　　　　　　　　　　眼角上揚角色　　　　　　　　　　眼角下垂角色

區別描繪的重點是在外眼角
要以外眼角的位置進行區別描繪。

普通眼睛　　　　　　　　　　眼角上揚　　　　　　　　　　眼角下垂

在臉部的構圖，則要以十字線的橫線為基準。有時作畫時也會加畫一條用來捕捉外眼角的橫線。

普通眼睛　　　　眼角上揚，將內眼角畫成有點下移也會很有效。　　　　眼角下垂

★ **試著將眼睛的印象反映到髮型上**

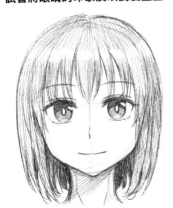

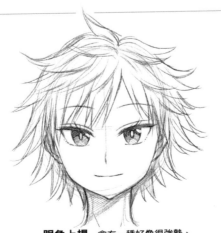

普通眼睛…會有一種沒有怪癖「很正直」的印象。髮型是那種並沒有太過講究，感覺只是儀容很整齊的髮型。

眼角上揚…會有一種好像很強勢、很外向的印象。髮型也是有朝外形象的刺刺頭。

眼角下垂…會有一種好像很老實、很內向的印象。髮型是有擋到眉毛的直髮妹妹頭。

169

有意識到性格進行描繪的動漫角色

心裡要意識到這是一名怎樣子的角色，並讓其形象明確化，決定出眼睛形體及髮型。

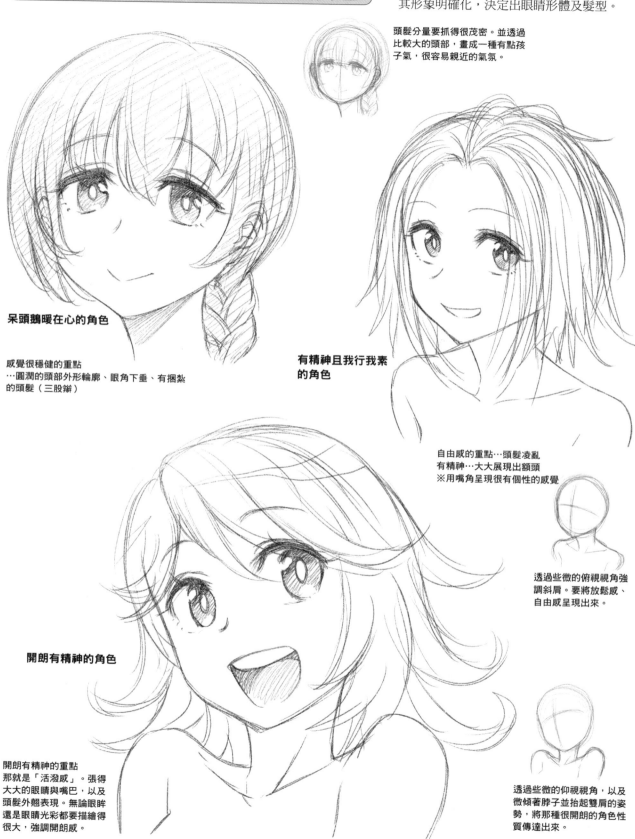

頭髮分量要抓得很茂密。並透過比較大的頭部，畫成一種有點孩子氣，很容易親近的氣氛。

呆頭鵝暖在心的角色

感覺很穩健的重點
…圓潤的頭部外形輪廓、眼角下垂、有捆紮的頭髮（三股辮）

有精神且我行我素的角色

自由感的重點…頭髮凌亂
有精神…大大展現出額頭
※用嘴角呈現很有個性的感覺

透過些微的俯視視角強調斜肩。要將放鬆感、自由感呈現出來。

開朗有精神的角色

開朗有精神的重點
那就是「活潑感」。張得大大的眼睛與嘴巴，以及頭髮外翹表現。無論眼眸還是眼睛光彩都要描繪得很大，強調開朗感。

透過些微的仰視視角，以及微傾著脖子並抬起雙肩的姿勢，將那種很開朗的角色性質傳達出來。

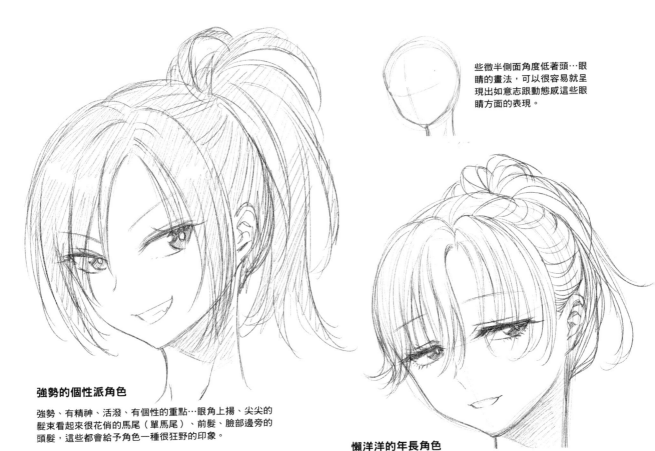

些微半側面角度低著頭…眼睛的畫法，可以很容易就呈現出如意志跟動態感這些眼睛方面的表現。

強勢的個性派角色

強勢、有精神、活潑、有個性的重點…眼角上揚、尖尖的髮束看起來很花俏的馬尾（單馬尾）、前髮、臉部邊旁的頭髮，這些都會給予角色一種很狂野的印象。

懶洋洋的年長角色

懶洋洋感…長長的眼睫毛、低垂的眼睛、嬌小的嘴巴、蓋在眼睛上的頭髮既柔且細，給人一股很纖細的印象。捆紮起來的頭髮，也要讓些許髮絲蹦出來，畫成一種好像有點邋遢的氣氛，把那股「從容」呈現出來。

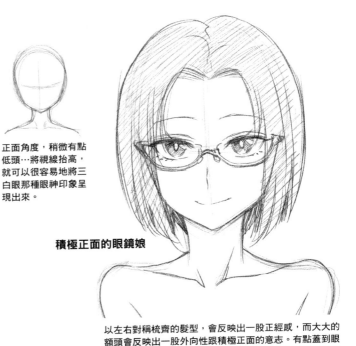

正面角度，稍微有點低頭…將視線抬高，就可以很容易地將三白眼那種眼神印象呈現出來。

安靜且具有神秘感的角色

神秘感…透過不在眼眸之中畫上明亮光彩，給予角色一種不可思議的情調。雖然光是一頭長直髮，就具有神秘感的效果了，但再加上外翹的頭髮，就可以給予角色一種「並不只是很安靜而已」的自我主張。此外，蓋在臉部中央以及眉間上的前髮，也會將角色獨特性的強烈程度呈現出來。

積極正面的眼鏡娘

以左右對稱梳齊的髮型，會反映出一股正經感，而大大的額頭反映出一股外向性跟積極正面的意志。有點蓋到眼睛的前髮，則會在讓人感覺到其強烈獨特性的同時，還加強角色的個性。

著重於比例協調感的作畫

這裡要描繪「下眼瞼位置」與「嘴巴位置」距離不同的角色。這可以運用在成年人與小孩子的區別描繪上，也可以運用在「看起來不像是同年齡的同學」這一類情況上。

比例協調感的區別描繪 1
● 著重於眼睛與鼻子的形體以及尺寸和距離

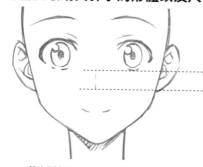

基本型角色。不太會強調鼻梁。

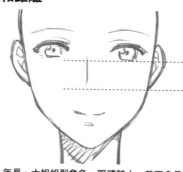

年長、大姐姐型角色。眼睛較小，差不多是基本型角色的一半左右。若是描繪出鼻梁跟鼻子形體，就會變成一名像是成年人的角色。

小孩子、妹妹型角色。眼睛要加大到成年人型角色的 3 倍左右。而鼻子就幾乎只是個「點」了。

比例協調感的區別描繪 2
● 著重於下眼瞼與嘴巴的距離

無論是哪種類型，耳朵都要配合眼睛高度來描繪。

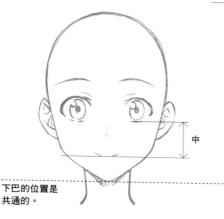

下巴的位置是共通的。

基本型角色
※鼻子下緣到嘴巴有一段距離，而嘴巴到下巴的距離也比較保守。

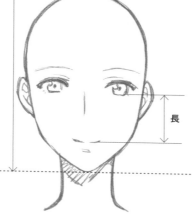

成年人、大姐姐角色
眼睛與嘴巴的距離要抓得很長。此外，描繪肩膀寬度時要配合臉部尺寸，要先預想到這一點，再將脖子的粗細跟長度描繪出來。

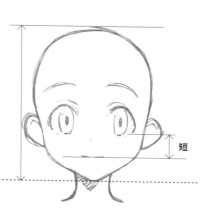

小孩子、妹妹角色
眼睛與嘴巴的距離要縮短。

比例協調感的區別描繪 3
● 著重於下眼瞼與鼻尖的距離

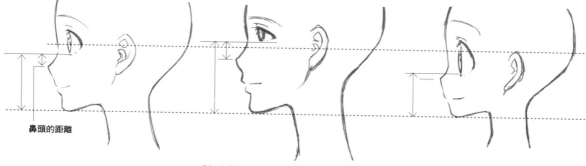

鼻頭的距離

成年人角色無論是眼睛下緣到鼻尖的距離，還是到下巴的距離都會很長，要意識到會是一張長臉。

小孩子角色，其鼻頭會在眼睛的下緣不遠處。此外，眼睛下緣到下巴的距離記得也要描繪得很短。

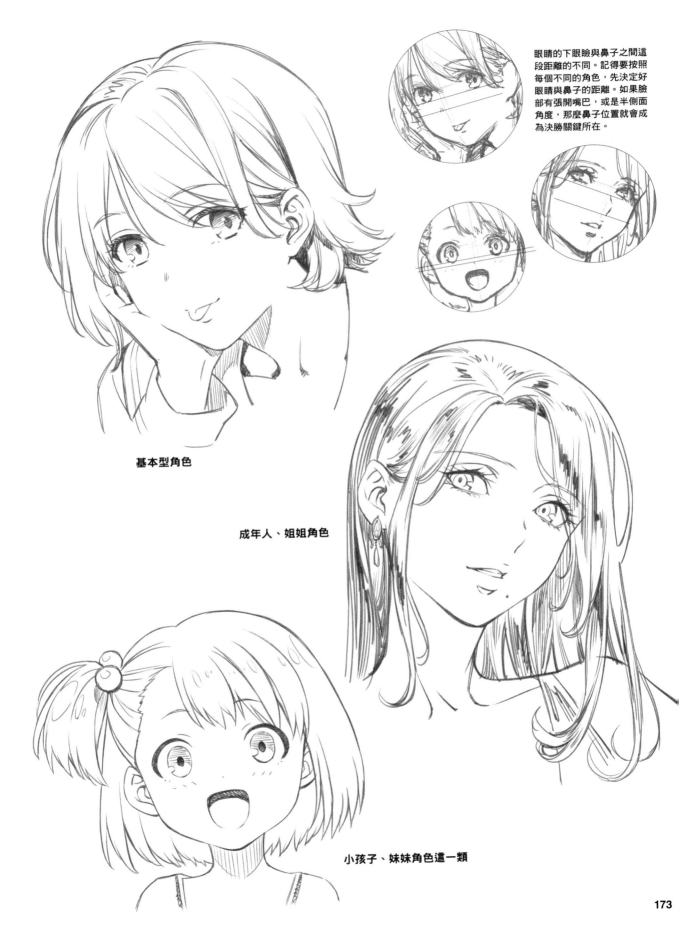

眼睛的下眼瞼與鼻子之間這段距離的不同。記得要按照每個不同的角色,先決定好眼睛與鼻子的距離。如果臉部有張開嘴巴,或是半側面角度,那麼鼻子位置就會成為決勝關鍵所在。

基本型角色

成年人、姐姐角色

小孩子、妹妹角色這一類

角色設計要點
描繪出髮型的四視圖

在設計上需要描繪同一名角色時，就要描繪出幾幅不同方向角度的臉部。通常三視圖只有「正面、側面、背面」，但如果描繪的是一名角色，那就要以「正面、側面、半側面」為基準，再加上從正後方看過去的視圖，描繪出 4 幅視圖。

正面

半側面

側面

背面

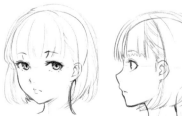

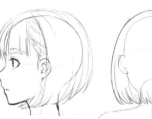

記得要注意，讓頭髮的髮分線、流向、頭蓋骨到頭髮的距離（分量）盡可能都是相同的。

後記 ～獻給接下來想要「去畫畫看」的朋友～

♡ 放輕鬆去畫吧！一開始只要自己開心就 OK！

現在是個可以透過網路跟手機輕鬆搜尋各種事物的時代了。動漫角色及插畫這方面的畫法，只要有心，就可以找到各式各樣的方法，比如說解說圖或是影片等。

在這當中，要以成為一名職業畫家為目標當然是可以，不過如果認為說，目前只要自己開心就行了，那也是沒問題。

總之就先畫畫看，不管用的是自動鉛筆還是繪圖平板，看著一個空無一物的地方，逐漸出現一個形體或一名角色，那不是一件讓人很開心的事情嗎？

雖然有人會說「畫出線條當然就會形成一幅畫」，但在前一秒還是空無一物的地方，居然會出現一張臉、一頭頭髮、一隻手、一對胸部跟屁股。

這種事，每次都還是覺得很不可思議，心中會感到一股震驚。

即使是一名職業畫家，有時還是會因為個人興趣，而畫一些不會有錢賺的畫，這是為什麼呢？

果然還是因為很開心。因為很喜歡。

所以，沒有那種一開始一定要從素描開始畫起，或是「一定要這樣畫才行」的事情。

自我流派，因為想畫才畫。

所以，就算只有臉、只有嘴唇，或是只畫胸部、屁股跟陰部，那也很好啊！

一名畫家可以抵達「畫功很高超」「仰之彌高」這種境界，終究還是因為他貫徹了「我想畫這個」「我喜歡這個」的結果。

因為他在自己的興趣跟堅持下，不知不覺之間畫功就變好了。

當然，有時這樣會使得「我不知道畫了幾千張圖！」「我做了超多練習的！」這一類言語伴隨而生，可是一個人不可能畫得時候嫌得要死，卻還能夠持續畫下去。

當然，一旦成為一名「收錢，畫畫」的職業畫家，那麼挑三揀四是做不下去的，這類另一面的事情也是有很多。

也有些「委託人／雇主」的想法跟要求，是那種超乎想像的內容，而在現實當中的確也有人因此而灰心喪氣。但是，換句話說，經歷了不少這種經驗，卻還能夠繼續走下去，那這樣不才算得上是一名職業畫家；再說也沒有那種每個喜歡畫畫的人，都要當一名職業畫家的必要。

「喜歡」，是不需要理由的。

因此，畫畫時請珍惜您的那份「喜歡」跟那股「熱愛」。

「我想這樣做」「我喜歡這個」這種自己的堅持才是做任何事情的原點，才是自己的財產、自己的才能。

也許有一件讓自己覺得「我喜歡這個」的事情，反而才是一項最強大的才能也不一定。

心存「熱愛」的朋友，請您好好珍惜這股熱情。

而還「不曉得自己熱愛什麼」的朋友，期盼您能夠找到一個像是「這個我就想畫了！」的一股「熱愛」。

Go office　林　晃

封面原畫草圖／森田和明

■作者介紹

（林 晃）

1961 年出生於東京。東京都立大學人文學部／哲學專修科畢業後，開始正式展開漫畫家活動。曾獲獎 BUSINESS JUMP 獎勵獎以及佳作。師從於漫畫家・古川肇先生與井上紀良先生。以紀實漫畫「亞細亞金剛的故事」正式出道職業漫畫家後，於 1997 年創立漫畫・素描創作事務所 Go office。經手製作「漫畫基礎素描」系列、「角色的心情」（Hobby Japan 刊行）；「服裝畫法圖鑑」、「超級漫畫素描」、「超級透視素描」「角色姿勢資料集」（以上為 Graphic-sha 刊行）；「鑽研漫畫基本 1～3」「衣服皺褶的進步指南書 1」（廣濟堂出版刊行）等等國內外多達 250 部以上的「漫畫技法書」。

■工作人員 / Staff

●作畫

森田和明（Kazuaki MORITA）
Takuya SHINJYO
雪野泉（Izumi YUKINO）
siny
木村裕一（Yuuichi KIMURA）
林晃（Hikaru HAYASHI）
　　（排列次序不分先後）

●封面原畫

森田和明（Kazuaki MORITA）

●封面設計

板倉宏昌 [Little Foot]（Hiromasa ITAKURA -Little Foot inc.-）

●編輯、排版設計

林　晃 [Go office]（Hikaru HAYASHI -Go office-）

●編輯協助

川上聖子 [Hobby Japan]
　　（Seiko KAWAKAMI -HOBBY JAPAN-）

●企劃

谷村康弘 [Hobby Japan]
　　（Yasuhiro YAMURA -HOBBY JAPAN-）

女子體態描繪攻略
掌握動漫角色骨頭與肉感描繪出性感的女孩

作　者／林 晃

翻　譯／林廷健

發 行 人／陳偉祥

發　行／北星圖書事業股份有限公司

地　址／234 新北市永和區中正路 458 號 B1

電　話／886-2-29229000

傳　真／886-2-29229041

網　址／www.nsbooks.com.tw

E-MAIL／nsbook@nsbooks.com.tw

劃撥帳戶／北星文化事業有限公司

劃撥帳號／50042987

製版印刷／森達製版有限公司

出 版 日／2019 年 12 月

I S B N／978-957-9559-27-0

定　價／380 元

國家圖書館出版品預行編目(CIP)資料

女子體態描繪攻略：掌握動漫角色骨頭與肉感描繪出性感的女孩 / 林晃作. -- 新北市：北星圖書, 2019.12
　　面：　　公分
ISBN 978-957-9559-27-0(平裝)

1.動漫 2.人物畫 3.繪畫技法

947.41　　　　　　　　　　108019116